ACADÉMIE UNIVERSELLE DES JEUX

Contenant les Règles des Jeux de Cartes permis ; celles du Billard, du Mail, du Trictrac, du Revertier, etc. etc.

Avec des Instructions faciles pour apprendre à les bien jouer.

NOUVELLE ÉDITION,

Augmentée du Jeu des Echecs, par PHILIDOR ; du Jeu de Whist, par EDMOND HOYLE, traduit de l'Anglais ; du Jeu de Tre-sette, du Jeu de Domino, de l'Homme de Brou, etc. etc.

AVEC FIGURES.

TOME TROISIÈME.

A PARIS,

Chez { AMABLE COSTES, Libraire, quai des Augustins, N.° 29.

A LYON,

AMABLE LEROY, Imprimeur-Libraire.

1806.

ACADÉMIE
UNIVERSELLE
DES JEUX.

TOME TROISIÈME.

LE JEU DU TRICTRAC,

Avec une Table alphabétique des termes de ce Jeu.

CHAPITRE PREMIER.

Instruction préliminaire sur le jeu de Trictrac.

CE Jeu tire son nom du bruit qu'on fait en y jouant.

Quinze dames de chaque côté, de deux couleurs différentes; deux dés, trois jetons pour marquer les points, et deux fichets pour mettre dans les trous qu'on gagne, servent à jouer au Trictrac.

On ne joue que deux : ce sont les Joueurs eux-mêmes qui mettent les dés dans leurs cornets.

On commence ce Jeu par faire chacun trois (1) *piles* * de dames, qu'on pose sur la première *flèche* * du Trictrac, de façon que celui pour qui l'on a de la considération

(1) Tous les mots qu'on verra ici suivis d'une étoile, sont ceux dont l'explication se trouve, par ordre alphabétique, dans le Chap. VIII de ce Traité.

ait les siennes à la droite. Les dames blanches passent pour être plus honorables; cependant lorsqu'un homme joue avec une dame, il est d'usage et de la politesse de lui donner les noires.

Par le même principe, on donne le choix des cornets, et on présente le dé à la personne pour qui l'on doit avoir de la déférence, afin de tirer à qui l'aura. Celui qui a de son côté le dé qui marque le plus haut point, gagne la primauté, et joue les points de ce premier coup.

Les nombres dissemblables, comme six, cinq, quatre et trois, etc. sont appelés *simples* *. Ceux qui viennent égaux, comme deux six, deux cinq, deux quatre, etc. sont appelés *doublets* *.

Chaque doublet se nomme différemment : les deux as, *beset :* les deux deux, *double deux ;* les deux trois, *ternes ;* les deux quatre, *carmes ;* les deux cinq, *quines ;* et les deux six, *sonnés*.

D'abord il est à propos, suivant ce que portent les dés, de jouer deux dames de ses *piles* sur les *flèches* qui répondent aux nombres de ces mêmes dés, ce qu'on appelle *abattre du bois* * ; on joue autrement, si l'on veut, en n'abattant qu'une dame; ce qui se dit *jouer tout d'une* * : la même chose se pratique à l'égard de tous les autres nombres qu'on peut exprimer en jouant *tout d'une*, si vous en exceptez *sonnés*, et *six cinq*, qu'on doit abattre absolument, parce

que les règles du Jeu ne permettent point de mettre une dame seule dans son *coin de repos* *, encore moins dans celui de l'adversaire.

Il est presque toujours de l'intérêt du Joueur de commencer par faire des *cases* *. On commence d'abord à *caser* dans la première *table*, où les dames sont en *piles*; on passe ensuite dans la seconde, où est le *coin de repos*.

Quand on joue ses dames, on ne doit jamais compter les *flèches* d'où elles partent, soit qu'on *abatte du bois*, ou qu'on joue les dames abattues.

La *marche* * s'apprend facilement, en observant que le nombre *pair* va toujours de *flèche* blanche en *flèche* blanche, et le nombre *impair* de *flèche* blanche en *flèche* verte, et également de *flèche* verte en *flèche* blanche.

La *partie de Trictrac*, autrement dite le *tour* *, est de douze trous. A mesure qu'on les prend, on les marque sur les *bandes* * du Trictrac, trouées des deux côtés vis-à-vis chaque *flèche*. Si l'un des Joueurs les prend de suite sans que l'adversaire en ait pris aucun, cela s'appelle gagner une *partie bredouille* * : cependant elle ne se paye double, que quand les Joueurs en sont convenus avant de commencer.

Il faut, pour marquer un trou, avoir gagné douze points; les points que l'on gagne se marquent avec les jetons, au bout et

devant les *flèches* du Trictrac ; savoir, deux points devant la *flèche* de l'as, quatre points entre la *flèche* du trois et celle du quatre, six points contre la bande de séparation devant la *flèche* du six, huit points dans la seconde table près de la bande, dix points devant la *flèche* du dix ou près de la bande du fond : à l'égard des douze points qui font le trou, *partie simple* *, ou *double*, ils se marquent avec le fichet sur la *bande* du Trictrac, à commencer du côté où les dames sont en *piles*.

Le premier qui marque ne se sert que d'un jeton : quand il a gagné douze points sans être interrompu par l'adversaire, il marque deux trous ; ce qui se nomme *partie bredouille*.

Celui qui gagne des points en second, les marque avec deux jetons ; quand il en prend douze sans interruption, il marque de même deux trous *partie bredouille :* lorsqu'il est interrompu, l'adversaire, en marquant les points qu'il gagne, lui ôte un de ses jetons ; ce qui s'appelle *débredouiller* *. Il est de la bienséance de se *débredouiller* soi-même, sans attendre que l'adversaire le fasse. Pour lors, celui qui parvient le plutôt au nombre de douze points, ne marque qu'un trou ; ce qui s'appelle *partie simple*.

Le Joueur qui marque un ou deux trous, non-seulement efface tous les points qu'avait l'adversaire avant le coup de dé, mais encore, s'il juge à propos de tenir, conserve

ce qu'il a de points au delà de douze pour le trou. Il peut cependant arriver que du même coup l'adversaire soit *battu à faux* * ; pour lors, il marque de son côté en *bredouille* les points qui lui sont donnés.

Celui qui a gagné un ou deux trous de son dé, a la liberté de *s'en aller* *, c'est-à-dire, de lever les dames, qu'il *empile* de nouveau pour recommencer à les *abattre*, et faire de nouveaux *pleins* *, jusqu'à ce que l'un des deux ait gagné le *tour* ou la *partie complète* du Trictrac : en s'en allant, il ne conserve aucun des points qui lui sont restés : de même il efface ceux de l'adversaire, qui ne marque jamais, qu'après le coup joué, ceux qu'il gagne *battu à faux*, autrement dit par *jan qui ne peut* *. Si au contraire les points qu'il gagne et qui lui font marquer le trou, proviennent du dé de l'adversaire, il ne peut *s'en aller*, et il conserve tous les points qui lui restent au delà des douze qui lui ont fait marquer le trou.

CHAPITRE II.

Des Jans.

ON compte huit *jans* au jeu du Trictrac.
Le 1 est le *jan de trois coups*.
Le 2 le *jan de deux tables*.
Le 3 le *contre-jan de deux tables*.

Le 4 le *jan de méséas.*
Le 5 le *contre-jean de méséas.*
Le 6 le *petit jan.*
Le 7 le *grand jan.*
Le 8 le *jan de retour.*

Du jan de trois coups.

Le *jan de trois coups*, autrement dit, *jan de six tables*, se fait quand en trois coups, en commençant la partie et toutes les fois qu'on recommence ; après avoir *levé* * toutes les dames, on *abat* six dames de suite ; savoir, cinq dans la première *table*, et une dans la seconde à la première *flèche*, en observant qu'on n'est point obligé de faire ce *jan*, si on ne veut : il suffit qu'on ait amené du troisième coup le nombre convenable, pour qu'il vaille quatre points ; et pour lors on fait la *case* qui paraît la plus avantageuse dans la *table* du *grand jan*, de deux des quatre dames abattues dans la table du *petit jan*.

Du Jan de deux tables.

Le *jan de deux tables* se fait quand on n'a que deux dames abattues, l'adversaire n'ayant point son *coin* *, et que les nombres des dés du Joueur vont, l'une, de l'une de ses dames à son *coin*, et l'autre, de son autre dame à celui de l'adversaire : ce coup vaut quatre points par *simple*, et six par *doublet;* et on abat d'autres dames des

piles ; car on ne peut prendre son *coin*, qu'en y mettant deux dames à la fois ; et on ne peut en mettre une, ni deux, dans celui de l'adversaire.

Chaque Joueur peut faire ce *jan* une fois seulement ; et le premier qui le fait n'empêche pas le second de le faire après, pourvu qu'il n'ait aussi que deux dames abattues, que les deux *coins* soient vides, et que les nombres de ses dés aillent, l'un, d'une de ses dames à son *coin*, et l'autre, de son autre dame à celui de son adversaire.

Du Contre-Jan de deux tables.

Le *contre-jan de deux tables* se fait quand le Joueur n'a que deux dames à bas, et l'adversaire son *coin* ; l'un des nombres de ses dés va, de l'une de ses dames à son *coin* ; et l'autre nombre, de son autre dame au *coin* de l'adversaire ; pour lors il perd quatre points par *simple*, et six par *doublet*.

Du Jan de méséas.

Le *jan de méséas* se fait, lorsqu'ayant pris son *coin* sans avoir d'autres dames abattues, l'adversaire n'ayant pas le sien, on amène un ou deux as : ce coup vaut, dans le premier cas, quatre points, et six dans le second, par *doublet*.

Du Contre-Jean de méséas.

Le *contre-jean de méséas* est rare : il se fait quand le Joueur ayant son *coin*, sans

avoir d'autres dames abattues, et l'adversaire le sien, on amène un, ou deux as; auquel cas on perd quatre ou six points.

Du petit Jan.

Le *petit jan*, ou *petit plein*, se fait dans la première table où sont les *piles* de dames en commençant : on le fait assez commodément, quand on n'amène que du petit jeu, comme *beset*, deux et as, trois et as, etc.

Pour peu que les dés amènent du gros, il ne faut pas s'y arrêter.

Quand on *remplit* * d'une façon par *simple*, ce coup vaut quatre points, et six par *doublet* : si on *remplit* de deux façons par *simple*, on gagne huit points, et par *doublet*, douze points.

On peut aussi *remplir* de trois façons, ce qui vaut autant que le *double doublet*, c'est-à-dire, douze points.

Il est de la prudence, quand on a gagné un ou deux trous de son *petit jean*, de *s'en aller*, particulièrement lorsque l'adversaire a son jeu bien avancé, c'est-à-dire, beaucoup de dames dans sa seconde *table*, avec lesquelles il *battrait* * celles que le Joueur aurait découvertes, et son *coin*, s'il avait le sien; et le forcerait de passer l'une de ses dames dans la table de son *petit jan*, où elle serait *battue*, et pourrait empêcher, ou du moins ôterait la facilité de faire le *grand jan*, parce qu'on aurait une dame de moins.

On ne peut, pour conserver son *petit jan*, prendre son *coin de repos* par *puissance* *, en jouant *quines* pour *sonnés*; les règles de ce jeu étant qu'on ne doit point prendre son *coin* par *puissance*, quand on peut le prendre par *effet* *. On est donc obligé de *rompre* *, à moins qu'il n'y ait *passage libre* * dans la table du *grand jan* de l'adversaire, pour passer dans celle de son *petit jan* ; encore ne peut-on y passer, que dans le cas où il ne peut plus faire son *petit jan*, ou *petit plein*.

Celui qui *s'en va*, a le dé pour recommencer.

Du grand Jan.

Le *grand jan* se fait dans la seconde table, et se nomme aussi *grand plein* : quand on *remplit* d'une façon par *simple*, on gagne quatre points; de deux façons par *simple*, huit points; et de trois façons, douze points.

D'une façon, par *doublet*, six points ; de deux façons, ou *double doublet*, douze points : on ne peut *remplir* de deux ni de trois façons, que lorsqu'il ne s'en faut que d'une dame qu'on ait son *plein*.

On appelle, *remplir* d'une façon, quand on ne peut mettre, sur la *dame*, qui est la seule *découverte* * dans la table du *grand jan*, qu'une seule des autres dames, quand même on rassemblerait les nombres des deux dés.

On *remplit* de deux façons, quand on peut mettre deux dames sur celle qui est découverte, c'est-à-dire, amenant cinq et as, on peut remplir du cinq, et de l'as séparément.

Enfin, *remplir* de trois façons, est quand on peut mettre trois dames sur celle qui est découverte, une de chacun des points des dés séparément, et la troisième des points des deux dés joints ensemble ; ce qui arrive, par exemple, quand on amène cinq et as, et qu'on *remplit* de l'as, du cinq, et du cinq et as.

Amenant quatre et trois, on peut aussi *remplir* de trois façons : du trois, du quatre, et du quatre et trois, et ainsi des autres nombres.

Remplir par *doublet* d'une façon, est, quand on ne peut mettre qu'une dame sur celle qui est découverte, en rassemblant même les points des deux dés : on peut aussi *remplir* par *doublet* de deux façons, autrement dit par *double doublet*, amenant *ternes*, et *remplissant* du trois et du six ; ou bien amenant *double deux*, et *remplissant* du deux et du quatre. Cette explication doit aussi servir pour le *petit jan* et le *jan de retour*.

Pour se procurer l'avantage de *remplir* de plusieurs façons, il est bon de mettre une dame seule sur l'une des *flèches* du *grand jan*, lorsqu'il ne reste plus que cette *demi-case* * à faire, et principalement lorsque

l'adversaire n'a rien, ou trop peu de points, pour qu'il puisse, quelque dé qu'il amène, gagner le trou.

En d'autres circonstances on doit en user de même, pour ne pas perdre son jeu, au risque de donner un ou deux *trous* à l'adversaire, avec lesquels il *s'en va*; c'est ce qui s'apprend en jouant.

Quoiqu'on *remplisse* de deux ou de trois façons, et que les dames aillent ou portent sur la même, on n'est cependant pas obligé de les y jouer; il suffit d'y en mettre une à son choix, et des trois autres on joue celle que l'on veut, qu'on place convenablement à son jeu, soit pour se faire donner des points, en se faisant *battre à faux*, ou éviter qu'on n'en donne, en *se couvrant*.

Après que le *jan* ou *plein* est fait, autant de fois qu'on joue les dés et qu'on le *conserve* *, on gagne et on marque quatre points par *simple*, et six par *doublet*; il en est de même du *petit jan* et du *jan de retour*; et il est de la prudence, quand on voit que son jeu s'avance trop, et que celui de l'adversaire est plus beau, ou se prépare à le devenir, de *s'en aller*; autrement on pourrait être *enfilé* *, et perdre la partie, quand même l'adversaire n'aurait pas encore pris un *trou*.

Quand on *tient* *, à la faveur de huit points qu'on a de reste, et qu'on a un jeu fort avancé, il faut ôter la dernière dame qui est dans la table du *petit jan*, afin que

l'adversaire ne la *batte* point à faux, qu'on puisse achever le *trou* le coup suivant, et *s'en aller*. En usant de cette précaution, on a encore l'avantage, qu'en amenant six cinq, six quatre, etc. faute de six à jouer, on *conserve* le *plein*, et on gagne quatre points pour achever le *trou*.

Si cependant le jeu de l'adversaire est plus *passé*, il faut *tenir*; et pour lors il marque deux points pour le six qu'on n'a pu jouer.

Observez qu'on est obligé de *rompre* le *plein*, lorsqu'on amène un nombre qu'on ne peut jouer dans ses *tables*, s'il y a du jour dans la table du *grand jan* de l'adversaire, pour passer dans celle de son *petit jan*. On doit pour lors jouer la dame de l'une des *cases*, qui va directement à ce passage, en comptant les points de l'un des dés, et la mettant dans la table de son *petit jan*, à la *flèche* où elle va, en comptant les points des deux dés ensemble : bien entendu que cette *flèche* soit vide; car s'il y avait une dame, on la *battrait*, on ne pourrait y mettre une autre dame, et par conséquent on ne serait pas obligé de *rompre*.

On est quelquefois obligé de *rompre* par le *coin de repos*, lorsque l'adversaire ne peut plus faire son *grand jan* ou *grand plein*, et que sa sixième *flèche*, où vont ces deux dames, par un *sonnés*, est totalement vide.

Après avoir *rompu*, on peut refaire son

plein, ce qui vaut quatre points par *simple*, remplissant d'une façon ; huit points, de deux, aussi par *simple*; et douze points de trois façons : six points par *doublet*, et douze points par *double doublet*. Ce coup est assez ordinaire.

Il arrive quelquefois qu'un Joueur est *enfilé* sans qu'il y ait de sa faute, quand les dés lui sont totalement contraires ; et qu'il ne peut faire son *plein*. Cet événement est l'effet du hasard.

Du Jan de retour.

Le *jan de retour* se fait dans la table du *petit jan* de l'adversaire, où étaient ses dames en *piles* quand on a commencé la partie, en *remplissant*; et tant qu'on *tient*, on gagne, et on marque comme aux deux *jans* précédens.

On ne peut, à ce *jan*, quand il ne reste plus qu'une *demi-case* à faire, être censé *remplir* de trois façons, si on a encore son *coin de repos*, quand même les deux autres dames et l'une de celles du *coin* iraient juste sur cette *demi-case*. On ne *remplit* pour lors que de deux façons, parce que les deux dames du *coin* ne peuvent en sortir séparément ; et il arrive souvent que, faute de les avoir sorties à temps, on est obligé de *rompre* et de passer les autres dames, sans espoir de pouvoir remplir.

Il est probable que lorsqu'on fait le *jan de retour*, l'adversaire n'y a plus de dames. Par

cette raison, le Joueur n'ayant pas à craindre d'y être *battu*, doit étendre les siennes, en commençant par faire des *demi-cases*.

La *case* du *coin* y est égale aux autres, ainsi on peut la faire à deux fois.

Quand toutes les dames sont passées dans cette table, on *lève*, c'est-à-dire, on met *hors du Trictrac* * les dames qui battent juste sur la *bande* (1), en commençant toujours par les plus éloignées, n'étant permis de lever que celles qui ne se peuvent jouer, et de ne point jouer *tout d'une*, à moins que ce ne soit pour conserver le *plein*.

Celui qui a levé le premier, gagne quatre points, si son dernier coup est *simple*; si c'est un *doublet*, il gagne six points, lesquels lui restent, ainsi que le dé pour recommencer, et il oblige l'adversaire à lever aussi ses dames, quand même il aurait encore son *plein*.

On est dans l'usage, quand deux Joueurs ont *rompu*, et qu'il n'y a plus lieu de douter qui doit avoir levé le premier, que celui qui a le moins de dames à lever tire pour le dernier coup, d'accord avec l'adversaire, afin de savoir si les nombres de ses dés seront par *simple* ou par *doublet*.

(1) Le privilége de ce *jan*, est de compter la *bande* pour une *flèche*; par conséquent, si l'un des Joueurs ayant son *plein*, n'a plus qu'un six à jouer, et qu'il amène six et as, il conserve encore, parce qu'en comptant la bande pour une flèche, il joue sa dame *tout d'une*, hors de la table, et de même quatre et trois, ou cinq et deux; mais il ne lui est permis de jouer ce coup, *tout d'une*, qu'en faveur de la conservation de son *plein*.

CHAPITRE III.

Des dames battues dans les différentes Tables.

Dames battues dans la Table du grand jan.

Chaque *dame battue* dans la table du grand jan de l'adversaire, vaut deux points lorsqu'on la *bat* d'une façon par *simple*, quatre points quand on la *bat* de deux façons, et six points si on la *bat* de trois façons. Ainsi, amenant cinq et trois, on peut la *battre* du trois, du cinq, et du cinq et trois. C'est à quoi on doit bien prendre garde.

Quand on la *bat* par *doublet*, d'une façon, on gagne quatre points ; et huit, de deux façons, qu'on nomme *double doublet*. Cette seconde est quand on amène deux quatre, et qu'on la *bat* du quatre, et double quatre, qui font huit ; ainsi des autres *doublets*.

Il faut faire attention que, d'un seul coup de dé, on peut *battre* quatre dames et plus, de celles que l'adversaire a découvertes, tant dans sa table du *grand jan*, que dans celle de son *petit jan*.

Pour *battre les dames* de l'adversaire, le Joueur peut, en comptant des siennes, se *repeser* * sur lui, comme sur l'une des

flèches vides de l'adversaire, ou sur celles où il n'a qu'une *demi-case*; avec cette différence, qu'on ne peut se *reposer* sur aucune *demi-case* de l'adversaire pour passer au *jan de retour*. Pour cet effet, il faut que la *flèche* soit totalement vide, au lieu qu'une dame seule sur cette *flèche*, est un vide sur lequel on peut se *reposer* pour *battre* plus loin.

Dames battues dans la Table du petit jan.

On a déjà dit que la table du *petit jan* était celle dans laquelle sont les *piles* en commençant; chaque dame qu'on y *bat* par *simple*, vaut quatre points, et six lorsqu'on la *bat* par *doublet*.

Il faut observer que dans cette table on ne peut *battre* aucune des dames de l'adversaire de deux, ni de trois façons, qu'on n'ait une ou plusieurs dames passées dans la table de son *grand jan*; ce qui arrive quand on a tenu au *grand plein*. Il en est de même quand on a tenu au *petit plein*, et qu'on a été obligé, pour le conserver, de passer une dame dans la table du *petit jan* de l'adversaire; auquel cas on peut *battre* ses dames de deux ou de trois façons. Chaque dame qu'on y *bat* de deux façons, vaut huit points par *simple*, et onze points par *doublet*; mais ces coups sont extrêmement rares.

Dames battues dans les Tables de retour.

On peut encore *battre* les dames de l'adversaire, dans sa première et seconde *table*, lorsqu'il les y a passées pour faire son *jan de retour*, ou qu'il a été obligé de les y passer pour conserver son *grand plein* ou *grand jan*, de même que son *petit jan ;* et pour lors on gagne, comme il a été dit dans les tables du *grand* et *petit jan*.

Jan qui ne peut, ou battre à faux.

Battre à faux ou *jan qui ne peut*, est la même chose : chaque dame qu'on *bat à faux* dans la table du *grand jan* de l'adversaire, lui vaut deux points par *simple*, et quatre par *doublet ;* et dans la table de son *petit jan*, quatre points par *simple* pour chaque dame *battue à faux*, et six points par *doublet*.

On *bat à faux* dans cette dernière table, quand les dames de l'adversaire, où répondent l'un et l'autre des points des dés séparément, sont couvertes, et que celles de la table de son *petit jan*, où vont les mêmes points joints ensemble, sont découvertes.

On se sert encore de ce terme de *jan qui ne peut*, pour le *coin* battu à faux, comme pour une dame qui ne peut être jouée.

CHAPITRE IV.

Du coin de repos.

Ce coin est bien nommé, *coin de repos* : tant qu'on ne l'a point, on est très-exposé à être *battu* lorsque l'adversaire a le sien, et particulièrement bien des dames dans la table de son *grand jan*, soit *cases* ou *demi-cases*; il ne faut donc pas négliger de le prendre, dès qu'on en trouve l'occasion favorable. Pour cet effet, il est bon de se conserver, autant qu'on le peut, une ou deux dames sur la cinquième *flèche* du *petit jan*, qu'on appelle le *coin bourgeois* *, afin d'avoir des six à jouer pour prendre ce *coin de repos*.

Celui qui le prend le premier, peut *battre* celui de l'adversaire ; et il le *bat* effectivement, lorsqu'ayant des dames dans la table de son *grand jan*, soit *cases* ou *demi-cases*, les nombres des dés vont l'un et l'autre, de deux de ses dames, directement au *coin* de l'adversaire : ce coup par *simple* vaut quatre points, et six par *doublet*; mais on ne peut *battre* le *coin* de l'adversaire, d'un ou deux as, qu'on n'ait une ou deux dames en *surcase* * sur le sien.

Il faut observer que quand on n'a point son *coin*, ni l'adversaire le sien, on peut le prendre par *puissance*; c'est-à-dire, quand

on amène six cinq, on le prend par cinq et quatre; de même quand on amène quatre et deux, par trois et as, etc. : mais il n'est permis de le prendre par *puissance*, que quand on n'a point de dames avec lesquelles on puisse le prendre par *effet*; et comme on ne peut prendre son *coin* qu'en y mettant deux dames à la fois, de même on ne peut les en ôter pour passer dans les *tables* de l'adversaire, et y faire le *jan de retour*, que toutes deux ensemble; et pour chaque dame qu'on ne peut jouer, on perd deux points; c'est ce qui s'apprend facilement en jouant.

CHAPITRE V.

Des combinaisons des dés.

POUR connaître les coups qui sont pour ou contre soi, il est à propos de savoir combien il y a de *combinaisons* des deux dés, afin de s'en garantir dans les circonstances critiques, ou d'en tirer avantage dans les occasions où l'on peut avancer ses dames, pour les faire *battre à faux* par l'adversaire.

On sait par expérience qu'il y a trente-six *combinaisons* des deux dés; savoir, vingt-une *sensibles* et *réelles*, et quinze *réelles insensibles*, comme il est expliqué ci-après.

Le sept, qui est le milieu des dés, a le

plus de combinaisons ; il arrive de six façons, et par conséquent il a six combinaisons à lui seul, en y comprenant les *réelles insensibles*.

EXPLICATION.

Le sept arrive de six façons, ci	6 façons;	et a	6 combinaisons.
8 et 6 de chacun.	5 id.		10 id. ensemble.
9 et 5 id.	4 id.		8 id. id.
10 et 4 id.	3 id.		6 id. id.
11 et 3 id.	2 id.		4 id. id.
12 et 2, ainsi que tous les doublets	1 id.		2 id. id.
		Preuve	36

On peut faire une autre preuve, en multipliant les points d'un dé, qui sont six, avec les points de l'autre dé, qui sont aussi six, et on trouvera que six fois six font trente-six.

Puisque le sept a le plus de *combinaisons*, il est constant qu'il doit arriver le plus souvent ; c'est pourquoi il est à propos de découvrir la dame où va ce nombre, en comptant du *coin* de l'adversaire, quand on n'aura à craindre que deux coups, comme cinq et deux, deux et cinq (1), et à espérer quatre coups, comme six et as, as et six, quatre et trois, trois et quatre.

(1) Le dé qui a amené le quatre, le coup suivant peut être le trois ; et celui qui était le trois, le coup suivant peut être le quatre. Ainsi, quoiqu'on amène le même nombre, ce n'est pas toujours les mêmes dés qui ont produit.

Les *doublets* doivent être par conséquent moins rares que les coups *simples*, parce que ceux-ci ne se trouvent qu'une fois dans les deux dés, et que les autres s'y rencontrent, deux, trois, quatre et cinq fois, en y comprenant les *combinaisons réelles insensibles*.

La règle qu'on vient d'exposer, sert aussi à prouver que sept est le milieu des deux dés, quoiqu'ils ne puissent produire plus de douze points : pour rendre cette preuve sensible, on prend le plus fort point d'un dé, qui est six, avec le plus faible de l'autre, qui est un, cela fait sept ; et en supposant que le dé qui représentait le six, soit l'as le coup suivant, et que celui qui était l'as, soit le six, qui font aussi sept, on aura amené en ces deux coups quatorze ; d'où l'on doit conclure que le milieu des deux dés est sept.

Pour connaître combien il y a de coups contre soi, il faut ajouter dix au nombre sur lequel on est découvert ; cette règle est certaine ; et si on est découvert sur un cinq, en *combinant* bien, on trouve que l'on a quinze coups contre soi, et sur le six, seize.

Sur trente-six points qu'on peut faire,

Le 6 a 16 combinaisons.
Le 5 en a . . . 15
Le 4 en a . . . 14
Le 3 en a . . . 13
Le 2 en a . . . 12
Le 1 en a . . . 11

Des onze nombres qu'on peut faire avec deux dés, cinq se peuvent faire d'un dé seul, et avec les deux dés ensemble, comme 6, 5, 4, 3 et 2; au lieu que 12, 11, 10, 9, 8 et 7, ne peuvent se faire qu'avec deux dés.

CHAPITRE VI.

Règles du Trictrac.

Dame *touchée, dame jouée*, à moins qu'on n'ait pris la précaution de dire, *j'adoube* *.

Qui case mal, peut être contraint, dès qu'il a touché ses dames, de rester où il est, ou de jouer d'une seule dame (s'il se peut) les deux nombres que ses dés lui ont produits.

Quand on gagne des points, en second, qui doivent être marqués *bredouille*, et qu'on oublie de les marquer avec deux jetons, on ne peut marquer partie *bredouille*, et on ne doit marquer qu'un trou.

Qui marque plus ou moins qu'il ne doit marquer, et oublie à marquer les points qu'il gagne de son dé, ou de celui de l'adversaire, est envoyé à *l'école* * du plus, comme du moins, et de ce qu'il a oublié de marquer.

Il arrive quelquefois qu'un Joueur fait des

écoles exprès, pour empêcher l'adversaire de lever ses dames, et de *s'en aller*, ce qui le conduirait à perdre le *tour*. Il est bon alors d'examiner s'il est de notre avantage de lui laisser faire cette *école* et de la marquer ; cela dépend de nous, et nous devons consulter là-dessus la disposition de notre jeu, et de celui de notre adversaire.

On est maître de laisser faire *l'école* sans la marquer, ou de forcer l'adversaire de marquer les points qu'il gagne ; s'il en marque sans les gagner, de l'obliger de reculer son jeton, pour empêcher de faire *l'école* ; mais il faut observer que tout ceci se doit faire avant de jouer un autre coup, autrement on n'y serait plus reçu.

Il n'est pas permis, pour le bien de son jeu, de n'envoyer à *l'école* que de deux, quatre ou six points ; les règles de ce Jeu veulent qu'on y envoie de tous les points que le Joueur n'a pas marqués ; en sorte que celui qui a fait *l'école*, s'il y trouve son avantage, peut obliger de marquer son *école* toute entière.

On n'envoie point à *l'école* de *l'école* * ; mais celui qui envoie mal-à-propos à *l'école*, et a marqué les points, est envoyé à *l'école* de ce qu'il a marqué mal-à-propos, et on l'oblige de démarquer les points de cette prétendue *école*.

Qui dit, *je gagne huit points*, et n'en marque que six, est envoyé à *l'école* de deux points ; et de même qui dit, *je gagne six*

points, et en marque huit, est envoyé à *l'école* des deux points qu'il a marqués de trop.

Tant qu'on n'a point joué ni touché ses dames, si on gagne huit ou dix points, et qu'on n'en ait marqué que quatre, ou tel autre nombre au-dessous de ce qu'on a gagné, on est reçu à marquer le surplus, quoiqu'on ait quitté son jeton, parce qu'on peut toujours l'avancer : il n'en est pas de même de celui qui a marqué de trop ; car *l'école* du trop marqué, est faite dès qu'il a quitté son jeton, parce qu'on ne peut le reculer.

Quand on veut *s'en aller*, et qu'on a des points de reste au delà des douze pour le trou, il ne faut pas les marquer, autrement il ne serait plus permis de *s'en aller*.

Celui qui *s'en va* après avoir marqué le trou qu'il a gagné de ses dés, et qui a oublié à démarquer ses points, ne peut être envoyé à *l'école* de ces points marqués ; cependant il faut les démarquer, parce qu'il ne doit plus lui en rester.

Si au contraire il *tient*, et qu'il oublie (après avoir marqué son trou) de démarquer les points qui lui ont servi à le prendre, il est envoyé à *l'école* des points marqués ; si cependant il en avait au delà des douze, il n'est envoyé à *l'école* que de ce qui est marqué de plus que ce qui doit lui en rester.

Celui qui gagnant deux trous, n'en marque qu'un, n'est plus reçu à marquer l'autre, dès

dès qu'il y a eu un coup de joué; aussi ne peut-il être renvoyé à *l'école* de ce trou, parce qu'on n'envoie point à *l'école* des trous, quoiqu'on puisse y être envoyé de plus que d'un trou, en points oubliés à marquer.

Celui qui a marqué des points pour le *plein* qu'il aurait pu faire, et que cependant il n'a pas fait, pour avoir touché une autre dame que celle qui devait y servir, est envoyé à *l'école* de ce qu'il a marqué, et obligé à jouer la dame qu'il a touchée : si cependant il était plus avantageux à l'adversaire de faire le *plein*, il peut y contraindre, et ne marque pas moins pour lui les points de *l'école*.

L'adversaire ne peut obliger de passer une dame dans sa première table, pour conserver le *petit jan*, tant qu'il peut faire le sien; et par la même raison, on ne peut, pour conserver le *grand jan*, passer une dame dans le sien, pour y rester, tant qu'il peut le faire : cependant on peut emprunter ce passage, quand il est vide, pour transporter une dame dans la table de son *petit jan*, s'il n'y en a point, à la *flèche* jusqu'où va le nombre des deux dés.

Il est permis de changer de dés, et d'arrêter avec le bas du cornet un dé qui pirouette, comme aussi de *rompre* ceux de l'adversaire à la sortie du cornet, si on craint quelque coup dangereux ; mais il faut *rompre* très-promptement, de sorte que ni

Tome III. B

l'un ni l'autre ne puisse dire, quel nombre avaient amené les dés : il ne faut cependant pas *rompre* souvent, car on se ferait passer pour mauvais Joueur.

Quand on est convenu de ne point *rompre*, si on *rompt* les dés, l'adversaire peut jouer le nombre qui lui est le plus avantageux.

Il ne faut point lever les dés, que celui qui les a joués ne les ait vus et nommés.

Les dés qui vont sur les *bandes*, et ceux qui ne sont point sur leur cube, quoique dans le Trictrac, sont nuls.

Quand un dé se casse, la partie qui paraît se compte, et le coup est bon ; si cependant les deux faces cassées étaient dessous, et que les deux autres représentassent chacune leurs points, le coup est nul, parce qu'on ne joue point avec trois dés.

On ne peut mettre, en faisant le *jan de retour*, une ni deux dames dans le *coin* de l'adversaire, quoiqu'il ne l'ait plus, et qu'il ne puisse le reprendre ; on peut cependant, lorsqu'il est vide, y emprunter passage.

Quand on a quitté le *coin de repos*, on peut le reprendre *par puissance*, ou *par effet* ; dans le premier cas, il faut que l'adversaire n'ait plus le sien.

On ne peut lever au *jan de retour*, que toutes les dames ne soient passées dans cette table, à moins que ce ne soit pour conserver ce *plein* ; pour lors on peut jouer *tout d'une*,

sur la *bande*, même plus d'une fois si le cas arrive.

On est obligé de jouer dans la table du *jan de retour*, tout ce qui peut y être joué : par la même raison, on ne doit jamais tirer une dame *hors du Trictrac* * que par défaut, c'est-à-dire, quand les points excèdent le nombre de flèches qui se trouvent entre la dame la plus reculée et le bord du *Trictrac*.

Celui qui a levé le premier gagne quatre points, si son dernier coup est *simple* ; si c'est un *doublet*, il gagne six points, et a le dé pour recommencer.

CHAPITRE. VII.

Conduite qu'il faut tenir en ce jeu.

En commençant à jouer, il est bon de mettre *tout à bas*, les points au-dessous de six, et *tout d'une*, quand on amène six et as, six deux et six trois.

Il faut beaucoup d'attention à ce Jeu, et se faire un usage, quand on a joué les dés, de regarder si on ne bat pas l'adversaire, soit son *coin*, ou ses *dames découvertes*, d'une ou de plusieurs façons.

On doit profiter de toutes les occasions que l'on a de faire des *cases*, et cependant ne point trop se découvrir, ni trop avancer

son jeu, de crainte de *passer les dames*, et de rendre le *plein* difficile.

Il faut se conserver, autant qu'on le peut, des six à jouer, soit pour *remplir*, ou pour prendre le *coin du repos*.

On ne doit point tenter de faire *le petit jan*, à moins qu'on n'amène, en commençant, des as, deux et trois : deux ou trois coups doivent en décider.

Quand l'adversaire s'arrête à faire le *petit jan*, il faut *avancer son jeu*, en jouant *tout d'une*, et étendre ses dames dans la table du *grand jan*, afin de prendre plutôt le *coin*, battre le sien et ses *dames découvertes*.

On doit faire par préférence la septième *case*, qui est la *case du diable* ; et quand on aura le choix de plusieurs *cases*, préférer celles à la suite des autres.

On doit s'attacher à remarquer les coups qui sont les plus contraires à l'adversaire, et se découvrir sur ces nombres, principalement quand il n'y aura qu'un coup pour lui, et qu'il y en aura deux contre.

Quand le *grand jan* de l'adversaire est fait, si son jeu est pressé, il faut remarquer quel nombre il ne pourrait jouer sans *rompre*, comme *sonnés*, six cinq, *quines*, six quatre, etc. ; ôter les dames qui sont sur la *flèche* où vont ces nombres : on l'oblige par là de *rompre*, et de passer sa dame dans la table de votre *petit jan*.

Quand le jeu de l'adversaire est mauvais, et qu'il ne lui manque que quatre points

pour achever son trou, il est bon de se couvrir, afin qu'il ne batte point; car s'il bat, il marque le trou *partie une* ou *deux*, et *s'en va*.

Si son jeu étant dans cette disposition, on lui donnait, en le *battant à faux*, suffisamment de points pour achever le trou, et qu'il affectât de ne point s'en apercevoir, il faut l'obliger à marquer ces points : par ce moyen, il ne peut *s'en aller*. Si cependant il ne manquait que les points de cette *école* volontaire ou non, pour achever le trou, on doit en profiter, parce que l'on efface tous ses points.

Quand on fait son *grand jan*, il est bon de se rendre maître du jeu, afin de *s'en aller* quand on aura gagné le trou, principalement quand le jeu de l'adversaire est bien préparé. On y réussit en couvrant ou en ôtant les dames qu'il pourrait *battre à faux* par *jan qui ne peut*; mais s'il avait encore deux cases à faire, ou qu'il n'eût point son *coin*, on ne risque rien d'étendre ses dames dans la table du *petit jan*, pour les faire *battre à faux*.

Pour conserver le *grand jan* plus long-temps, on doit passer ses dames, autant qu'on le peut, sur la première *flèche* de sa seconde table, pour s'ôter les six à jouer; parce que si on en amène un, on conserve, ne l'ayant pas à jouer, et l'adversaire ne marque que deux points pour chaque dame qu'on ne joue pas.

Quand on est obligé de *rompre le grand jan* par cinq et quatre, et que l'adversaire est aussi prêt de *rompre*, il est quelquefois plus avantageux de découvrir deux dames, au risque qu'elles soient battues, que de livrer *passage :* par ce moyen, s'il amène cinq, il est aussi obligé de *rompre*.

On nomme *enfilade*, lorsque les dés sont totalement contraires, et qu'on ne peut faire le *plein*. Si ce malheur arrive, et qu'il reste encore une ou deux *cases* à faire, il faut mettre des dames sur ces *flèches* vides : on bouche par ce moyen le *passage* à l'adversaire ; et si son jeu est avancé, on l'oblige de *s'en aller*, après avoir marqué les points qu'il a gagnés pour son *plein*, et avoir battu. Cependant, s'il ne lui fallait plus qu'un ou deux trous pour gagner la partie, il faudrait jouer autrement.

Quand l'adversaire a fait son *plein*, et qu'on n'a point encore son *coin*, il faut le prendre, quand on devrait se découvrir ; car tous les coups qu'il jouerait, outre quatre points que chacun d'eux lui vaudrait, pour *conserver*, il battrait encore ce *coin*, qui lui vaudrait, chaque coup, quatre points par *simple*, et six par *doublet*.

Il faut faire attention, quand on passe au *jan de retour*, de sortir du *coin*, quand on est prêt de remplir, et particulièrement lorsque l'adversaire n'a plus que deux *cases* dans la table de son *grand jan* ; autrement, on serait obligé de passer ses dames, si l'on

amenait un ou deux as, et on manquerait le *plein de retour*.

Il faut jouer, autant qu'il sera possible, suivant les règles et la position de son jeu et de celui de l'adversaire ; mais avoir beaucoup de prudence, et ne pas tenir sans une espèce de certitude de n'être point *enfilé*.

On ne parvient point à bien jouer au *Trictrac*, qu'on ne se fasse une grande habitude, dès qu'on a joué les dés, de regarder, avant de toucher ses dames, si on ne bat point celles de l'adversaire, ou son *coin* : les habiles Joueurs voient même d'un coup-d'œil, avant de jouer ou que l'adversaire joue, tout ce qui est pour ou contre ; aussi, ne fait-on plus d'*école* quand on est parvenu à ce degré.

CHAPITRE VIII.

Explication des termes généraux.

A.

Abattre du bois, c'est exprimer les points des dés, en abattant du *talon* ou *piles*, deux dames à la fois, qui servent à faire le *petit jan*, si le cas arrive, et par la suite des *cases* dans la table du *grand jan*.

Adouber, j'adoube. Mot de précaution, dont on se sert pour avoir la liberté de toucher ses dames et les arranger.

Aller, s'en aller. Terme dont on se sert quand on a gagné un ou plusieurs trous de son dé, et que son jeu n'est pas si beau que celui de l'adversaire : alors on dit, *je m'en vais;* on lève les dames pour les remettre en *piles,* et on recommence.

Avancer. On entend par *avancer son jeu,* jouer ses dames dans la table de son *grand jan,* pour prendre plutôt son *coin,* battre celui de l'adversaire et ses dames découvertes, s'il s'arrête à faire son *petit jan.*

B.

Bandes. Ce sont les bords percés vis-à-vis des *flèches.* Chaque Jouer y marque les trous qu'il gagne. Celui qui joue les dés doit toujours les faire toucher la bande de l'adversaire; et au *jan de retour,* on compte la bande pour une *flèche* ou dame.

Battre. Se dit du *coin* de l'adversaire ou de ses dames, si elles sont découvertes, et que les points des dés aillent des dames du Joueur à ce *coin* vide, ou à ces dames découvertes.

Battre à faux. Quand l'un et l'autre des points des dés du Joueur répondent à deux *flèches* garnies de deux dames ou cases, et que les deux points réunis vont à une autre dame découverte, on appelle cela *battre à faux,* ou par *jan qui ne peut*: elle vaut autant à l'adversaire, qu'elle eût valu au Joueur s'il l'eût battue pour lui.

Battre à faux. Se faire donner des points. Il est quelquefois à propos de découvrir ses dames, pour se faire *battre à faux*, et donner des points ; comme il est prudent de les couvrir, suivant les circonstances de son jeu.

Beset ou *ambesas* se disent l'un ou l'autre quand on amène deux as.

Bredouille. Quand l'un des Joueurs gagne douze points de suite, sans être interrompu par l'adversaire, il marque deux trous, ce qu'on appelle *partie bredouille*. Celui qui gagne des points en second, pour faire voir qu'il en *bredouille*, les marque avec deux jetons, qu'on nomme aussi *bredouilles*. On appelle aussi *grande bredouille*, une partie gagnée sans que l'adversaire ait pris un trou.

C.

Carmes. Quand les dés amènent deux quatre, on les nomme ainsi.

Case. On nomme *case*, deux dames sur une même *flèche* ; et quand il n'y en a qu'une c'est une *demi-case*, ou dame découverte, qui peut être battue.

Case du diable. C'est la septième, en comptant des piles ou talon. On la nomme ainsi, parce que le *plein* se fait difficilement quand il s'achève par cette *case*.

Case de l'écolier. Elle est la plus proche du *coin de repos*, et la dixième en comptant du talon. Les habiles Joueurs tâchent,

autant qu'ils le peuvent, de finir le *plein* par cette *case*.

Cases alternes. Se dit des *cases* entre chacune desquelles il y a une *flèche* vide. Elles rendent le *plein* difficile, et mettent celui qui les a en danger d'être souvent battu.

Caser, ou faire des *cases*. C'est placer deux dames sur la même *flèche*.

Fausse case. Celui qui, voulant faire une *case*, se trompe, et touche une autre dame que celle qui y peut servir, fait *fausse case*, et est obligé de remettre cette dame à sa place, ou l'adversaire peut la lui faire jouer à sa volonté.

Surcase, ou *dame surnuméraire*. C'est une troisième dame sur une *case* déjà faite.

Coin de repos. C'est la onzième *case*. Il ne se peut prendre qu'en y mettant deux dames à la fois, et on ne peut le quitter pour passer au *jan de retour*, qu'en les ôtant de même toutes deux ensemble. Ce *coin* se prend par *puissance*, quand l'adversaire n'a pas le sien ; mais quand on le peut prendre par *effet*, il n'est pas permis de le prendre par *puissance*.

Coin bourgeois. C'est la cinquième *case* dans la table du *petit jan*. Il est à propos d'y avoir une ou deux dames, pour faciliter la prise du *coin de repos* quand on ne l'a pas.

Combinaison s'entend du calcul des différens points des dés, pour connaître les

coups qui sont pour ou contre soi, se procurer l'avantage des premiers en se faisant *battre à faux*, et éviter les derniers en se couvrant à propos.

Conserver, s'applique à tous les *jans*. Chaque coup que l'on joue et que l'on *conserve*, on gagne des points.

Conserver par impuissance. On conserve par *impuissance* au *plein du grand jan*, quand on ne *rompt* point faute de *passage*, et qu'on ne peut jouer ; on gagne comme si on *conservait* en jouant : mais l'adversaire marque deux points pour chaque dame non jouée.

D.

Dame couverte. C'est mettre une seconde dame sur une *flèche*, où il n'y a qu'une *demi-case*.

Dame découverte, est une *flèche* sur laquelle il n'y a qu'une dame, qu'on appelle *demi-case*.

Dame aventurée. C'est celle qu'on avance toute seule, et qu'on ne prévoit pas pouvoir couvrir promptement.

Dame passée, s'entend de celle qui ne peut plus servir à faire le *plein*, parce qu'elle se trouve au delà des *flèches vides*. On se sert aussi de ce terme aux *petit jan* et *jan de retour*; et de même, lorsqu'une dame peut passer (quand il y a *passage* libre) dans les tables de l'adversaire.

Dame non jouée
Dame battue à faux } s'expriment par le terme de *jan qui ne peut.*

Dame touchée, dame jouée. C'est une règle de rigueur établie pour celui qui touche une dame l'une pour l'autre, qu'il est forcé de jouer à la *flèche* où elle va, quelque désavantageuse que lui soit cette place, à moins qu'avant de la toucher, il n'ait dit, *j'adoube.*

Débredouiller. On entend par ce terme, interrompre l'adversaire dans les points qu'il a gagnés ; et s'il les avait marqués avec deux jetons, il faut en ôter un pour le *débredouiller*. Quand on est *débredouillé* de part et d'autre, celui qui gagne le premier douze points, ne marque qu'un trou ; ce qu'on appelle *partie simple.*

Doublet. On appelle *doublet*, deux dés dont les points sont semblables, comme *ternes, carmes*, etc.

Double doublet. On se sert de ce terme, quand les points des dés sont pareils, et qu'on bat ou remplit de deux façons.

Double deux. C'est quand les dés amènent deux deux.

E.

Ecole. On dit faire une *école*, marquer une *école*, ou envoyer à l'*école*, quand l'un des Joueurs, oubliant de marquer les points qu'il gagne, l'adversaire les marque pour lui, c'est ce qu'on appelle envoyer à l'*école.*

Ecole de l'école. On n'envoie point à l'école *de l'école ;* c'est-à-dire, que si on fait une *école*, oubliant de marquer les points qu'on gagne, l'adversaire ne s'en aperçoit pas, ou oublie de les marquer, on ne peut l'envoyer à l'*école*, parce qu'il n'y a pas envoyé.

Fausse école. Celui qui, croyant que l'adversaire fait une *école*, marque les points de cette prétendue *école*, est envoyé à l'*école* de ce qu'il a marqué mal-à-propos : c'est ce qu'on appelle *fausse école*, et non envoyer à l'*école de l'école*.

Effet, se dit du *coin* qu'on ne peut prendre par *puissance*, quand on peut le prendre par *effet*.

Enfilade, être *enfilé*. C'est rompre son *plein*, découvrir ses dames, et donner passage à l'adversaire, au moyen duquel il tient plus long-temps, et marque des points pour son *plein*, pour les dames qu'il bat, et pour celles qu'on ne peut jouer.

Etendre son jeu. C'est le disposer de façon à se ménager des dames à jouer, pour remplir de plusieurs façons ; et quand l'adversaire s'arrête à son *petit jan*, faire des *demi-cases* afin de prendre son *coin* plus promptement, battre le sien, et battre ses dames découvertes.

F.

Flèches. Il y en a vingt-quatre, ordinairement blanches et vertes. Chaque Joueur en

a douze, et on ne compte point celle d'où l'on part pour jouer, ainsi que pour battre.

Fichet. Chaque Joueur en a un pour marquer les trous qu'il gagne.

H.

Hors du Trictrac, veut dire hors du Jeu : c'est pourquoi, à mesure qu'on lève les dames, on les met dans l'autre table vide, parce que sur la bande elles seraient en danger de tomber.

J.

Jans. Il y en a huit, que nous avons expliqués ici dans le Chapitre II. On se sert aussi de ce terme pour nommer les tables et les distinguer.

Jan qui ne peut, est expliqué ci-devant à l'article des *Dames battues à faux*.

Contre-jan, ou *jan qui ne peut*, est la même chose. Il y a *contre-jan de deux tables*, et *contre-jan de méséas*, ci-devant expliqués, page 6 et suiv.

Petit jeu, ou *bas jeu*. On se sert de ces termes quand les dés amènent *beset*, deux as, trois et deux, *etc.*

Impuissance, conserver par *impuissance*, est expliqué ci-devant à l'article *Conserver*.

Jouer son coup, c'est exprimer les points qu'on vient de faire, en posant une ou deux dames sur certaines *flèches*.

L.

Lames ou *flèches*, sont la même chose.

Lever les dames, c'est la même chose que *s'en aller*. Au *jan de retour*, on lève (quand toutes les dames sont passées dans la table de ce *jan*) toutes les dames qui ne s'y peuvent jouer.

Lois. On dit *lois* du *coin*, *lois* du *plein*, ou *grand jan*, de même que du *jan de retour*. On ne doit point s'en écarter.

M.

Marche du Trictrac, s'entend du droit que chaque Joueur a de faire le tour des tables, en commençant à son talon, et finissant à celui de l'adversaire.

Marquer les points et les trous. On marque les points avec les jetons, et les trous avec les fichets. La façon de marquer les points, est expliquée page 3.

Mettre une dame dedans, s'entend lorsqu'il ne reste plus qu'une *case* à faire dans l'un ou l'autre des *jans* ou *pleins*, et qu'on met une dame seule sur la *flèche* vide, pour avoir une occasion prochaine de remplir d'une ou de plusieurs façons.

O.

Outrepasser. Il est permis à un Joueur de passer ses dames dans le *petit jan* de l'adversaire, lorsque le passage qu'il emprunte

pour reposer est vide : c'est ce qu'on appelle *outrepasser*.

P.

Partie bredouille, partie une et deux sans bouger, Partie une et deux, se dit quand on gagne douze points de suite, sans être interrompu par l'adversaire, et qu'on marque deux trous. Si on les gagne d'un seul coup, et qu'on ait déjà des points marqués en *bredouille*, c'est *partie une et deux sans bouger*; c'est-à-dire, que celui qui gagne les trous, ne dérange point son jeton, mais il ôte celui de l'adversaire, dont il efface les points.

Partie simple, Partie simple sans bouger, Partie simple, s'entend de même qu'il est expliqué ci-dessus, avec cette différence qu'on ne marque qu'un trou.

REMARQUE.

Quand les Joueurs n'ont chacun qu'un jeton sur jeu, c'est une marque qu'il n'y a point de *bredouille*; mais quand il n'y a qu'un jeton ou trois sur jeu, c'est une preuve que l'un des deux Joueurs est en *bredouille*.

Passage ouvert. C'est une *flèche* totalement vide, sur laquelle on emprunte *passage* pour jouer une dame plus loin, ou une *flèche* où il n'y a qu'une dame sur laquelle on se repose pour battre plus loin une autre dame découverte, en assemblant les nombres des deux dés.

Passage fermé, est une *flèche* où il y a

deux dames qui empêchent que le Joueur ne puisse en passer une des siennes dans la table du *petit jan* de l'adversaire ; et on ne bat jamais à faux que par un *passage* fermé.

Passer son jeu. C'est quand on est obligé de jouer les dames sans espoir de pouvoir remplir.

Passer au retour. C'est entrer dans le jeu de l'adversaire, quand il y a *passage*.

Plein, veut dire deux dames sur chacune des six *flèches* d'une table. Il s'applique au *petit jan*, au *grand jan*, au *jan de retour*.

Piles ou *talon*. On nomme *piles* ou *talon* la première *flèche* où l'on range les dames en commençant.

Pile de malheur. C'est quand les quinze dames d'un Joueur sont toutes sur son *coin de repos*. Elle arrive rarement. On était autrefois dans l'usage, quand on faisait cette *pile*, de marquer quatre points par *simple*, et six par *doublet*, et les mêmes points pour autant de coups que l'on jouait et qu'on la conservait ; mais, n'ayant pas été du goût de nombre de Joueurs, on a aboli cet usage, ainsi que plusieurs autres dont il est inutile de parler.

Privilége, se dit des *jans* où l'on conserve par *impuissance*, comme il est ci-devant expliqué au mot *Impuissance*. Le *privilége* du *jan de retour* est de jouer *tout d'une*, et de compter la bande pour une *flèche*. On appelle encore *privilége*, le droit qu'un Joueur a de rompre le dé de l'adversaire.

Q.

Quines. On se sert de ce terme, quand les dés amènent deux cinq.

R.

Remplir, est expliqué ci-dessus à l'article *Plein*.

Remplir en passant, se dit quand l'un des Joueurs peut, de l'une de ses dames, couvrir la dernière *demi-case* de l'un de ses *jans*, et qu'il est obligé de lever ou de découvrir une autre dame plus éloignée, n'en ayant pas d'autre pour exprimer les points de son autre dé.

Refaire son plein. Quand on a rompu, on peut *refaire son plein* une seconde, et même une troisième fois, si les dés sont favorables.

Rentrer en bredouille. On se sert de ce terme, quand l'un des Joueurs ayant été *débredouillé*, fait un grand coup qui lui procure l'avantage de marquer trois trous à la fois, et quelquefois cinq.

Repos pour battre, s'entend lorsque l'adversaire a une *dame* découverte dans la *table* de son *grand jan*, qu'on bat de l'un des dés : c'est un *passage* sur lequel on peut se *reposer*, comme sur une *flèche* vide, pour battre une autre *dame* découverte dans la *table* de son *petit jan*, sur laquelle vont les points des deux dés joints ensemble.

Repos pour passer. On ne peut se repo-

ser sur une *flèche* où il y a une *demi-case*, pour passer au *jan de retour :* il faut que la *flèche* soit totalement vide, pour avoir ce *passage* permis.

Reprendre son coin. Quand on a quitté son *coin*, on peut le reprendre par *effet*, ou par *puissance*, si l'adversaire n'a pas le sien.

Rompre son plein, c'est être obligé de lever l'une des dames qui le composent, faute de pouvoir exprimer les points des dés avec d'autres dames.

Rompre les dés, est expliqué au mot *Privilége*.

S.

Serrer son jeu, est extrêmement dangereux : c'est s'ôter la facilité de *remplir* ; ce qu'on évite en se conservant, autant qu'on le peut, des cinq et des six à jouer.

Simple, coup simple. On entend par ces termes, deux dés dissemblables, comme trois et deux, cinq et quatre, deux et as, *etc.*

Sonnés. Terme de Trictrac, qui signifie les deux six, quand ils viennent ensemble.

Sortir les dames. On se sert de ce terme au *jan de retour*, quand on tire les dames hors du Trictrac.

Surcase. Voyez *Dame surnuméraire*, c'est la même chose.

T.

Tablier, table. Le *tablier* est généralement tout le Trictrac, et les quatre *tables*

en font la plus grande partie : pour les distinguer, on leur donne les noms des *jans* qui s'y font.

Talon ou *piles*, c'est la même chose. Voyez *Piles*.

Tenir, *ne pas s'en aller*. Il est permis au Joueur qui marque un ou plusieurs trous provenus des points de ses dés, de *tenir* ou de *s'en aller*: on est obligé de *tenir*, quand le trou ou les points pour l'achever, proviennent du dé de l'adversaire.

Ternes, signifient les deux trois, quand ils viennent ensemble.

Tour du Trictrac. Il faut douze trous pour gagner le *tour*, qui signifie la *partie* entière.

Tourner une case, ou *revirer*, se dit quand d'une *case* déjà faite on ôte une dame pour en composer une autre *case* entière, en y joignant une autre dame. Les bons Joueurs ne négligent pas cette occasion quand elle se présente.

Tout à bas. On se sert de ce terme quand, pour exprimer les points des dés, on abat ou joue deux dames des *piles*.

Tout d'une, se joue d'une seule dame des *piles*, ou par *transport*, lorsqu'elle est abattue.

Transport. On appelle *jouer par transport*, toutes les dames qui sont abattues des *piles*, dont on fait des *cases* ou *demi-cases*.

CHAPITRE XI.

Tarif de la valeur des différens Coups contenus en ce Traité.

points.

Le jan de trois coups vaut . . .	4
Le jan de deux tables vaut par simple.	4
Par doublet	6
Le contre-jan de deux tables par simple	4
Par doublet	6
Le jan de méséas par simple. . . .	4
Par doublet	6

Tous les Jans.

Remplir quelque jan que ce soit, vaut par simple	4
Par doublet	6
Remplir de deux façons	8
Remplir de trois façons	12
Tant que l'on conserve pour chaque coup que l'on joue par simple. . .	4
Par doublet	6

Dames battues dans la table du petit Jan.

Chaque dame battue dans la table du petit jan, d'une façon par simple. .	4
De deux façons.	8
De trois façons.	12

	points.
Par doublet de deux façons, autrement dit par double doublet.	12

Dames battues dans la table du grand Jan.

Chaque dame battue dans la table du grand jan, d'une façon par simple.	2
De deux façons.	4
De trois façons.	6
Par doublet d'une façon	4
Par double doublet.	8
Battre le coin par simple.	4
Par doublet.	6
Pour chaque dame qu'on ne peut jouer, on perd	2
Il n'importe que le coup soit de dés simple ou doublet, mais on est obligé de jouer le plus gros nombre quand on le peut	
Celui qui a levé le premier au jan de retour gagne, lorsque son dernier coup est simple.	4
Par doublet.	6

Et a le dé pour recommencer.

Jan qui ne peut, ou chaque dame battue à faux, vaut autant à l'adversaire, qu'elle eût valu au Joueur, s'il l'eût battue pour lui.

Les écoles sont toutes d'autant de points qu'en a oublié ou qu'en a marqué de trop celui qui les a faites.

TABLE DES CHAPITRES.

Chap. I. *Instruction préliminaire sur le jeu du Trictrac* Page 1
Chap. II. *Des Jans.* 6
Chap. III. *Des Dames battues dans les différentes Tables.* 15
Chap. IV. *Du Coin de repos* . . . 18
Chap. V. *Des Combinaisons des Dés* 19
Chap. VI. *Règles du Trictrac* . . . 22
Chap. VII. *Conduite qu'il faut tenir en ce Jeu.* 27
Chap. VIII. *Explication des termes généraux.* 31
Chap. IX. *Tarif de la valeur des coups* 45

LE JEU DU TRICTRAC,

COMME ON LE JOUE AUJOURD'HUI.

AVANT-PROPOS.

C'est pour faire plaisir aux Amateurs du Jeu de Trictrac, que l'on a formé le dessein d'en donner des Règles au Public.

L'on y a joint aussi les Règles des autres Jeux qui y ont du rapport, en ce qu'ils se jouent dans le même échiquier, et avec le même nombre de dames et de dés, afin que ceux qui, sachant le Trictrac, veulent s'instruire des autres, puissent se satisfaire, et que ceux qui trouveront trop de difficulté à apprendre le Trictrac, puissent du moins s'instruire de quelques-uns des autres dont l'étendue est plus bornée, et qui, par conséquent, sont plus faciles à apprendre.

L'on a tâché de rendre l'intelligence, tant du Trictrac que des autres Jeux, très-aisée.

L'on en a donné les Règles le plus méthodiquement

diquement qu'il a été possible, avec la manière de se conduire dans chacun de ces Jeux.

L'on a même donné quelques Règles pour connaître les coups que les dés font le plus souvent.

L'on voudrait avoir pu donner des Règles certaines pour ne jamais perdre ; mais il n'y en a aucune, sinon la conduite et la prudence, sur-tout au Trictrac, au Revertier et au Toute-Table, où l'on perd souvent par sa faute.

Enfin, le meilleur conseil que l'on puisse donner à ceux qui commencent à apprendre ces jeux, principalement le Trictrac, c'est de ne jouer aucun coup sans examiner l'essence du Jeu, si l'on gagne ou si l'on perd ; c'est ce qui est marqué par les quatre vers suivans, qui sont précisément pour le Trictrac :

Hic numeris constat Ludi pulcherrimus ordo,
 Quem nisi per numeros discere nemo potest,
Si juvat ergo vices sortis cognoscere miras,
 Prima sit hæc numeros cernere cura tibi.

CHAPITRE PREMIER.

De l'excellence de ce Jeu et de l'origine de son nom.

Je ne dirai rien de l'antiquité de ce jeu, et je n'entreprendrai pas de décider si ce sont les Français ou les Allemands qui en ont été les inventeurs : je sais qu'il y a eu des gens qui ont donné cette gloire aux Allemands, et que plusieurs autres l'ont attribuée aux Frnçais ; mais je crois que si l'on en juge par ce qui nous paraît journellement, on se déterminera facilement en faveur des Français, et que l'on conviendra qu'on joue mieux ce beau Jeu à la Cour de France qu'à celle de Vienne.

L'excellence, la beauté et la sincérité qui se rencontrent dans ce Jeu, font que le beau monde, qui a de la politesse, s'y applique avec beaucoup de soin, en fait son Jeu favori, et le préfère aux autres Jeux. En effet, ce beau Jeu a tant de noblesse et de distinction, que nous voyons qu'il est plus à la mode que jamais : les dames principalement y ont une très-grande attache ; il semble qu'il y ait une sympathie entre elles et celles dont on se sert pour jouer à cet aimable jeu : les premières aimant beaucoup la variété et le changement auxquels les dernières sont exposées par les divers nombres que les dés amènent.

JEU DU TRICTRAC

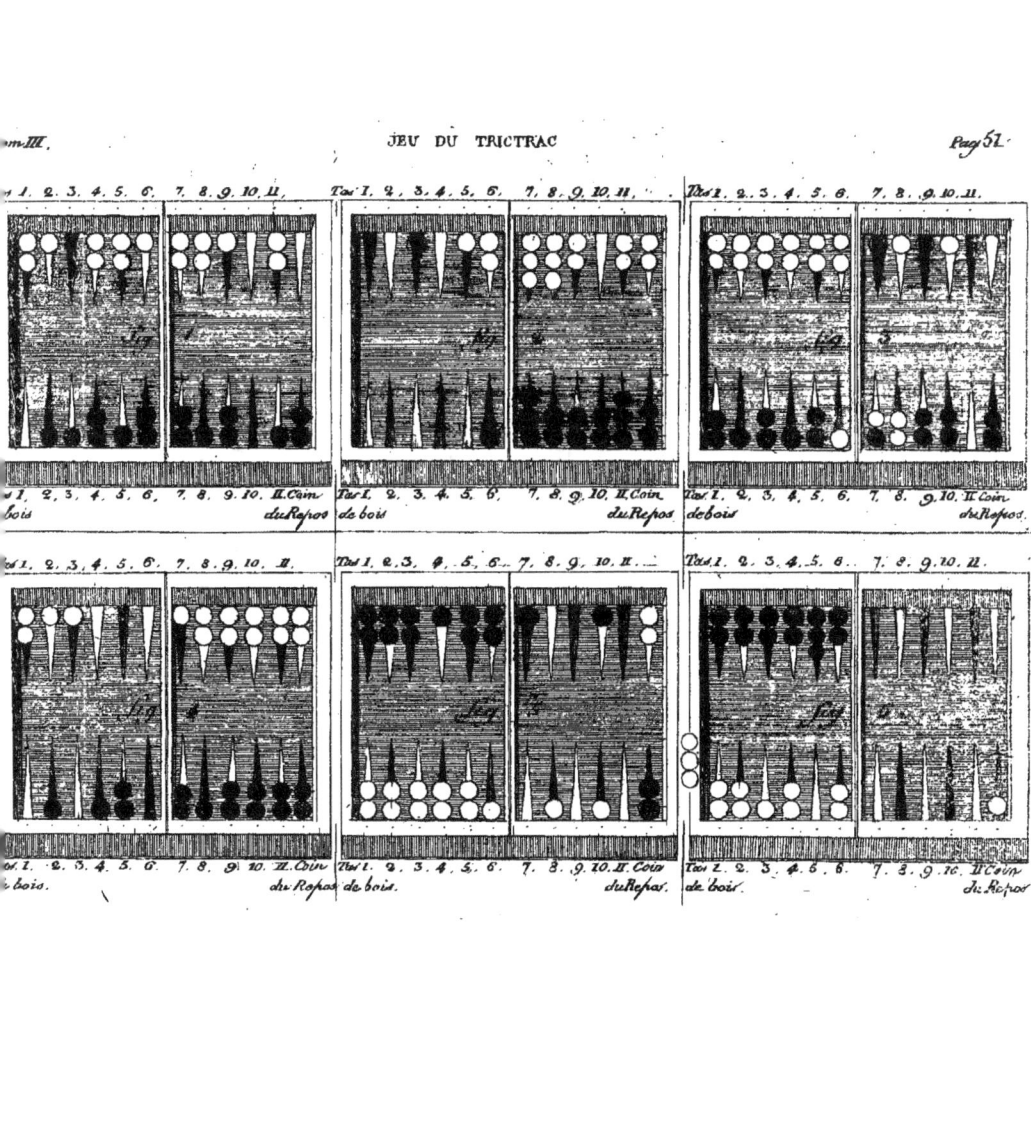

Celles-ci ont une vivacité et une gaieté qui leur est naturelle ; celles-là en ont une artificielle, par le prompt et léger mouvement que les Joueurs leur font faire.

Quant au nom de ce jeu, plusieurs prétendent qu'il lui vient du bruit qui se fait en jetant les dés, en remuant les dames, parce que ce bruit rend un son qui semble répéter sans cesse tric-trac, ou tic-tac. Mais j'aimerais mieux, à l'exemple d'une personne qui savait ce jeu en perfection, lui donner une origne plus noble, et la tirer, comme lui, des deux mots Grecs τρὶς τραχύς qu'on peut écrire en lettres vulgaires, *tris*, *trachus*, et qui signifient, *trois fois difficile à jouer et à comprendre :* car, comme il dit fort bien, cela marque que ce jeu donne beaucoup de peine à le pénétrer et à se défendre de l'empire du dé, qui tyrannise et qui rompt souvent les mesures les mieux prises.

CHAPITRE II.

De ce qui est nécessaire pour jouer, et combien on peut jouer ensemble.

Pour jouer à ce jeu, il faut avoir un Trictrac ou Damier, qui ait vingt-quatre flèches ou lames blanches et vertes, ou d'autre couleur, et le long de la bande ou bord, des trous qui soient percés vis-à-vis chaque flèche. Le Trictrac doit être choisi grand et

beau : ceux d'ébène et d'ivoire tout unis, sont meilleurs que ceux qui sont ornés d'ouvrages à la mosaïque, parce que les pièces rapportées se décollent très-facilement, outre qu'il s'y amasse beaucoup de poussière.

Les pièces qui doivent accompagner le Trictrac sont quinze dames de chaque côté, qui soient de différentes couleurs, deux cornets, deux dés, trois jetons pour marquer les points, et deux fichets pour marquer les trous ou parties.

L'on ne peut jouer que deux ensemble, et l'on ne joue qu'avec deux dés, dont les deux Joueurs se servent, et mettent eux-mêmes les dés dans leurs cornets.

Les dames sont appelées indifféremment *dames* ou *tables*.

Il faut, pour commencer à jouer, que chacun mette d'abord ses dames en masse sur deux ou trois piles, dans la première flèche ou dame du Trictrac; et sur-tout l'on doit observer qu'il est de la bienséance de tourner le jeu de manière que le tas de dames soit du côté de derrière, c'est-à-dire, qu'il faut jouer en venant vers le Joueur.

Pour jouer le soir, il est nécessaire d'avoir deux petits chandeliers, que l'on place sur les bords du trictrac de chaque côté; et pour lors, comme la lumière est égale, il est indifférent de quel côté l'on mette le tas des dames.

L'honnêteté veut que vous donniez le choix des dames blanches ou noires à la

personne que vous considérez, ou qui est plus âgée que vous, ou qui joue chez vous. Les dames blanches sont estimées plus honorables; néanmoins ceux qui ont la vue faible aiment mieux avoir les noires, parce qu'ils voient plus facilement ce qu'ils gagnent ou perdent sur le jeu de leur adversaire, lorsqu'il a les blanches.

L'on pratique même à présent, que celui qui joue contre les dames, leur donne les tables ou dames noires, parce que le noir de l'ébène relève et fait paraître davantage la blancheur de leurs mains; ce qui leur fait plaisir.

L'on doit pareillement donner le choix des cornets.

Pour ce qui est des dés, l'on présente le dé à celui que l'on considère, pour tirer à qui l'aura, ou bien on lui donne les deux pour tirer coup et dés; auquel cas celui qui a de son côté le plus haut point, a le coup, c'est-à-dire, qu'il joue ce qui est marqué par les deux dés.

Quoiqu'on ne puisse jouer que deux ensemble, cependant si l'on est plusieurs, et qu'on veuille avoir beaucoup de plaisir, l'on peut jouer tour à tour; en sorte que le vainqueur demeure toujours, et joue avec tous les autres, jusqu'à ce qu'il soit vaincu.

Si l'on ne veut pas jouer tour à tour, on peut s'associer, ou si l'on est faible, prendre un conseil, du consentement de celui contre qui on joue; autrement il n'est per-

mis à qui que ce soit de conseiller, ni dire aucune chose, ou même faire quelque signe et mouvement qui puisse faire connaître à un des Joueurs qu'il gagne ou perd quelques points, ou qu'il doit faire une case préférablement à une autre.

CHAPITRE III.

De la manière de nommer et appeler les dés; et comment on doit jouer.

Il faut toujours nommer le plus gros dé le premier. Par exemple, six et deux, quatre et trois, cinq et as, etc.

Tous les nombres impairs, comme six et cinq, quatre et trois, etc. sont appelés simples au trictrac; les nombres, au contraire, qui sont égaux, par exemple, deux six, deux cinq, deux quatre, sont appelés doublets.

Les doublets ont leurs noms particuliers en ce jeu : les deux as s'appellent ambesas, beset, ou tous les as. Les deux deux, double deux; les deux trois, ternes ou tournes; les deux quatre, carnes, carmes ou quaderne. Les deux cinq, quine. Les deux six, sannes, sonnés, ou sennes.

Tous les doublets ont de petits quolibets, ou mots rimés, qu'il faut savoir, pour ne pas paraître novice en ce jeu.

Si en commençant on fait ambesas, l'on dit : *ambesas in primis, est signum perditionis;* ou bien, *ambesas ne font pas grand fracas.* A double deux, l'on dit *tous les deux*, ou, *tous les deux quelquefois heureux;* ou *double deuil, c'est mort de père et de mère.* A ternes, l'on dit, *lanternes.* A carmes, *donne l'alarme.* A quines, *grise mine.* A sannes, *sonnez la trompette, le diable est mort;* ou bien l'on dit, *sennes, grosses étrennes.* Outre les quolibets ci-dessus, chacun en forge à sa fantaisie ; mais il n'est point essentiel de les savoir ni d'en forger.

L'ordre du jeu veut que si l'on amène d'abord ambesas, il faut jouer deux dames du tas, et les accoupler sur l'as, qui est la première flèche ou lame qui joint la lame sur laquelle est le tas ou la pile des dames, et cela s'appelle abattre du bois ; ou bien l'on peut jouer une dame seule et la mettre sur la seconde lame, et cela s'appelle jouer tout d'une.

Il en est de même de tous les autres nombres que l'on peut abattre, ou jouer tout d'une dame, à la réserve de six et cinq qu'il faut nécessairement abattre, parce qu'on ne saurait mettre une dame seule dans le coin du repos, comme il sera montré au Chapitre VIII.

Lorsque l'on veut accoupler deux dames ensemble, il n'en faut pas perdre l'occasion ; ce qui s'appelle en ce jeu, *caser.*

L'on commence ordinairement à faire ses cases dans la table où est le tas des dames, qui est la première. L'on passe ensuite dans la table du coin de repos, qui est la seconde ; et quand le progrès du jeu y conduit, on passe dans celles de son adversaire, comme vous le verrez ci-après.

Il faut observer que, soit que l'on abatte du bois, soit que l'on joue en commençant, ou dans le cours du jeu, l'on ne compte jamais pour jouer les nombres que l'on a amenés, la flèche d'où l'on part.

CHAPITRE IV.

De la manière de jouer ou jeter les dés ; et quand le coup est bon, ou non.

Il faut pousser les dés fort, en sorte qu'ils touchent la bande de celui contre qui l'on joue.

Le dé est bon par-tout dans le trictrac, excepté quand les deux dés sont l'un sur l'autre, ou sur la bande, ou au bord du trictrac, ou même s'ils sont dressés l'un contre l'autre, en sorte que tous deux ne soient pas sur leurs cubes.

Sur le tas ou la pile des dames, sur une ou deux dames, sur les jetons ou sur l'argent, le dé est bon, pourvu qu'il soit sur son cube, de manière qu'il puisse porter sur le dé,

c'est-à-dire, qu'un autre dé demeure dessus sans tomber.

Le dé qui est en l'air, c'est-à-dire, qui pose un peu sur une dame, et est soutenu par la bande du trictrac contre laquelle il appuie, ne vaut rien, et pour savoir s'il est en l'air ou non, celui qui a joué le coup doit tirer doucement la dame sur laquelle il est : s'il reste dessus, il est bon, parce que c'est une preuve qu'il est bien sur son cube ; si au contraire il tombe, c'est une marque qu'il était en l'air, et par conséquent qu'il n'est pas bon.

Les gros dés sont plus sujets à rester en l'air que les moyens, parce qu'ils ne peuvent pas trouver place entre les dames comme les petits, outre que le grand bruit qu'ils font est très-incommode.

Si en jetant les dés, il en passe ou saute un dans une des tables du trictrac, et que l'autre demeure dans l'autre table, le coup est bon.

Il arrive quelquefois que les dés étant poussés fort, pirouettent et tournent long-temps, principalement quand ils sont usés, ce qui est ennuyeux ; ainsi, l'on peut du fond du cornet arrêter le dé qui pirouette ; ce qui ne fait tort ni avantage aux Joueurs, parce qu'il est incertain sur quel nombre il restera.

L'on peut changer de dés tant que l'on veut ; et lorsque l'on appréhende quelque

coup, il est permis de rompre les dés de son adversaire.

Il y a néanmoins plusieurs personnes qui jouent sous la condition de ne point rompre.

Lorsque l'on est convenu de ne point rompre, si, inopinément l'on rompt, celui à qui on rompt, peut jouer tel nombre qu'il voudra, quand il n'y a point eu d'autre peine imposée dans la convention.

Et comme souvent, par la situation du jeu, le nombre que l'on choisit, quoique le meilleur, n'apporte pas un grand profit, et qu'il nous reste le chagrin qu'on ait rompu notre dé impunément, il faut, en convenant de ne point rompre, établir et imposer une peine contre celui qui rompra, afin que la crainte de la peine empêche qu'on ne viole la convention.

La peine est arbitraire, ou d'une certaine somme, ou d'une certaine quantité de points ou de trous; en un mot, on l'impose telle qu'on le veut.

CHAPITRE V.

Des Jans.

LE fameux Auteur dont je vous ai parlé au Chapitre premier, dit que le mot de jan, qui est appliqué généralement à tous les coups de ce beau jeu, vient de Janus, à qui les Romains donnaient plusieurs faces, et

qu'on l'a mis en usage dans le Trictrac, pour désigner symboliquement la diversité des faces de ce jeu : et en effet le mot de jan ne signifie, au Trictrac, autre chose qu'un coup qui apporte perte ou profit aux Joueurs, et quelquefois l'un et l'autre tout ensemble, comme vous verrez dans la suite.

Il y a dans ce jeu plusieurs jans.

Le premier, est le jan de trois coups.

Le second, jan de deux tables.

Le troisième, contre-jan de deux tables.

Le quatrième, jan de mézéas.

Le cinquième, contre-jan de mézéas.

Le sixième, petit jan.

Le septième, grand jan.

Le huitième, jan de retour.

Outre lesquels il y a une infinité de jans de récompense, et de jans qui ne peut, que l'on nomme autrement infaute, ou impuissance.

Autrefois il y avait encore en ce jeu, au nombre des jans, le jan de rencontre, dont il sera parlé dans le Chapitre de ce qui n'est plus en usage, afin que rien ne vous soit caché.

Du Jan de trois coups.

Le jan de trois coups se fait, quand au commencement d'une partie l'on abat en trois coups six dames toutes de suite, c'est-à-dire, depuis le tas jusques et comprise la case de sannes.

Ce jan vaut quatre points à celui qui le

fait : il ne sauroit valoir davantage, ne pouvant être fait par doublet.

Remarquez que, pour profiter de ce jan, l'on n'est pas obligé de jouer le dernier coup; mais l'on peut marquer quatre points pour son jan, et faire une case dans son grand jan avec le bois qui est abattu dans le petit jan.

L'on appelle petit jan, la première table où les dames sont empilées, parce que l'on y fait son petit jan ou petit plein. La seconde table est appelée grand jan parce que l'on y fait son grand jan ou grand plein. Il n'est donc pas nécessaire d'abattre le dernier coup pour profiter du jan de trois coups : mais avant de faire la case dans le grand jan, ou même de toucher son bois, il faut marquer quatre points pour son jan; car si on oublie de marquer les points que l'on gagne, l'autre les marque pour lui ; cela s'appelle, au Trictrac, envoyer à l'école, et c'est une règle générale pour tous les autres coups ou jans de ce jeu.

Du Jan de deux tables.

Le jan de deux tables se fait, lorsqu'au commencement d'une partie vous n'avez que deux dames abattues, qui sont placées de manière que de votre dé vous pouvez mettre une de ces dames dans votre coin de repos, et l'autre dans celui de votre adversaire.

Ce jan par simple vaut quatre points, et six par doublet, que vous marquez : et quoiqu'en effet vous ne puissiez pas mettre ces

dames dans l'un ni dans l'autre de ces coins, ne pouvant être pris que par deux dames à la fois; cependant, parce que vous avez la puissance de les y mettre, vous en avez le profit; en un mot, c'est un des hasards de ce jeu, qui profite à celui qui le fait.

Du contre-Jan de deux tables.

Le contre-jan de deux tables se fait lorsque votre adversaire ayant son coin, vous n'avez que deux dames abattues en tout votre jeu, dont vous battez les deux coins; et comme le coin de celui contre qui vous jouez, se trouve pris, c'est pour vous un jan qui ne peut, qui produit à votre adversaire quatre points par simple, et six par doublet, dont vous l'envoyez à l'école, s'il oublie de les marquer.

Du Jan de mézéas.

Le jan de mézéas se fait, quand au commencement d'une partie l'on a pris son coin de repos, sans avoir aucune autre dame abattue dans tout son jeu; alors si l'on fait un as, c'est jan de mézéas, qui vaut quatre points. Si l'on fait deux as, il vaut six points.

Du contre Jan de mézéas.

Le contre-jan de mézéas se fait lorsqu'au commencement d'une partie, vous avez pris votre coin sans avoir aucune autre dame abattue, après que celui contre qui vous

jouez a pris le sien; alors, si vous faites des as, le coin de votre adversaire, qui est plein, est pour vous un obstacle, ou jan qui ne peut, et ce contre-jan de mézéas vaut à votre adversaire quatre points par simple, et six par doublet. Ce coup arrive rarement, mais il ne faut pas laisser d'y prendre garde.

Du petit Jan.

Le petit jan ou petit plein, est lorsque l'on a douze dames toutes couvertes dans la première table où est le tas de bois ou dames; ce jan, quand on le fait, si c'est par simple, il vaut quatre points, par doublet six, par deux moyens simples il vaut huit, par trois moyens douze, c'est-à-dire, quatre pour chaque moyen; par doublet, par deux moyens, il vaut douze.

Il faut sur-tout se souvenir de marquer ce que l'on gagne par le coup qui achève le petit jan, avant de couvrir ou faire la case qui reste à faire.

Comme les dés ne sont pas parfaitement cubes, ceux qui sont plus plats sur quatre et trois, ou cinq et deux, font plus souvent petit jan, que ceux qui le sont sur six et as.

Tant que vous pouvez conserver ce petit jan, vous gagnez quatre points par simple, et six par doublet, chaque coup de dés que vous jetez.

Du grand Jan.

Le grand jan ou grand plein est, quand

on a douze dames couvertes dans la seconde table du trictrac.

Quand on remplit son grand jan, on gagne, comme au petit jan, quatre points pour chaque moyen simple, six points par doublet.

Le grand jan étant fait, l'on gagne, tant qu'on le conserve, quatre points par simple, et six par doublet, chaque coup de dés que l'on joue.

Du Jan de retour.

Quand le grand jan est rompu, l'on passe ses dames dans la première table de celui contre qui l'on joue, et on les conduit dans la seconde table, c'est-à-dire, dans celle où était d'abord le tas de bois de l'adversaire ; et dès qu'on est parvenu à remplir toutes les cases de cette dernière table, on a fait son jan de retour.

Mais, pour passer, il faut trouver des passages ouverts entièrement, c'est-à-dire, que la case ou flèche sur laquelle vous prenez passage, soit absolument nue ou vide ; car s'il y a une dame, c'est un passage pour battre cette dame, et même une qui serait plus loin, mais non pas pour passer.

Quand on fait son jan de retour, et tant qu'on le conserve, on gagne autant qu'au grand et petit jans.

Celui qui, au jan de retour, ne peut pas jouer tous les nombres qu'il a faits, perd deux points pour chaque dame qu'il ne peut

jouer, soit que le nombre qu'il a amené soit doublet ou simple.

Le jan de retour étant rompu, on lève à chaque coup, selon les dés, les dames du trictrac, et celui qui a plutôt levé, gagne quatre points par simple, et six par doublet; ensuite de quoi on remet les dames en pile ou tas, on recommence à abattre du bois, et faire de nouveaux pleins ou jans, jusqu'à ce qu'on ait gagné les douze trous qui composent la partie entière du Trictrac, appelée autrement le tout.

Du Jan de récompense.

Dans le cours de ce beau jeu, le jan de récompense et le jan qui ne peut, arrivent une infinité de fois.

Le jan de récompense arrive, lorsque les nombres des dés tombent sur une dame découverte de celui contre qui l'on joue.

On appelle une dame découverte, celle qui est seule sur une flèche; quand il y en a deux accouplées, c'est une case; les dames sont couvertes et ferment le passage.

Dans la table du petit jan, on gagne sur chaque dame découverte quatre points par simple, et six par doublet : si l'on bat par deux moyens simples, on gagne huit points, et par trois moyens douze; par l'un et l'autre doublet, on gagne pareillement douze; dans l'autre table, on ne gagne que deux points par simple pour chaque moyen, et quatre points par doublet aussi pour chaque moyen.

Le jan de récompense arrive encore,

quand ayant son coin de repos, l'on frappe le coin de celui contre qui l'on joue, lequel est vide, et l'on gagne quatre points par simple, et six par doublet.

Vous verrez dans la suite la démonstration de tous ces coups, qui vous lèvera tous les doutes que vous pourriez avoir.

Du Jan qui ne peut.

Le jan qui ne peut, arrive toutes les fois que les coups de dés, c'est-à-dire, les nombres amenés frappent et tombent sur une dame découverte de celui contre qui l'on joue, et que les passages se trouvent fermés par des cases.

Il arrive encore au jan de retour, quand on ne peut jouer les nombres que l'on a amenés.

La démonstration que vous trouverez dans les Chapitres suivans, vous apprendra facilement tous ces coups.

CHAPITRE VI.

Comment on doit marquer ce que l'on gagne.

D'ABORD qu'on a jeté les dés, il faut regarder si l'on gagne ou si l'on perd quelque chose, avant que de toucher à son bois, et de le marquer; car, après qu'on a touché

ses dames, on n'y est plus reçu, et de plus, on vous oblige de jouer ce que vous avez touché, parce que c'est une règle inviolable, que bois touché doit être joué, excepté, toutefois, quand les dames touchées ne peuvent absolument point être jouées, comme, par exemple, si une donnait dans votre coin qui n'est pas encore pris, et où une dame ne saurait entrer ni sortir seule, ou bien qu'elle donnât dans le grand jan de votre adversaire avant qu'il fût rompu.

Pour éviter ces inconvéniens, lorsqu'on ne veut pas jouer ses dames, mais seulement voir la couleur de la lame ou flèche, pour compter plus facilement les points que l'on gagne, il faut, avant de toucher son bois, dire, j'adoube; ce terme fait connaître que ce n'est pas pour jouer que vous touchez les dames.

Il faut donc, avant que de toucher son bois, marquer ce qu'on gagne; si l'on y manque, l'adversaire vous envoie à l'école, c'est-à-dire, marque ce que vous deviez marquer, avec ce que vous lui donnez sur les dames que vous lui battez par jan qui ne peut, c'est-à-dire, par des passages bouchés.

L'on marque ce qu'on gagne, savoir, deux points, au bout et devant la flèche ou lame de l'as; quatre points devant la lame du trois, ou plutôt entre la lame du trois et celle du quatre; six points devant la lame du cinq, ou contre la bande de séparation; huit points au-delà de la bande de sépara-

tion devant la lame du six ; dix points devant les lames du huit, du neuf ou du dix. Douze points font le trou, ou partie double ou simple, que l'on marque avec un fichet sur la bande du trictrac, en commençant du côté de la pile des dames.

Si votre adversaire ayant jeté le dé, joue ce qu'il a amené avant que de marquer ce qu'il gagne par jan de récompense, c'est-à-dire, en vous battant des dames par des passages ouverts, vous l'envoyez pareillement à l'école, et marquez pour vous ce qu'il gagne avec ce qu'il perd par obstacle sur les dames que vous avez découvertes, et qui bat contre lui pour jan qui ne peut

Si, au contraire, lorsque vous avez jeté les dés, voyant que vous ne gagnez rien, vous jouez ce que vous avez amené, et que votre adversaire ne marque pas ce que vous lui donnez par obstacles, et jette les dés sans l'avoir marqué, vous marquez pour vous ce qui étoit pour lui, et l'envoyez à l'école.

Qui comptant ce qu'il gagne, dit, je gagne huit points, et n'en marque que six, d'abord qu'il a touché son bois pour jouer, il peut être envoyé à l'école de deux points.

Qui, au contraire, dit, je gagne six points, et en marque huit, peut être envoyé à l'école de deux, sitôt qu'il a lâché son jeton, avant même d'avoir touché son bois, parce que dès que le jeton est abandonné, l'école est faite, et l'on ne peut reculer sans être envoyé à l'école.

Mais celui qui d'un coup gagne plusieurs points, peut fort bien marquer quatre, puis huit ou dix points, et enfin le trou, pourvu qu'il les marque avant de toucher son bois, ou de jouer, parce que l'on n'appelle point avoir touché son bois, quand on a dit, j'adoube.

Celui qui joue ou jette les dés, marque toujours ce qu'il gagne, avant qu'on puisse marquer ce qu'il perd.

Celui qui marque le trou, efface tous les points que l'autre avait.

CHAPITRE VII.

De la Bredouille.

L'on appelle être en bredouille, quand on a gagné des points sans que l'adversaire en ait gagné depuis; et si l'on en gagne douze sans être interrompu, ils valent deux trous, que l'on appelle partie bredouille ou partie double.

Cependant l'on prend souvent douze points sans être interrompu, et même davantage, et néanmoins on ne gagne pas la partie bredouille.

Par exemple, d'un coup de dés vous gagnerez quatre points. Je jette les dés ensuite et fais un sonnés ou un quine, qui me vaut six points sur une dame que je vous bats par passage ouvert; du même coup vous gagnez

douze points sur deux dames que je vous bats par impuissance ou jan qui ne peut : vous gagnez ces douze points tout de suite et sans interruption, puisque vous les gagnez après moi ; mais parce que vous aviez quatre points, vous ne marquerez qu'un trou sans bouger, ces quatre points que vous aviez et que j'ai interrompus par les six que j'ai gagnés, étant comptés les premiers sur les douze que vous gagnez sans interruption ; de sorte que les quatre qui vous restent, la partie simple marquée, sont censés être restés des douze derniers que vous avez gagnés.

Mais si vous aviez huit points simples, et moi autant en bredouille, et que d'un coup de dés vous gagnassiez dix-huit points, alors, comme dix-huit et huit font vingt-six, vous marqueriez partie, une, deux et trois, et deux points sur l'autre, c'est-à-dire, que la première partie serait simple, parce qu'elle serait composée des huit points que vous aviez et que j'avais interrompus ; et l'autre serait double, l'interruption que j'avais faite étant cessée, au moyen de ce que vous avez effacé, en marquant votre premier trou, les huit que j'avais en bredouille.

Pour distinguer le double d'avec le simple, celui qui le premier gagne des points, les marque avec un seul jeton. Celui qui interrompt et en gagne après, les marque avec deux jetons. Si celui qui a marqué le pre-

mier avec un seul jeton, gagne encore deux points, il les marque et ôte un jeton à son adversaire, ou lui dit de l'ôter pour faire voir qu'il est débredouillé, et que le premier qui achèvera la partie, la marquera simple.

Il est d'un honnête homme de se débredouiller, sans attendre que son adversaire le lui dise, et il serait à propos d'établir une peine contre celui qui ne le fait pas ; car souvent on est si échauffé, que l'on oublie de dire à son adversaire de se débredouiller. L'on observe néanmoins que l'on est reçu à dire que l'on a débredouillé, jusqu'à ce que l'adversaire ait marqué la partie ; dans lequel temps, s'il la marque double, on lui dit qu'il est débredouillé : mais si l'on eût joué quelques coups depuis, l'on n'y serait plus reçu, à moins que l'adversaire ne voulût convenir de bonne foi qu'il a été débredouillé.

Il n'en est pas de même de celui qui, pouvant marquer en bredouille les points qu'il gagne, les marque seulement simples, c'est-à-dire, avec un seul jeton ; car du moment qu'il a joué son bois ou les dés, il ne peut plus dire qu'il doit être en bredouille.

La même chose s'observe à l'égard de celui qui, gagnant partie bredouille, la marque seulement simple. Il ne peut être envoyé à l'école, parce qu'on n'envoie point à l'école d'un trou ; mais dès qu'il a joué, il n'est plus reçu à dire qu'il a oublié de marquer la partie double, et il se doit imputer son peu d'attention.

CHAPITRE VIII.

Du coin de repos.

Le coin de repos est la onzième case, non comprise celle du tas ou pile des dames. Il se nomme coin de repos, parce que celui qui l'a est véritablement en repos; au lieu que celui qui ne l'a pas, est toujours exposé à être battu; ainsi, l'on doit chercher à prendre son coin le premier.

Pour prendre son coin, il faut avoir toujours, s'il est possible, des dames sur les cases de quine et de sannes, qui sont appelées les coins bourgeois.

Le coin ne se peut prendre qu'avec deux dames à la fois.

Il se peut prendre par puissance ou par effet.

Il se prend par puissance, quand votre adversaire n'a pas le sien, et que de votre dé vous pourriez mettre deux dames dans son coin, lesquelles pourtant vous n'y mettez pas, parce que cela l'empêcherait de faire son grand jan; mais, parce que vous en avez la puissance, vous prenez le vôtre; ce qui est un grand avantage.

Il se prend par effet, lorsque de votre dé vous avez deux dames qui battent dans votre coin.

De même que vous ne pouvez prendre

votre coin qu'avec deux dames, vous ne pouvez aussi le quitter que vous n'ôtiez les deux dames à la fois.

Remarquez que quand vous pourrez prendre votre coin par effet, vous ne devez pas le prendre par puissance, et que cette puissance vous est absolument défendue quand votre homme a son coin.

CHAPITRE IX.

Contenant la manière de compter ce qu'on gagne ou perd.

Lorsque vous avez votre coin, et que votre homme n'a pas le sien, chaque coup de dés que vous jouez vous vaut quatre ou six points, si vous battez son coin de deux dames ; c'est-à-dire, quatre par simple, et six par doublet.

Par exemple, si votre jeu était disposé comme en la figure 1, et que vous eussiez les dames noires, si vous faisiez six et cinq, vous battriez le coin de votre adversaire par un moyen simple, qui vous vaudrait quatre points ; car, par six et cinq, vous battriez son coin de deux dames. Vous le battriez du six, en comptant depuis votre sixième case, (je dis depuis, parce que c'est une règle générale, qu'on ne compte point l'endroit d'où l'on part, soit du tas, ou de quelque autre case que ce soit ;) et du cinq, en

comptant

comptant depuis la septième ; outre cela, vous gagneriez encore quatre points sur la dame qu'il a découverte en la huitième case, parce que vous la battriez par deux moyens, et que dans la seconde table, qui est celle du grand jan, chaque moyen simple vaut deux points : le premier moyen par lequel vous la battriez serait du cinq, en comptant depuis votre dixième case ; et le second moyen, ce serait en assemblant les nombres de six et de cinq, qui font en tout onze, en comptant depuis votre quatrième case ; plus, vous gagneriez quatre points sur la dame qu'il a découverte en la cinquième case, en comptant depuis la vôtre septième, parce que vous la battriez par un moyen simple qui vaut quatre points dans la première table; de manière que six et cinq vous vaudraient douze points, c'est-à-dire, une partie bredouille, qu'il faudrait d'abord marquer ; puis vous pourriez facilement couvrir vos deux demi-cases, prenant le cinq sur la cinquième pour couvrir la dixième, et le six sur la première pour couvrir la septième ; et de cette manière vous auriez très-beau jeu pour faire votre grand jan ; car il vous resterait sonnés, six et cinq, et six et quatre, avec lesquels vous rempliriez.

Vous marqueriez donc de ce six et cinq deux trous avant que de caser, et votre homme marquerait quatre pour la dame qu'il a découverte en sa première case, que vous

battez par passages fermés, ses cases six et sept étant pleines.

Ce qui paraît le plus difficile aux commençans, est de connaître quand ils battent ou non, et de compter ce qu'ils gagnent ou perdent.

Une règle certaine, est que les nombres pairs tombent toujours sur la même couleur d'où ils partent, comme du noir au noir, ou du vert au vert, et du blanc au blanc. Les nombres impairs, au contraire, tombent toujours sur une autre couleur.

Les plus nouveaux en ce jeu pourront néanmoins, en peu de temps, compter tant la perte que le gain, s'ils se donnent la peine d'ouvrir leur trictrac, de le disposer suivant les figures qui sont ici à la tête, et de suivre ce que j'ai dit et dirai ci-après.

Votre jeu étant disposé comme en la figure 1, si vous faisiez un quine, vous ne pourriez pas battre le coin de votre adversaire, parce que pour le battre d'un quine, il faut compter depuis votre septième case, sur laquelle il n'y a qu'une dame; et comme le coin est différent des autres dames, qu'il ne peut point être battu du cinq ou du quine, c'est-à-dire, de l'un et l'autre doublet, en assemblant les nombres, qui font en tout dix, cela ne vous vaudrait rien pour le coin; mais vous gagneriez huit points sur la dame que votre adversaire a découverte en sa huitième case, parce que vous la battriez par doublet et par deux moyens, et que chaque moyen

vaut quatre points dans la seconde table, quand on bat par un doublet. Le premier moyen par lequel vous battriez cette dame, ce serait du cinq, en comptant depuis votre dixième case ; et le second, ce serait du quine, les deux nombres assemblés, en comptant depuis votre cinquième case.

A l'égard de la dame de votre adversaire, découverte en sa cinquième case, vous la battriez en comptant depuis votre huitième case ; mais elle serait contre vous, parce que le passage du quine, qui est sur la dixième case, est fermé par deux dames qui y sont accouplées ; ainsi cela lui vaudrait six points, cette dame étant dans sa première table, où chaque moyen par doublet vaut six points.

Si sur ce même jeu vous faisiez sonnés, vous battriez d'abord le coin, parce que vous avez deux dames en votre sixième case ; vous battriez encore la dame de votre adversaire, qui est en sa cinquième case, parce que vous avez le passage ouvert dans son coin ; vous battriez aussi celle qu'il a découverte en sa huitième case, en comptant de la vôtre troisième : ainsi ce coup vous vaudrait, parce que c'est un doublet, six du coin, six de la dame qui est en la cinquième case, et quatre sur celle qui est sur la huitième, qui font seize points, c'est-à-dire, une partie double, et quatre sur l'autre.

Ce même coup vaudrait six points à votre adversaire, parce que vous battriez contre vous la dame qu'il a découverte en sa pre-

mière case, en comptant de la vôtre dixième, le passage qui est sur sa septième case étant fermé.

Il est bon de vous dire qu'il y a cette différence entre les doublets et les coups simples, qu'aux doublets il n'y a jamais qu'un passage, lequel se trouvant fermé par une case, cela fait un jan qui ne peut; au lieu qu'aux coups simples, comme les deux nombres sont différens, il y a deux passages; ainsi, quand l'un se trouve fermé, il suffit que l'autre soit ouvert pour gagner: par exemple, si en la même figure, ayant les dames noires, vous faisiez six et as, vous gagneriez quatre points sur la dame de votre adversaire, découverte en sa cinquième case, parce que vous la battriez en comptant depuis votre coin : cependant le passage du six est fermé, puisque sa sixième case est pleine ; mais cela ne vous fait aucun préjudice, parce que vous comptez d'abord par l'as, dont le passage se trouve ouvert dans le coin de votre adversaire, et du même trait, le six vous porte sur sa dame.

La dame qui est découverte en la huitième case, vous vaudrait encore deux points, en comptant de la vôtre huitième; elle ne vous vaudrait que deux points, parce que n'ayant aucune dame sur votre neuvième flèche, vous ne pouvez pas la battre du six ; ainsi vous ne la battez que par un moyen, les deux nombres assemblés.

Je ne vous ait rapporté ce coup, que pour

vous faire mieux sentir et entendre ce que c'est que passage ouvert ou fermé ; car un meilleur coup pour vous (votre jeu étant disposé comme dessus) ce serait de faire un carme, lequel vous vaudroit premièrement six du coin, en comptant de votre huitième case ; huit sur la dame de votre adversaire, découverte en sa huitième case, parce que vous la battriez du quatre, en comptant de votre coin, et du carme, en comptant de votre septième case ; enfin, il vaudrait six sur la dame qui est découverte en la cinquième case de votre adversaire. Quoique ce coup ne vaille que six, et six font douze, et huit font vingt points, et qu'il s'en puisse faire de plus grands, néanmoins il est très-beau, en ce que vous ne donnez aucun point à votre adversaire.

Si votre jeu étant ainsi disposé, vous faisiez six et as, ou bien beset, vous ne battriez point le coin de votre adversaire, parce que le coin seul ne peut battre le coin ; ainsi, pour battre du six et as, il faudrait avoir une surcase sur le coin ; et pour le battre du beset, il en faudrait deux, c'est-à-dire, deux dames, outre les deux du coin.

CHAPITRE X.

Des cases, du privilége de s'en aller, et des écoles.

Pour bien caser à propos, et ne vous pas donner des obstacles, il faut, quand votre adversaire est fermé par en haut, ne pas vous presser de faire les cases basses ou avancées; parce que si vous faites gros jeu, vous battriez infailliblement contre vous les dames qu'il aura découvertes dans les cases première et seconde.

Les cases basses, ce sont celles qui sont le plus près de votre adversaire. Il ne faut pas se hâter de les faire quand votre jeu est pressé, et que vous avez beaucoup de bois sur les cases de quine et de sannes, autrement vous vous enfileriez vous-même.

Les cases qui sont estimées les plus difficiles à faire, sont la septième et la dixième, que l'on appelle, par cette raison, les *cases du Diable*.

Pour pouvoir faire ces cases plus facilement, il faut tâcher d'avoir toujours des six à jouer.

Lorsque l'on veut caser, et que l'on veut voir les lames seulement, il faut dire, *j'adoube*; autrement, votre homme peut vous faire jouer le bois que vous toucherez ; ce qui souvent gâte votre jeu.

Quand on fait un grand coup, comme un sonnés ou un quine, qui fait passer votre jeu, si vous gagnez de ce coup assez de points pour achever votre trou, vous pouvez vous en aller, c'est-à-dire, lever vos dames, et recommencer la partie; ce qui est un grand avantage: car souvent il arrive que ces grands coups, non-seulement passent votre jeu, mais encore font gagner plusieurs parties à votre adversaire, par le moyen des dames que vous lui battez contre vous; et vous en allant, il ne gagne rien.

Lorsqu'on veut s'en aller, il faut dire: *Je m'en vais*, avant de rompre son jeu, ou du moins en le rompant.

Il faut bien prendre garde de ne pas tenir mal-à-propos, quand le jeu de votre adversaire est plus avancé et plus beau que le vôtre; ou que le vôtre se passe, de peur de courir à l'enfilade.

Celui qui s'en va a le dé, et peut jouer sans crainte d'être envoyé à l'école, faute d'avoir ôté son jeton; mais celui qui, achevant son trou, le marque, et joue son bois sans ôter son jeton, est envoyé à l'école de ce qu'il est marqué par le jeton; si cependant il avait des points de reste, il n'est envoyé à l'école que de ce qui se trouve marqué au-dessus des points qui lui étaient restés.

Remarquez que vous ne pouvez plus envoyer votre adversaire à l'école du jeton ou des points qu'il a oubliés, ou même des

points qu'il a marqués mal-à-propos, d'abord que vous avez joué depuis.

Quand on achève le trou, et qu'on veut s'en aller, on le peut tant qu'on tient son jeton, ou que l'on ne l'a point ôté de sa place ; mais si l'on a des points de reste, et qu'on les ait marqués, on ne peut plus s'en aller.

Il faut se déterminer promptement, n'étant pas permis de tenir après qu'on a dit : *Je m'en vais*, ni de s'en aller après avoir dit : *Je tiens*. Celui qui veut s'en aller, ne doit pas jouer son bois, autrement il ne peut s'en aller.

Il faut donc bien remarquer qu'on ne peut s'en aller que lorsqu'on a achevé le trou de son dé, et non quand on l'achève du dé ou de la perte de son adversaire.

Qui s'en va, perd tous les points qu'il a de reste.

Il est très-dangereux de vouloir entretenir un jan trop long-temps, et se fier sur l'espérance de faire petit jeu, ou de recevoir des points ; car, souvent il arrive que l'on est obligé de rompre, comme on le voit dans la *Figure* 2.

Votre jeu, par exemple, est les dames noires : votre grand jan est fait, vous avez six points marqués ; vous avez tenu, dans l'espérance que votre adversaire vous donnerait quatre points sur la dame que vous avez découverte en votre cinquième case ; cependant il ne vous a rien donné, parce qu'il a

fait six et trois, et qu'il n'a rien dans sa neuvième case : le coup suivant, vous faites un sonnés ; et croyant n'être pas obligé de rompre, et pouvoir conserver votre plein, vous marquez avec les six points que vous avez, et six points pour votre plein, une partie bredouille, et vous vous en allez, tant parce que vous donnez six points à votre adversaire, que parce que votre jeu étant avancé, il pourrait remplir et vous enfiler.

Mais d'abord que vous avez touché votre bois, votre adversaire vous fait démarquer votre partie bredouille, et vous envoie à l'école de six points que vous avez marqués mal-à-propos pour votre plein ; parce qu'il fallait le rompre, et lever une dame de votre huitième case, pour la passer par la neuvième de votre adversaire dans sa troisième. Ainsi, votre adversaire qui gagne six points sur la dame que vous lui avez battue contre vous, et six points dont il vous envoie à l'école, marque une partie bredouille.

J'ai dit qu'il vous envoyait à l'école, d'abord que vous avez touché votre bois, parce que l'on n'envoie pas à l'école du fichet, c'est-à-dire, qu'encore que vous eussiez marqué un, deux ou trois trous et même davantage, vous pouvez les démarquer sans crainte d'être envoyé à l'école, pourvu que vous n'ayez pas touché votre bois, joué le dé, ou ôté votre jeton, et icelui abandonné.

Observez cependant que si votre adver-

saire, croyant aussi-bien que vous, que vous avez gagné, ou feignant de le croire, avait levé ses dames, ou du moins une partie, en même temps que vous, il ne serait plus recevable à vous envoyer à l'école, étant censé avoir quitté la partie, comme celui qui, jouant aux cartes, brouille et mêle son jeu.

Quand on fait son jan, grand ou petit, ou de retour, il faut avoir soin de marquer ce qu'on gagne sur les dames découvertes, ou par le plein qu'on achève, avant que de remplir ou faire la case qui reste à faire.

Si votre adversaire, achevant son petit jan, marque les points qu'il gagne, et que, par inadvertance, il joue la dame avec laquelle il pouvait remplir, pour un autre nombre, en sorte qu'après il ne puisse plus remplir, comme par exemple, si ayant fait cinq et deux, et ne pouvant remplir que du deux, il joue le cinq avec la dame, dont il devait jouer le deux pour faire son jan, vous pouvez l'envoyer à l'école, faute d'avoir fait son plein; c'est-à-dire, que vous prenez pour vous, les points qu'il avait marqués pour son plein, lequel il n'a point fait; et après, si son jeu est avantagé, et que vous voyiez qu'il ne pût gagner de son petit jan le trou, et que vous espériez pouvoir le faire passer dans votre petit jan, vous pouvez lui faire rejouer son bois, et lui faire faire son petit jan. Mais s'il avait son jeu reculé et des dames dans son petit jan, avec lesquelles il

pût encore remplir, il faudrait laisser les choses en l'état qu'il les aurait mises.

Si, au contraire, votre adversaire achevant son petit jan, ne marque pas les points qu'il gagne, et qu'il ne fasse pas son plein, soit par mégarde, soit à dessein, parce que son jeu étant avancé, il craint d'être obligé de passer dans votre petit jan, vous pouvez d'abord l'envoyer à l'école des points qu'il a dû marquer pour son petit jan, et ensuite lui faire faire son plein, s'il est avantageux pour vous qu'il le fasse.

Si, ayant fait son petit jan, il a des dames avancées dans son grand jan, qu'il fasse un nombre par lequel il puisse passer dans votre petit jan, et qu'au lieu de passer il rompe son petit jan, soit à dessein, soit par méprise, vous pouvez l'envoyer à l'école des points qu'il n'a pas marqués pour son jan qu'il conservait, et outre cela le faire rejouer et passer dans votre petit jan.

A l'égard du grand jan, si votre adversaire marque les points qu'il gagne en l'achevant, et que néanmoins il ne le fasse point, parce qu'il a joué la dame avec laquelle il pouvait remplir pour une autre marque, vous l'envoyez à l'école, et prenez pour vous les points qu'il a marqués ; mais vous ne le faites point rejouer et faire son plein, parce que vous avez intérêt qu'il n'en fasse point, afin de l'enfiler.

Le même s'observe pour le jan de retour,

que vous avez pareillement intérêt que votre adversaire ne fasse point.

Si votre adversaire, ayant levé le premier au jan de retour, marque les points qu'il gagne, et qu'ensuite ayant empilé ses dames pour recommencer, il ôte par mégarde son jeton, vous pouvez, dès qu'il aura jeté le dé, l'envoyer à l'école des points qu'il s'est ôtés.

Celui qui, ayant quatre ou six points marqués, marque ce qu'il gagne avec un autre jeton, comme par exemple, huit points, peut, dès qu'il a joué son bois, ou jeté le dé, être envoyé à l'école des quatre ou six points qu'il avait, et auxquels il n'avait pas pris garde.

On ne peut pas envoyer à l'école d'un trou entier, c'est-à-dire, d'un trou que l'on aurait oublié de marquer, ou que l'on aurait marqué de trop par mégarde, comme si l'on avait marqué partie double, au lieu de simple.

Cependant, on envoie quelquefois à l'école de plus que d'un trou, quand, par exemple, l'on fait un sonnés qui vaut dix-huit ou vingt points, et qu'on joue son bois avant d'avoir marqué ce qu'on gagnait par ce sonnés.

Lorsque ce n'est pas vous qui avez jeté le dé, vous pouvez toucher votre bois sans crainte d'être envoyé à l'école, ni obligé de jouer le bois que vous avez touché : par

exemple, votre adversaire fait quine, dont il ne gagne que quatre points, et ce quine lui gâte son jeu; vous croyez qu'il en a assez pour un trou, et qu'il s'en ira; vous levez trois ou quatre dames de votre jeu pour vous en aller aussi; en même temps, votre adversaire, qui ne s'en est point allé, et ne le pouvait, n'ayant point achevé la partie, veut vous envoyer à l'école, faute d'avoir marqué ce qu'il vous donnait avant que de toucher votre bois : mais il ne le peut, parce que, n'étant pas à vous à jouer, vous pouvez toucher votre bois, le lever et le remettre, et vous n'êtes à l'école de ce qui vous est donné par votre adversaire, que lorsque vous avez jeté le dé sans le marquer.

L'on n'envoie point à l'école de l'école; c'est-à-dire, que si votre adversaire fait une école, oubliant de marquer ce qu'il gagne, et que vous ne l'en ayez pas envoyé à l'école, il ne peut pas vous envoyer à l'école, faute par vous de l'y avoir envoyé.

Mais si votre adversaire, croyant que vous avez fait une école, vous y envoie, alors ce n'est plus à l'école de l'école, et vous pouvez fort bien l'envoyer à l'école de ce dont il vous a envoyé à l'école mal-à-propos.

Observez qu'il se trouve des gens qui font des écoles exprès, pour ôter les moyens à leur adversaire de s'en aller.

Quand cela arrive, il faut prendre garde s'il vous est avantageux de laisser faire

l'école et de la marquer, ou si vous avez intérêt de l'empêcher ; cela dépend absolument de vous, et vous devez consulter là-dessus la disposition de votre jeu, et celle du jeu de votre adversaire ; il vous est libre de laisser faire l'école sans la marquer, ou de la marquer, ou bien de dire à votre adversaire de marquer ce qu'il gagne ; et s'il marque des points, quoiqu'il ne gagne rien, vous pouvez lui faire ôter son jeton, afin, par ce moyen, de l'empêcher de faire l'école : mais il faut que tout cela soit fait dans le même instant, c'est-à-dire, sans attendre qu'un autre coup soit joué.

Quand on envoie à l'école, il faut y envoyer de tous les points qui ont été oubliés à marquer, n'étant pas permis, pour mieux faire son jeu, de n'y envoyer que de deux, quatre ou six points : ainsi, celui qui est envoyé à l'école, peut, si c'est son avantage, vous obliger de marquer l'école toute entière ; ce qui n'est point contraire à ce qui est dit ci-devant, que l'on n'envoie point à l'école de l'école. On ne peut être contraint d'envoyer à l'école ; on ne peut pareillement être mis à l'école de ce qu'on n'a pas entièrement marqué l'école : mais du moment que l'on marque une partie de l'école, l'adversaire peut obliger de marquer le tout.

CHAPITRE XI.

Contenant la manière de battre une dame, et de remplir son jan par plusieurs moyens.

Quoique je vous aie déjà montré la manière de battre une dame par plusieurs moyens, néanmoins, comme dans les exemples que je vous ai rapportés, celui de battre une dame par plusieurs moyens dans la première table, qui est celle du petit jan, n'y est point, j'ai cru devoir vous en faire une démonstration particulière, et j'y ai ajouté celle de la manière de remplir par plusieurs moyens, afin de vous donner un parfait éclaircissement de tous les coups.

L'on peut battre une dame par plusieurs moyens, comme, par exemple, en la *figure* 3, votre adversaire, après avoir marqué une partie bredouille de son petit jan, a voulu tenir, et a été obligé de passer une de ses dames dans votre cinquième case.

Vous avez les dames noires, et vous faites un cinq et trois, qui vous vaut, sur la dame qu'il a découverte en sa neuvième case, six points; sur celle qui en est la septième, quatre; et sur celle qu'il a passée en votre cinquième case, huit points : vous en gagnez six sur celle qui est en la neuvième case,

parce que vous la battez par trois moyens, qui vous valent chacun deux points; vous la battez du trois, en comptant de votre coin; du cinq, en comptant de votre neuvième case; et du cinq et trois, en comptant de votre sixième case : celle qui est en la septième case vous vaut quatre points, parce que vous la battez par deux moyens; savoir : du cinq, en comptant de votre coin, et du cinq et trois, en comptant de votre huitième case.

A l'égard de celle qui est passée en votre cinquième case, vous la battez du cinq, en comptant de votre tas ; et du trois, en comptant de votre seconde case, qui sont deux moyens qui vous valent chacun quatre points.

Un plus beau coup pour vous sur ce jeu-là, serait un quine, qui vous vaudrait huit points sur la première, parce que vous la battriez du doublet et double doublet ; le second vous vaudrait autant ; et le troisième, qui est dans votre cinquième case, vous vaudrait six points, qui feraient vingt-deux points, c'est-à-dire, partie double, et dix points de reste.

Il y aurait encore sur ce même jeu carme ou terne, qui vous vaudraient chacun vingt points; savoir : six du coin, six sur la dame qui est passée en la cinquième case, et huit sur les deux autres.

A l'égard de la manière de faire son jan, quand on dit que pour chaque moyen que

l'on remplit son jan, l'on marque quatre par simple, et six par doublet, cela s'entend quand on n'a plus qu'une demi-case à faire ; car, si l'on avait encore une case entière, quoique d'un coup de dé l'on y pût mettre les deux dames à la fois par simple ou par doublet, ce ne serait toujours qu'un moyen. Mais si vous n'aviez, comme en la *figure 4*, qu'une demi-case à faire, et que votre jeu fût les dames noires :

Pour lors, si vous faisiez six et trois, ou quatre et deux ; comme vous rempliriez du trois et du six, et que ce serait par simple, chaque moyen vous vaudrait quatre points ; et si vous faisiez terne, comme vous rempliriez du trois et du terne, chaque moyen vous vaudrait six points, étant par doublet ; etc.

Mais de la manière que le jeu de votre adversaire est disposé en la même figure, s'il faisait un sonnés, encore qu'il n'ait qu'une demi-case à faire, et que sur son tas il lui reste deux dames, néanmoins cela ne serait compté que pour un moyen, et ne lui vaudrait que six points.

Quoiqu'on ne puisse faire sortir les dames de son coin, ni les y mettre l'une sans l'autre, néanmoins plusieurs personnes prétendent que si au jan de retour l'on peut remplir par plusieurs moyens, et que comptant du coin, l'on batte juste sur la demi-case qui reste à remplir, l'on doit marquer, pour la puissance, quatre par simple, et six par

doublet, quoiqu'en effet l'on ne puisse sortir une dame du coin, pour remplir la demi-case.

Comme en la *figure* 5, où vous avez les dames noires, si vous faites six et trois, vous pouvez, suivant cette opinion, remplir par trois moyens : du six, comptant de la neuvième case ; du trois, comptant de la sixième ; du six et trois par puissance, comptant de votre coin.

Si, au contraire, votre adversaire, en la même figure, faisait six et as ; comme il n'a point d'as pour remplir, quoique par six et as, en comptant de son coin, il batte juste la demi-case qui lui reste à remplir, néanmoins cela ne lui vaudrait rien ; mais s'il faisait quatre et trois, cela lui vaudrait huit points, parce qu'il remplirait du quatre, comptant de la neuvième case, et du quatre et trois par puissance, comptant de son coin.

Si la dame de votre adversaire, qui est en la septième case, était sur la sixième, et celle qu'il a en la neuvième case fût passée dans le petit jan, alors, s'il faisait six et as, il ne pourrait pas dire qu'il remplit de l'as, et qu'il n'a point de six ; mais il serait obligé de jouer un six, de la dame qu'il aurait en sa sixième case, et partant ne remplirait point. Mais si, outre la dame qu'il aurait en sa sixième case, il en avait encore une en la septième ou en la huitième, il gagnerait par six et as huit points, parce qu'il remplirait

de l'as et du six et as par puissance, comptant de son coin; parce que, suivant cette opinion, pour profiter de cette puissance, il faut, non-seulement pouvoir remplir d'une autre dame, mais encore il faut pouvoir jouer tous les nombres que l'on a amenés, et cela indépendamment du coin; car, par exemple, si, faisant quatre et trois, votre adversaire avait un quatre, et point de trois, il serait obligé, s'il remplissait du quatre, de rompre en même temps pour jouer le trois, ou de sortir de son coin, s'il avait le passage ouvert, pour en jouer son quatre et trois, et par conséquent il ne pourrait point faire de plein ce coup-là, et ainsi ne gagnerait rien.

La raison qui détermine ceux qui sont de cet avis, est que la beauté de ce jeu consistant principalement dans l'adversité des coups et rencontres, ce coup, qui arrive rarement, doit être admis.

Ils donnent pour exemple le jan de deux tables, par lequel on gagne, parce qu'on a la puissance de mettre de son dé une dame dans son coin, et l'autre dans celui de son adversaire, quoiqu'en effet on ne les mette point.

Ils disent encore que l'on a le privilége de prendre son coin, quand de son dé l'on amène deux nombres avec lesquels on pourrait mettre deux dames dans le coin de son adversaire, lequel néanmoins il n'est pas permis de prendre.

Ils ajoutent que ce coup doit être consi-

déré comme un hasard et rencontre, qui profite à celui qui le fait, quand il a d'autres dames pour remplir par effet, de même que le jan de mézéas profite à celui qui, ayant son coin, fait un ou deux as lorsqu'il n'a point d'autres dames abattues, et que l'autre n'a pas son coin ; que ce coup n'a point été inventé pour être joué, non plus que le jan de deux tables, mais seulement parce qu'il n'arrive pas souvent, afin de flatter l'espérance du Joueur, qui, voyant ce seul coup pour se sauver, le souhaite avec empressement.

Ceux qui sont de sentiment contraire, répondent que, pour gagner et faire son plein par un, deux ou trois moyens, il faut absolument pouvoir couvrir la dernière demi-case avec chacune des dames qui y battent ; qu'ainsi, en la figure précédente, où ayant les dames noires, vous avez fait six et trois, ce coup ne vous vaut que huit points, parce que vous ne pouvez effectivement remplir que du trois et du six. Cela est si vrai, que si le six et le trois vous manquaient, quoiqu'en comptant du coin, vous battiez juste la demi-case qui reste à couvrir, vous ne gagneriez cependant rien, comme ceux de la première opinion en conviennent ; qu'une règle certaine est que, pour chaque moyen qu'on remplit, on gagne quatre points par simple, et six points par doublet ; et que, puisque l'on ne gagne rien lorsque l'on ne peut couvrir la dernière demi-case qu'en

comptant du coin, il n'est pas juste que, lorsqu'on la remplit d'une autre dame, l'on assemble les deux nombres que le dé a amenés, pour dire que l'on remplit encore, en comptant du coin, puisqu'il est constant que ni l'une ni l'autre des deux dames qui sont dans le coin, ne peuvent jamais être jouées seules pour couvrir et faire le plein de retour.

Voilà quelles sont les diverses opinions sur ce coup, que j'ai rapportées ici seulement pour satisfaire le lecteur; car, aujourd'hui ce coup ne fait plus de difficulté, la dernière opinion ayant prévalu, et l'on ne gagne point sur le plein ou jan de retour que l'on fait en comptant du coin, si l'on n'a une surcase sur le coin, avec laquelle on puisse effectivement remplir.

CHAPITRE XII.

Contenant la démonstration de la manière de lever et rompre le jan de retour.

Quand d'un jan de retour on a gagné une partie simple ou double, il vaut mieux s'en aller que de lever jusqu'à la fin, à moins qu'il n'y eût espérance de gagner encore beaucoup de points.

L'on ne lève point que l'on n'ait passé toutes les dames dans le petit jan.

Il est dangereux, au jan de retour, de n'avoir pas sorti de son coin; il y a néanmoins des coups favorables, comme par exemple, en la *figure* 6, où ayant les dames noires, vous avez encore votre coin : votre plein est fait, et vous avez une surcase sur la quatrième lame; en cet état, vous faites un six et as; vous ne pouvez pas sortir de votre coin, parce que l'as donnerait dans le coin de votre adversaire, où une dame ne peut entrer seule; vous ne pouvez point jouer de six avec les dames qui sont dans votre coin, parce que les dames des coins n'en peuvent sortir l'une sans l'autre ; vous ne pouvez pas non plus jouer le six avec les dames qui sont passées dans le petit jan de votre adversaire, qui composent votre jan de retour, parce qu'on ne peut lever aucunes dames du jan de retour, que toutes ne soient passées dans le petit jan; ainsi, vous conserverez votre plein, et jouerez un as avec la surcase que vous avez sur la quatrième lame, et votre adversaire marquera deux points pour le six que vous ne pouvez pas jouer.

Si, sur ce même jeu, vous faisiez cinq et as, ce serait un très-mauvais coup; car vous seriez obligé de rompre et de jouer le cinq avec une des dames qui sont en la cinquième case, et l'as avec la surcase qui est sur la quatrième : cependant, vous auriez encore l'espérance de refaire votre plein, si, le coup suivant, vous pouviez sortir de votre coin.

Quand toutes les dames sont passées dans le petit jan, on lève, à chaque coup de dés, tout ce qui bat juste sur le bord, selon le nombre qu'on a amené, autrement on ne peut point lever, mais il faut jouer ce qui ne bat point sur le bord, comme en la figure précédente, où votre adversaire faisant quine, ne peut rien lever, à cause que sa quatrième case, qui bat juste sur le bord, est vide : ainsi, pour jouer son quine, il faut qu'il mette sur la lame du tas, les dames qui sont en sa cinquième case. Si cependant il n'avait rien en sa cinquième case, il lèverait les dames qui seraient en sa troisième ou seconde case ; parce que, du moment qu'il n'y a point de dames derrière la case d'où doit partir le nombre qui bat sur le bord, on lève les plus éloignées : ainsi, les cases de quine, carme et terne étant vidés, on lève, pour un sonnés, les dames qui sont sur la deuxième case ; si cette case est encore vide, on lève celles qui sont sur la première, *etc.*

Celui qui a levé le premier toutes ses dames, gagne quatre points par simple, et six par doublet ; c'est-à-dire, que le dernier coup qu'il joue, s'il fait un doublet, il marque six points ; s'il fait un nombre simple, il n'en marque que quatre, avec les autres points qui peuvent lui être restés d'ailleurs ; et outre cela, il a le dé pour recommencer une autre partie.

CHAPITRE XIII.

De la grande Bredouille.

La grande bredouille est quand l'un des Joueurs gagne le tour ou la partie du Trictrac, qui est composée de douze trous, sans interruption : le profit de la grande bredouille est de gagner double de ce qui est en jeu, quand on est convenu de jouer grande bredouille.

Mais cela n'est guère en usage présentement.

Quand on la jouait autrefois, on marquait, pour s'en souvenir, sur le bord du Trictrac, avec un jeton percé : on peut à présent, si on la veut jouer, se servir de la même marque ou d'autre équipollente.

Il faut néanmoins remarquer que celui qui gagne le premier des trous, n'a pas besoin de se servir d'aucune marque, cela n'étant nécessaire qu'à celui qui marque après, pour faire connaître qu'il est en grande bredouille, c'est-à-dire, que son adversaire n'a pris aucun trou depuis lui.

Quand on interrompt la grande bredouille, il faut avoir soin de la faire démarquer, pour éviter les disputes, sur-tout quand on joue sans témoins.

CHAPITRE XIV.

Des règles pour connaître combien il y a de coups en deux dés, et voir promptement combien il y en a pour et contre.

Pour entendre et retenir plus facilement le contenu en ce Chapitre, il faut considérer que le Trictrac se joue avec deux dés qui, portant six nombres, six carrés ou six faces, produisent par nécessité trente-six coups, parce que les règles des sciences étant certaines, et l'arithmétique nous ayant enseigné que, pour savoir combien de fois un nombre est dans un autre, il fallait multiplier l'un par l'autre; six fois six faisant trente-six, il est impossible que dans deux dés il y ait ni plus ni moins de trente-six coups.

Et quoiqu'il paraisse d'abord, en comptant tous les coups que produisent deux dés, qu'il n'y en ait que vingt-un, comme effectivement il est vrai qu'il n'y en a pas davantage en un sens; savoir : six et as, six et deux, six et trois, six et quatre, six et cinq, sonnés, cinq et as, cinq et deux, cinq et trois, cinq et quatre, quine, quatre et as, quatre et deux, quatre et trois, carme, trois et as, trois et deux, terne, deux et as, double deux, et enfin ambesas; néanmoins, quand on veut pénétrer plus avant, il n'est pas moins vrai de dire qu'il y a trente-six coups,

Tome III. E

et cela est d'une certitude réelle et incontestable, comme je vais le faire voir.

Quoiqu'il semble que six et as, et as et six ne soient qu'une même chose, il est pourtant vrai que cette même chose se produit en deux façons, et se doit compter deux fois, comme il est aisé de le voir par la table suivante ; car, puisque dans chaque dé il y a un as et un six, il faut que dans les deux dés il y ait deux as et deux six ; et par conséquent six et as sont deux coups, parce que le dé qui a produit un as une fois, peut une autre fois faire un six, et ainsi de l'autre.

De sorte que tous les coups se divisant ou en doublet, ou en coups qui ne le sont pas, que nous appelons simples, et n'y ayant que six doublets, qui sont ambesas, double deux, ternes, carmes, quines et sonnés ; ces six coups doublets étant retranchés de vingt-un coups qui s'appellent simples, il n'en reste que quinze ; lesquels se produisant chacun deux fois, font trente coups ; et les six doublets ne se pouvant produire ni être dans le dé qu'une fois, font trente-six coups.

Cela étant bien établi, bien entendu, bien vrai et bien démontré, il faut s'en faire une règle, et dire, au Trictrac, que tout doublet est simple, parce qu'il ne peut se produire qu'une fois, et que tout simple, c'est-à-dire, qui n'est pas doublet, est double, parce qu'il peut être produit deux fois.

Après l'établissement de cette vérité, qu'il y a trente-six coups au Trictrac, il faut pas-

ser à voir l'utilité de cette connaissance, qui est très-grande ; car à tout moment on doit examiner combien il y a de coups pour et contre soi, ce qui se fait en un instant : quand on voit qu'il n'y a qu'un coup pour soi, on conclut nécessairement qu'il y en a trente-cinq contre.

S'il y en a vingt pour soi, on sait en même temps qu'il y en a seize contre.

Et c'est cette connaissance qui vous détermine à jouer d'une façon ou d'une autre.

Comme on ne peut douter qu'à la banque, où il y a plus de billets blancs que de noirs, on en tire plutôt un blanc qu'un noir, on doit dire de même au Trictrac, que celui qui a vingt coups pour lui, doit en amener plutôt un de ces vingt, que non pas un des seize qui sont contre lui.

Ce n'est pourtant pas une chose assurée et certaine, le jeu n'étant jamais sans hasard, où la fortune se joue très-souvent de la prudence : cependant, quoi que l'on présume de la fortune, personne de bon sens ne dira qu'il ne vaille mieux avoir vingt coups pour soi, que de n'en avoir que seize.

Moyen de compter combien il y a de coups pour ou contre soi.

POUR compter avec plus de facilité combien il y a de coups pour ou contre soi, il y a deux règles qui vous l'apprendront sans peine.

Pour les comprendre, vous avez vu dans les Chapitres précédens que l'on bat, ou que l'on est battu en trois manières différentes, ou d'un dé seul, ou d'un autre dé seul, ou du nombre que les deux dés assemblés composent.

Par exemple, si vous faites six et cinq, vous voyez premièrement si vous battez celui contre qui vous jouez par un cinq, et puis vous voyez si vous le battez par un six, et en troisième lieu, vous joignez ces deux nombres ensemble, qui font onze, et vous voyez si vous le battez par onze points.

Voici deux règles qu'il faut savoir toutes les fois qu'il faut assembler le nombre des deux dés.

Première règle.

Si le nombre des deux dés assemblés passe six points, il ne peut y avoir qu'un, ou deux, ou trois, ou quatre, ou cinq, ou six coups.

S'il faut douze pour battre, il n'y a qu'un coup, parce que douze ne vient et n'est qu'une fois dans les deux dés.

S'il faut onze points pour battre, il n'y a que deux coups, qui sont six et cinq, et cinq et six, desquels il n'y en a qu'un qui s'appelle, savoir, six et cinq.

S'il faut dix points, il y a trois coups, six et quatre, quatre et six, et quine, dont il n'y

en a que deux qui s'appellent, savoir, six et quatre, et quine.

S'il en faut neuf, il y a quatre coups, six et trois, et trois et six, cinq et quatre, et quatre et cinq, desquels il n'y en a encore que deux qui s'appellent, savoir, six et trois, et cinq et quatre.

S'il en faut huit, il y a cinq coups, qui sont six et deux, et deux et six, cinq et trois, et trois et cinq, et carme, desquels il n'y en a que trois qui s'appellent, qui sont six et deux, cinq et trois, et carme.

S'il en faut sept, il y a six coups, qui sont six et as, et as et six, cinq et deux, et deux et cinq, quatre et trois, et trois et quatre, desquels il n'y en a que trois qui s'appellent, savoir, six et as, cinq et deux, et quatre et trois.

Voilà la manière de compter, quand on est au delà de six points, et qu'il faut assembler le produit des deux dés, pour battre celui contre lequel on joue.

Seconde règle.

Il y a une autre règle à pratiquer, lorsqu'on peut battre ou être battu par un dé seul, jusqu'à six points.

Et rien n'est plus aisé que d'entendre cette règle.

On doit se souvenir qu'il faut toujours ajouter un dix au point sur lequel on peut être battu.

Si, par exemple, on est découvert sur un six, ajoutant dix et six, cela fait seize, et partant, il y a seize coups; savoir, terne, cinq et as, as et cinq, quatre et deux, deux et quatre, six et as, as et six, six et deux, deux et six, six et trois, trois et six, six et quatre, quatre et six, six et cinq, cinq et six, et enfin sonnés; desquels seize coups il n'y en a néanmoins que neuf qui s'appellent, qui sont six et as, six et deux, six et trois, six et quatre, six et cinq, quatre et deux, cinq et as, terne et sonnés. Mais parce que de ces neuf, les sept premiers se produisent deux fois, cela fait que l'on compte seize coups, suivant ce qui est observé ci-devant.

Si vous êtes découvert sur un cinq, ajoutant dix, cela fait quinze, et partant, il y a quinze coups; savoir, trois et deux, deux et trois, quatre et as, as et quatre, cinq et as, as et cinq, cinq et deux, deux et cinq, cinq et trois, trois et cinq, cinq et quatre, quatre et cinq, quine, cinq et six, six et cinq, desquels il n'y a que huit coups qui s'appellent, qui sont, trois et deux, quatre et as, cinq et as, cinq et deux, cinq et trois, cinq et quatre, cinq et six, et quine.

Si vous êtes découvert sur un quatre, ajoutant dix, cela fait quatorze, et partant, il y a quatorze coups; savoir, double deux, trois et as, as et trois, quatre et as, as et quatre, quatre et deux, deux et quatre, quatre et trois, trois et quatre, quatre et cinq, cinq et quatre, quatre et six, six et

quatre, et carme, desquels il n'y a que huit coups qui s'appellent, qui sont, double deux, trois et as, quatre et as, quatre et deux, quatre et trois, quatre et cinq, quatre et six, et carme.

Si vous êtes découvert sur un trois, ajoutant dix, cela fait treize, partant, il y a treize coups; savoir, deux et as, as et deux, trois et as, as et trois, trois et deux, deux et trois, trois et quatre, quatre et trois, trois et cinq, cinq et trois, trois et six, six et trois, et terne, desquels il n'y a que sept coups qui s'appellent; savoir, deux et as, trois et as, trois et deux, trois et quatre, trois et cinq, trois et six, et terne.

Si vous êtes découvert sur un deux, ajoutant dix, cela fait douze; partant, il y a douze coups; savoir, beset, deux et as, as et deux, deux et trois, trois et deux, deux et quatre, quatre et deux, deux et cinq, cinq et deux, deux et six, six et deux, et double deux; desquels il n'y a que sept coups qui s'appellent, qui sont, beset, deux et as, deux et trois, deux et quatre, deux et cinq, deux et six, et double deux.

Si vous êtes découvert sur un, ajoutant dix, cela fait onze; partant, il y a onze coups; savoir, as et deux, deux et as, as et trois, trois et as, as et quatre, quatre et as, as et cinq, cinq et as, as et six, six et as, et beset, desquels il n'y a que six coups qui s'appellent, qui sont, as et deux, as et trois, as et quatre, as et cinq, as et six, et beset.

Rien n'est plus simple, plus aisé, ni plus certain, que cette manière de compter.

Néanmoins, il est nécessaire d'observer que ces deux règles n'ont lieu que lorsqu'il n'y a point de passages fermés entre la dame que l'on bat, et celle d'où l'on bat; car s'il y en avait, cela augmenterait les coups contraires, et ces règles ne se trouveraient plus véritables.

A l'égard de la différence qu'il y a entre ces deux règles, c'est que dans la première, quand il faut assembler les deux dés pour battre, plus vous êtes loin, plus vous êtes en sûreté.

Dans la seconde, lorsque vous êtes battu par un dé seul, plus vous êtes près, plus vous êtes à couvert.

Vous voyez donc, par ces deux règles, tous les coups par lesquels on peut toucher et battre une dame découverte, en quelque case qu'elle soit placée.

Vous pouvez, si vous voulez, réduire tous ces coups à ceux qui s'appellent, et dire, pour battre une dame sur douze, il n'y a qu'un coup, qui est sonnés, lequel, quoique doublet, est ici appelé simple, parce qu'il ne se produit qu'une seule fois, n'y ayant dans les deux dés que deux six, et par conséquent, que pour faire une seconde fois sonnés, il faudrait que ce fût avec les deux mêmes six.

Sur onze, il y a un coup double, parce qu'il se peut produire différemment, le dé

qui a fait un six pouvant faire un cinq, et celui qui fait un cinq pouvant faire un six.

Sur dix, deux coups, dont l'un double et l'autre simple.

Sur neuf, deux coups doubles.

Sur huit, trois coups, deux doubles et un simple.

Sur sept, trois coups doubles.

Sur six, neuf coups, dont sept doubles.

Sur cinq, huit coups, dont sept doubles.

Sur quatre, huit coups, dont six doubles.

Sur trois, sept coups, dont six doubles.

Sur deux, sept coups, dont cinq doubles.

Et sur un, six coups, dont cinq doubles.

Tout ce que dessus ne vous apprend que deux choses : la première, qu'il y a trente-six coups en deux dés, parce qu'au Trictrac tout coup double est simple, et tout coup simple, au contraire, est double, par les raisons ci-devant expliquées.

La seconde vous montre la manière de compter, ou, pour mieux dire, la manière de voir et de lire dans le Trictrac même, combien il y a de coups pour et contre soi.

Et bien que cela semble peu de chose, c'est pourtant le seul fondement sur lequel tout le jeu du Trictrac a été composé; et ce n'est que par là que l'on apprend comment il faut jouer, placer ses dames et conduire son jeu ; c'est par là que l'on sait le moyen de prendre son coin ; c'est par là que l'on voit si l'on doit continuer son jeu, ou lever, et comme l'on dit, s'en aller; enfin, c'est

par là que l'on voit ce que l'on doit craindre ou espérer, et dans tout le cours du jeu on connaît aisément lequel des deux Joueurs a l'avantage.

CHAPITRE XV.

Contenant le Tarif de la valeur des coups.

Je vous ai marqué ci-devant ce que produisaient toutes les rencontres de ce jeu, à mesure que je vous en ai expliqué le cours; mais comme cela se trouve dispersé dans plusieurs Chapitres, j'ai cru que je devais, pour votre utilité, ramasser le tout dans un seul Chapitre.

Points.

Le jan de trois coups vaut quatre points, 4
Le jan de deux tables vaut, par simple, 4
Par doublet, 6
Le contre-jan de deux tables, vaut par simple 4
Par doublet, 6
Le jan de mézéas vaut, par simple, 4
Par doublet, 6
Le contre-jan de mézéas vaut par simple, 4
Par doublet, 6
Le petit jan fait par un moyen simple, vaut 4
Par deux moyens, 8

	Points.
Par trois moyens, . . .	12
Par doublet, par un moyen, .	6
Par double doublet, autrement deux moyens,	12
Le grand jan, par un moyen simple, vaut	4
Par deux moyens, . . .	8
Par trois moyens, . . .	12
Par doublet, par un moyen, .	6
Par double doublet, autrement par deux moyens,	12
Chaque dame battue dans la table du grand jan, vaut, par simple, .	4
Par deux,	8
Par trois,	12
Par doublet,	6
Par double doublet, . . .	12
Chaque dame battue dans la table du grand jan, vaut, par moyen simple,	2
Par deux,	4
Par trois,	6
Par doublet,	4
Par double doublet, . . .	8
Le coin battu par un moyen simple, vaut	4
Par doublet,	6
Le jan de retour fait par moyen simple, vaut	4
Par deux,	8
Par trois,	12
Par doublet,	6
Par double doublet, . . .	12

Celui qui a son jan ou plein petit, grand

ou de retour, gagne, tant qu'il le conserve, pour chaque coup qu'il joue, par simple, 4
Par doublet, 6
Pour chaque dame qui ne peut être jouée, on perd 2
Et il n'importe que le nombre amené soit simple ou doublet, mais l'on est obligé de jouer le plus gros nombre, quand on le peut.

Celui qui a levé le premier au jan de retour, gagne, par simple, . . 4
Par doublet, 6

CHAPITRE XVI.

De la conduite qu'on doit tenir en ce jeu.

APRÈS vous avoir montré le cours de cet admirable jeu, comme il doit être accompagné d'une grande conduite, il est nécessaire de vous dire les principales maximes qui peuvent y servir.

Il faut, pour jouer à ce jeu, une grande présence d'esprit, beaucoup de modération, et point d'emportement.

Quand vous jouerez avec des inconnus, prenez bien garde que les dés soient bons et carrés, et qu'on ne vous en glisse de faux.

Si d'abord vous faites petit jeu, tâchez de faire petit jan; si vous amenez du gros, passez au grand jan.

Il faut, dès que l'on a jeté les dés, exa-

miner si l'on gagne quelque chose, ou si l'on perd, et marquer son gain.

Celui-là ne jouera jamais bien, qui ne considère point l'essence du jeu avant que de caser, s'il est pressé ou non, s'il est en bredouille ou non, s'il a plusieurs ou peu de points marqués, s'il est maître de finir la partie ou non.

Il ne faut point affecter le petit jan, quand d'abord on ne fait point d'as et de deux ; on connaît, après deux ou trois coups, si le dé en dit, et c'est vétiller que de s'y amuser trop long-temps, à moins que son adversaire n'y soit arrêté aussi.

Le jan de deux tables ne doit pareillement point être forcé ni recherché : il y faut néanmoins prendre garde, et à son contraire, de même qu'aux jans de mézéas et contre-jans de mézéas.

Quand d'un petit jan vous aurez gagné une partie double ou simple, levez et vous en allez avec la prérogative du dé qui vous reste, de peur qu'en tenant vous ne soyez obligé de passer une de vos dames dans le petit jan de votre adversaire ; car cela est capable de vous faire perdre le tout, c'est-à-dire, la partie entière de Trictrac, ou du moins une grande quantité de points et de trous, outre que cela vous ôte une dame pour faire votre grand jan : c'est là principalement où doit être la conduite du bon Joueur, de tenir et de s'en aller à propos. Il faut se déterminer selon la situation de

votre jeu, et la disposition de celui de votre adversaire : s'il s'était amusé à son petit jan, aussi bien que vous, que son jeu fût encore bien reculé, et que vous prissiez votre coin de repos, vous feriez fort bien de tenir, parce que du débris de votre petit jan, vous auriez bientôt fait votre grand jan.

Si votre adversaire s'est arrêté à son petit jan, et que vous ne vous y soyez pas amusé, avancez le plus que vous pourrez pour le battre, et gagnez les points d'un trou simple ou double, du moins pour empêcher qu'il ne gagne la partie bredouille.

Si son petit jan étant fait, vous aviez votre coin et quelques dames dans votre seconde table, il ne faudrait pas caser, mais étendre vos dames seules, parce que vous auriez de cette façon plus de coups pour battre son coin, que par doublet.

Si son jeu est fort avancé, et qu'il ne lui manque plus que quatre points pour gagner le trou, tâchez de lui fermer les passages, afin que s'il fait un grand coup, il ne puisse passer dans votre petit jan, et qu'il soit obligé de rompre : si, au contraire, il lui manque huit points, laissez-lui le passage sur vous.

Les bons Joueurs ne s'arrêtent guère au petit jan, qui n'est en effet qu'une vétille.

Si vous ne vous êtes pas amusé au petit jan, ou que vous l'ayez rompu, avancez le plus que vous pourrez votre grand jan, faisant toujours des cases ou demi-cases, se-

lon néamoins la disposition du jeu de votre adversaire, et les points qu'il aura marqués ; s'il avait, par exemple, six ou huit points, et que son jeu se pressât, il ne faudrait pas risquer et vous tenir découvert, parce que s'il venait à vous battre et gagner le trou, il s'en irait, et par là vous seriez frustré de toutes vos espérances.

Si votre adversaire, jouant le premier, fait un gros coup et le joue tout d'une dame, il ne faut pas faire comme lui, et vous exposer à être battu ; car il n'y a que les dames éloignées qu'on peut laisser quelque temps découvertes.

Celui qui d'abord fait des cases avancées, tient son adversaire en respect ; mais il s'expose à ne pas sitôt prendre sur son coin.

Il faut toujours être attentif à son jeu pour bien caser, et ne pas oublier à marquer ce que l'on gagne : on doit aussi avoir l'œil sur le jeu de son adversaire, remarquer ses manières et les fautes qu'il fait, pour en faire son profit. S'il est timide et malheureux, il faut avancer et hasarder ; si au contraire il est hardi, et qu'il ait le dé heureux, il ne faut rien risquer et se tenir couvert autant qu'il sera possible.

L'on doit faire les cases septième et dixième, préférablement à d'autres ; elles sont appelées les cases du diable, parce qu'elles sont plus difficiles à faire, à cause qu'elles se trouvent dans une certaine distance de pile ou tas des dames qui leur ôte les six.

Il y a de la science et même un grand avantage à faire toujours les cases les plus éloignées, quand, par la disposition de son jeu, on en a le choix.

Il faut sur-tout, dans tout le cours du jeu, s'attacher à remarquer les coups qui sont les plus contraires à votre adversaire, et vous découvrir sur ses nombres, afin que s'il les fait, il vous donne des points par jan qui ne peut.

Si son grand jan était fait avant le vôtre, et que son jeu fût bien pressé, il faudrait voir quel nombre il ne pourrait jouer sans rompre, comme sannes, quine, six et cinq, six et quatre, ou autre nombre, et ôter les dames que vous auriez sur les flèches où ces nombres battent, afin que faisant un de ces nombres, il fût obligé de rompre et de passer dans votre petit jan.

Quand le jeu de votre adversaire est mauvais, et qu'il a huit ou dix points, il ne faut jamais laisser une dame découverte qui puisse être battue ; car s'il la frappe et qu'il gagne le trou, il lève et s'en va.

Si son jeu étant aussi mauvais, vous lui donnez assez de points pour achever le trou, et qu'il veuille faire l'école, dites-lui de marquer, afin, par ce moyen, de l'empêcher de pouvoir s'en aller : si cependant vous aviez des points, et que l'école qu'il ferait pût vous achever votre trou, il ne faudra rien dire, mais marquer votre trou ; parce que de cette manière vous ôteriez toujours à

votre adversaire le moyen de s'en aller, puisque vous lui effaceriez tous les points qu'il aurait.

Pour ne pas oublier à marquer tous les points ou trous que vous gagnerez par votre jan, que vous ferez ou que vous conserverez, ou sur les dames que votre adversaire aura découvertes, et que vous battrez par passages ouverts, ou bien même par le coin de votre adversaire, que vous battrez pareillement ; il faut tâcher de vous mettre dans la tête le tarif de tous les coups de ce jeu, comme un financier s'y met celui des monnaies, afin de ne se point tromper dans la valeur des espèces ; et il serait bon, dans les commencemens, de l'avoir toujours devant soi.

Quand on dit le coin, au Trictrac, on entend toujours parler du coin de repos, qui est la onzième case.

Il ne faut jamais presser son jeu, de crainte qu'étant avancé on ne soit accablé par de gros coups, qui très-souvent se suivent.

Quand on gagne le trou simple ou double, il faut examiner si l'on doit tenir ou s'en aller ; et, pour le connaître, il faut faire comparaison de son jeu avec celui de son adversaire, voir lequel est mieux disposé et plus avancé, lequel a plus de bois à bas et plus de cases faites : si le vôtre est en meilleur état, vous devez tenir, c'est-à-dire, marquer les points qui pourront vous être restés, et jouer les nombres que vous avez

amenés ; mais si les deux jeux étaient égaux, et que vous donnassiez plusieurs points, il faut vous en aller avec l'avantage du jeu qui vous reste.

Si, lorsqu'il y aura de l'égalité, vous aviez beaucoup de points de reste, et que vous ne donnassiez rien, vous pourriez tenir, à cause des points restés.

Le grand jan demande beaucoup plus de conduite que le petit jan ; il faut, lorsqu'on le fait, bien examiner la disposition de son jeu, combien il manque de trous pour gagner le tour, voir si l'on a beaucoup ou peu de points de reste, combien on peut encore jouer de coups sans rompre, s'il est avantageux de s'en faire donner ou de ne s'en point faire donner : la pratique du jeu apprend cela mieux que toute instruction verbale.

Cependant, je vous dirai que si votre adversaire étoit fort avancé, qu'il fût obligé de rompre son jan, et que vous, au contraire, vous eussiez encore deux dames, ou même une seule dans votre petit jan, alors il est à propos de vous en faire donner ; c'est-à-dire, de tenir ces dames, ou une, découverte dans les cases de quine ou de carme, afin que votre adversaire faisant un gros nombre, il batte ces dames contre lui, tous les passages étant fermés, puisque votre plein serait fait.

Mais si votre adversaire n'avait pas encore son grand jan, et qu'il ne fallût plus qu'une demi-case, ou même une case, qu'il eût du bois abattu et disposé pour couvrir sa

demi-case, ou faire la case, que vous eussiez votre jan, lequel serait déjà avancé; alors, s'il ne vous manquait que quatre points, il ne faudrait pas vous en faire donner, parce que votre adversaire vous en donnant et achevant votre trou de sa perte, vous ne pourriez plus vous en aller, et vous vous feriez enfiler : néanmoins, s'il ne vous fallait plus qu'un trou, il n'y aurait plus de risque pour vous; au contraire, vous joueriez mal si vous ne tâchiez pas d'en recevoir.

Les bons Joueurs ne manquent pas de remarquer les nombres que le dé amène plus souvent, et tâchent toujours d'avoir ces nombres, soit pour caser ou battre le coin, et sur-tout quand il faut fermer son jan.

Mais une règle générale est qu'il faut toujours avoir, s'il est possible, des six pour caser, car les grands coups, sur la fin, perdent entièrement un jeu quand on n'a point de six, et conduisent à l'enfilade.

Quand on n'a pas son coin de repos, il faut avoir les coins de sannes et de quine, appelés les coins bourgeois, garnis, sur-tout quand celui contre qui l'on joue a le sien; mais, hors de ce cas, il vaut mieux tenir la case de quine vide, parce qu'étant pleine, elle presse le jeu et ôte les six.

Pour battre le coin, il faut avoir égard aux dés; s'ils sont plats sur cinq et deux, on prendra les cases sept et dix; s'ils le sont sur quatre et trois, on fera les huit et neuf plutôt que d'autres.

On appelle enfilade, lorsque le malheur vous poursuit tellement, que vous ne pouvez pas faire votre plein, et que vous faites des coups contraires en si grande quantité, que vous êtes obligé de mettre vos dames l'une sur l'autre, sans pouvoir caser ; en telle sorte que votre adversaire qui a le vent en poupe, ayant fait son grand jan, le conserve et passe ses dames par les passages qui se trouvent dans votre grand jan, et les place dans votre petit jan.

Lorsque cela arrive, s'il vous reste encore une ou deux cases à faire, et qu'il manque à votre adversaire beaucoup de trous pour gagner le tour, il faut risquer des demi-cases pour lui fermer les passages, et tâcher de l'obliger de rompre son jan, et, par ce moyen, vous retirer, s'il est possible, du naufrage.

Je dis, s'il lui manque encore beaucoup de trous, car s'il ne lui en fallait qu'un ou deux, il ne faudrait rien découvrir, autrement ce serait lui donner à gagner plus facilement. Lorsque votre jeu est tellement reculé que votre adversaire a fait son grand jan avant même que vous ayez pris votre coin, comme à chaque coup qu'il joue il gagne des points par son plein et par votre coin qu'il bat, il faut, pour lui ôter cette source de points, prendre votre coin, quand vous devriez vous découvrir.

L'enfilade arrive encore, quand on a retenu mal à propos un grand jan, dans l'espérance de recevoir des points qu'on n'a point reçus,

ou bien même lorsqu'on n'a pas pu s'en aller, et qu'enfin on a été obligé de rompre son plein, en sorte que celui contre qui l'on joue, trouve des passages ouverts, et conserve le sien.

Si étant pressé par quelque gros coup, vous trouviez un passage dans le jeu de votre adversaire, passez-y une dame, pour vous conserver encore quelques coups à jouer sans rompre.

Pour conserver son grand jan plus long-temps, il faut passer ses dames, autant que l'on peut, sur la première case de la seconde table, pour s'ôter les six à jouer; cela vous épargne une dame, et vous ne perdez que deux points.

Quand on est obligé de rompre son grand jan par cinq et quatre, ou quatre et trois, il vaut mieux découvrir deux dames, au hasard d'y perdre quelques points, que de donner sitôt passage à l'adversaire, parce qu'ayant le passage ouvert, il conserverait plus long-temps son plein.

Après les grands jans rompus, l'on passe au jan de retour.

Beaucoup de bons Joueurs n'en font point, parce que, comme ils savent le danger qu'il y a de tenir mal-à-propos un grand jan, ils s'en vont, et ne viennent jamais à cette extrémité; néanmoins on y est quelquefois forcé, sur-tout quand un des Joueurs a été enfilé.

Dans le jan de retour, l'on tient une toute

autre conduite qu'au grand et petit jan ; car, au lieu qu'en faisant ceux-là on se découvre et fait des cases, tant que l'on peut, en celui-ci, au contraire, comme l'on ne craint plus d'être battu, l'on touche ses dames toutes découvertes, c'est-à-dire, que l'on ne fait d'abord que des demi-cases.

Il y a néanmoins en ce jan de retour un grand écueil, qui est très-dangereux ; c'est lorsque vous n'avez pu quitter votre coin de repos, dont les dames ne peuvent sortir que toutes deux à la fois : alors, si votre jeu est pressé, vous êtes contraint de passer vos dames, et enfin il arrive souvent que vous ne pouvez plus faire votre plein.

Pour éviter ce danger, il faut d'abord ménager votre jeu, ne pas couvrir les dames les plus éloignées, ne pas perdre les occasions de passer vos dames, et ne pas vous obstiner mal-à-propos à empêcher votre adversaire de passer, et sitôt qu'il n'a plus que deux cases dans son grand jan, sortir de votre coin : quand il en aurait encore trois, il faudrait le sortir, si la disposition de votre jeu le demandait ; car c'est selon votre jeu et celui de votre adversaire qu'il faut se régler.

Il y a une si grande diversité de manières de jouer, qu'il n'est pas possible de donner des avis sur tous les coups : la disposition du jeu doit être principalement considérée ; il faut éviter les coups que l'expérience nous a fait connaître être dangereux, suivre

l'exemple des habiles Joueurs, et dans les grands embarras, se confier en la fortune.

Il faut jouer, autant qu'il sera possible, suivant les règles : la plus générale de ce jeu est qu'il faut au commencement avancer son jeu le plus qu'on peut; la raison en est, qu'il faut tâcher de prendre le coin le premier, parce qu'il est plus facile de le prendre quand les deux coins sont vides, puisqu'on le peut prendre non-seulement sur soi, mais encore par le nombre que vous donne celui de votre homme, comme il est expliqué au Chapitre du coin de repos.

Celui qui a son coin premier, se trouvant fort avancé, frappe, et toujours plus aisément, dans le jeu de l'autre, qui, le voyant plus près de lui, serre et contraint son jeu pour se mettre à couvert, ce qui est un très-grand désavantage; car il est encore de règle qu'il ne faut pas serrer son jeu.

Il faut sur-tout savoir mettre une dame dedans à propos, quand l'adversaire n'a pas de points, et qu'il n'en peut pas gagner assez pour un trou.

Il est de la prudence du Joueur de voir la conséquence qu'il y a d'être couvert, quand particulièrement il s'agit d'une partie, et davantage, quand il est question de deux par une bredouille, et bien plus encore, quand il y va du tout ou d'une enfilade; c'est à quoi l'on doit avoir une application principale pendant tout le cours du jeu,

parce que c'est ordinairement par les enfilades que l'on perd ou que l'on gagne.

Sur la fin du jeu, il ne se faut pas avancer que le moins que l'on pourra; et si les dés faisaient ce que l'on pourrait souhaiter, il serait à désirer qu'ils amenassent du gros au commencement, et du petit à la fin, pour continuer long-temps, et éviter les enfilades.

L'on doit néanmoins donner quelque chose au hasard, puisque le succès du jeu arrive, partie par la science, et partie par le sort.

La science des nombres serait d'une grande utilité, mais l'on n'en peut rien dire de précis, sinon que ce qui arrive plus souvent en deux dés, c'est le nombre sept: il y en a plusieurs raisons; il vient en six façons, et tous les autres coups ne viennent qu'en une, deux, trois, quatre ou cinq façons: ambesas ou beset, double deux ou binet, ternes, carmes, quines et sonnés, ne viennent qu'en une manière; trois et onze viennent en deux; quatre et dix viennent en trois; cinq et neuf viennent en quatre; six et huit, viennent en cinq; et sept viennent en six tout seul.

Outre cette raison, qui est sensible, il y en a une inconnue, qui est que ce qui fait le milieu, vient d'ordinaire le plutôt: cette démonstration est trop abstraite pour l'expliquer ici.

On remarque seulement que sept est le milieu des deux dés; et bien qu'il semble que deux dés ne pouvant faire que douze, le
nombre

nombre de six en soit le milieu, cela n'est pas néanmoins véritable.

Il est bien vrai que six est la moitié de douze, mais il y a de la différence entre la moitié et le milieu; et puis six n'est le milieu de douze, que lorsqu'on commence à compter par un; mais au Trictrac, où l'on ne peut jamais faire un point tout seul, sept est le milieu, se trouvant entre cinq nombres d'une part, et cinq nombres de l'autre. Il y a encore une autre démonstration : prenez le plus haut d'un dé, ce sera un six ; et puis prenez le plus bas de l'autre, ce sera un as, dont sept est le milieu.

Aussi, chaque dé étant composé de six faces; savoir, de quatre, qui sont les quatre côtés, et de la face de dessus et de dessous; et étant composés de sorte que le dessus et le dessous font toujours sept, on voit bien que sept est le milieu de deux dés où l'on ne compte que le dessus, puisque quatorze est le total du dessus et du dessous de deux dés : c'est pour cela que douze et deux, qui font quatorze, ne sont également l'un et l'autre qu'une fois dans le dé ; comme onze et trois, qui font quatorze, n'y sont que deux fois ; et dix et quatre, qui font aussi quatorze, n'y sont que trois fois, de même du du reste ; il n'y a que sept qui se fasse par six façons.

Tome III. F

CHAPITRE XVII.

Des priviléges et des usages de ce jeu.

Il y a dans ce jeu six priviléges qu'il faut mettre à profit.

L'un est de lever, quand on a gagné de son dé le trou simple ou double.

L'autre, est que celui qui lève et s'en va, conserve le dé pour recommencer.

Le troisième, de prendre son coin par puissance, c'est-à-dire, quand, par les nombres amenés, on pourrait prendre celui de l'adversaire, qui est vide.

Le quatrième, de rompre les dés à l'adversaire, quand il n'y a point eu de convention contraire.

Le cinquième, de changer de dés.

Le sixième, de lever, au jan de retour, le six sur le cinq, le cinq sur le quatre, le quatre sur le trois, etc.

Quant aux usages de ce jeu, on y a introduit de petits quolibets, pour détourner une attention sombre ; car bien que ce jeu demande de l'application, il serait ennuyeux de le jouer lentement ; il faut, au contraire, que tout soit sûr et impromptu. C'est pour cela qu'afin d'égayer les Joueurs, l'on a introduit des mots pour rire sur tous les coups. Je vous ai déjà dit, au Chapitre III, ceux

qui se disent sur chaque doublet ; voici ceux que l'on dit sur les autres coups.

Quand celui qui fait son petit jan, a commencé par les cases les plus éloignées, ou que faisant son grand jan, il a pressé son jeu, faisant quelques cases trop proches, on lui dit : Vous bridez votre cheval par la queue.

Si, par plusieurs coups semblables, il a été obligé de mettre un grand nombre de dames sur une même flèche, on dit : Voilà un bidet bien chargé.

Lorsque l'on a plusieurs dames découvertes, et que l'adversaire fait un grand coup sans rien battre, on dit en raillant : Marquez tout.

Si l'adversaire, ayant plusieurs dames découvertes, ne peut en couvrir aucune du coup qu'il amène, on dit tout de même en raillant : Couvrez tout.

Quand l'adversaire fait un coup qui tombe sur une flèche vide, entre deux dames découvertes, on dit : Margot la fendue.

Lorsqu'il y a trois cases séparées par des flèches vides, on dit : Voilà un rateau, mais le jeu n'est pas beau.

Si l'on fait deux et ás, on dit : Deux et as n'embarrassent pas.

Si l'on fait trois et deux, l'on dit : Trous hideux.

Quand on fait six et trois, on dit : Compagnon, sauve-toi.

Si l'on fait six et quatre, l'on dit : S'il éclate, il rompra.

Quand on remue deux dames pour jouer un nombre qu'on aurait pu jouer avec une seule dame, l'on dit : Un bon charpentier l'aurait fait tout d'une pièce.

Lorsqu'on fait un nombre avec lequel on ne peut faire que les cases qui sont déjà faites, l'on dit : Voilà une belle case à faire.

Outre tous les quolibets ci-dessus, chacun en invente à sa fantaisie, pour égayer le jeu, et jouer plus agréablement.

CHAPITRE XVIII.

Des Lois du Jeu du Trictrac.

Dans le cours de cet admirable Jeu, je vous ai marqué les lois et les règles qui s'y observent; pour votre plus grande commodité, je les ai rassemblées dans ce Chapitre.

Ceux qui regardent jouer ne doivent rien dire, ni faire aucun signe à l'un des Joueurs; ils peuvent néanmoins décider les contestations qui arrivent, mais il faut qu'ils attendent qu'on leur demande leur avis.

Dame touchée doit être jouée, quand on n'a point dit, j'adoube, avant de la toucher, c'est-à-dire, en portant la main dessus.

Qui marque les points pour son plein, et cependant ne le fait pas, parce qu'il a joué pour un autre nombre la dame avec laquelle il pouvait couvrir, est envoyé à l'école des

points qu'il avait marqués, et il ne lui est pas permis de rejouer et faire son plein.

Celui qui case mal, par exemple, qui joue cinq et quatre pour quatre et trois, peut être obligé, dès qu'il a lâché ses dames, ou de rester là, ou de jouer d'une seule dame les deux nombres qu'il a amenés, si faire se peut.

L'on doit jeter les dés également, et les faire toucher la bande de l'adversaire, et non pas affecter de les laisser couler doucement pour faire petit nombre.

Il est permis de changer de dés, et de rompre quelquefois les dés de celui contre qui l'on joue.

L'on ne doit point lever les dés, que celui qui les a jetés n'ait vu et nommé, et même joué les nombres qu'il a amenés ; car s'il en disconvenait et qu'il n'y eût aucuns témoins, celui qui a joué a droit de l'emporter, comme il a nommé auparavant.

Quand un dé pirouette, on peut l'arrêter du fond du cornet, ou d'une chiquenaude, et il est bon.

Le dé sorti du Trictrac, ou qui reste sur le bord, ou même qui reste sur l'autre dé, n'est pas bon.

Quand un dé se casse, la partie qui paraît se compte, et le coup est bon.

Si les deux parties paraissent, c'est-à-dire, que les deux fractures soient dessous et servent de cube, le coup n'est pas bon, parce qu'on ne joue pas avec trois dés.

Le dé qui est sur une dame, et qui appuie contre le Trictrac, n'est pas bon, s'il est en l'air ; et pour savoir s'il est sur son cube, celui qui l'a joué doit tirer doucement la dame ; s'il y reste, il est bon.

Qui joue son bois avant de marquer ce qu'il gagne, ne peut plus le marquer après, et est envoyé à l'école.

Qui jette les dés avant d'avoir marqué ce qu'il gagne par jan qui ne peut, n'est pas recevable à le marquer après, et est envoyé à l'école.

On ne peut être forcé d'envoyer à l'école ; mais celui qui y est envoyé, peut obliger de marquer l'école toute entière, n'étant pas permis de n'y envoyer que d'une partie pour mieux faire son jeu.

Celui qui a marqué les points du jan de trois coups, n'est pas obligé de le faire.

On peut obliger l'adversaire de marquer les points qu'il gagne, ou ceux qu'on lui donne par jan qui ne peut, mais non pas une école.

Qui marque trop ou trop peu, est envoyé à l'école du plus ou du moins ; et s'il s'en est allé, on l'oblige de demeurer.

Celui qui marque le trou, double ou simple, efface tous les points de l'autre.

Celui qui achève le trou de son dé, peut s'en aller, sans crainte d'être envoyé à l'école faute d'avoir démarqué ses points et ôté son jeton.

Quand on veut s'en aller, il ne faut pas

marquer les points qu'on a de reste ; ou si l'on n'a pas de points de reste, il ne faut pas jouer son bois; en un mot, tant qu'on tient son jeton, ou que l'on ne l'a pas touché ni joué son bois, on peut s'en aller ; mais si l'on a marqué ou joué son bois, on est obligé de tenir.

Qui, marquant le trou, joue son bois sans ôter son jeton, est envoyé à l'école de tous les points marqués.

Si néanmoins celui qui a oublié le jeton avait des points de reste, il n'est envoyé à l'école que du surplus.

Celui qui oublie de marquer ses points avec deux jetons, ne peut pas marquer le trou bredouille, et ne doit marquer qu'un trou.

Lorsqu'on est en bredouille, et que l'adversaire interrompt, l'on doit ôter le deuxième jeton.

Celui qui lève et s'en va, perd les points qu'il a de reste, mais le dé lui demeure.

Tant que l'adversaire peut faire son petit jan, il ne peut vous obliger d'y passer une dame pour vous faire conserver votre petit jan ; mais s'il ne peut plus le faire, il peut vous y contraindre et vous envoyer à l'école, faute d'avoir passé et marqué les points de votre petit plein.

On ne peut prendre son coin qu'avec deux dames, ni le quitter qu'en ôtant deux dames à la fois.

On ne le peut prendre par puissance;

quand on le peut prendre par effet, ni quand l'adversaire a le sien.

Il n'est pas permis au jan de retour de mettre une ni deux dames dans le coin de l'adversaire, quoiqu'il l'ait quitté et qu'il ne puisse plus le reprendre.

Celui qui a quitté son coin le peut encore reprendre, ou par effet si l'autre a le sien, ou par puissance s'il ne l'a plus.

On ne peut passer au jan de retour, quand la flèche sur laquelle on prend passage n'est pas entièrement vide.

Chaque dame qui ne peut être jouée, perd deux points.

On ne peut placer aucune dame dans le jeu de son adversaire, tant qu'il peut faire son plein.

L'on ne peut lever aucune dame au jan de retour, qu'après que toutes les dames sont entrées dans la table du petit jan.

Celui qui a levé le premier au jan de retour, a le dé pour recommencer, outre les points qu'il gagne, suivant le coup qu'il a fait.

CHAPITRE XIX.

Des avantages qui peuvent être donnés.

CEUX, qui savent ce jeu en perfection, peuvent donner des avantages à ceux qui n'y sont pas si forts.

Ces avantages sont le dé, qui est le plus faible.

Quine ou sannes, abattu; le coin de repos.

Carme abattu et le coin, ou tel autre nombre qu'on voudra.

Ou bien un, deux, trois, quatre, cinq, six, et même sept trous ou parties, et encore davantage, selon la force ou la faiblesse de celui qui reçoit l'avantage.

J'ai même vu des Joueurs qui donnaient jusqu'à quatre trous à des personnes qui étaient d'égale force, sous la condition qu'ils avaient d'abord le dé, et encore à toutes les relevées.

Ainsi, l'on ne peut pas ici régler précisément l'avantage que chacun doit donner ou recevoir; cela dépend absolument de la volonté de ceux qui jouent. Eux seuls peuvent connaître leur force et leur conduite; savoir, la faiblesse de ceux contre qui ils doivent jouer, et sur cela, faire un avantage proportionné qui puisse mettre la fortune dans l'équilibre.

CHAPITRE XX.

De ce qui n'est plus en usage.

Trois choses ne sont plus en usage dans ce jeu ; savoir, jan de rencontre, margot la fendue, et la pile de malheur.

Jan de rencontre se faisait quand, en commençant une partie, le second coup était semblable au premier : si ayant le dé, vous faisiez quine, et que votre adversaire en fît autant, ce jan valait quatre par simple, et six par doublet.

Margot la fendue était, quand de votre dé vous tombiez sur une flèche nue entre deux dames découvertes : l'on perdait deux par simple, et quatre par doublet.

La pile de malheur est quand, ayant rompu votre plein, le malheur vous poursuit tellement que vous ne pouvez passer aucunes dames pour faire votre jan de retour ; au contraire, vous êtes forcé de trousser votre jeu sur votre coin, où vous chargez tellement le baudet, qu'il arrive à la fin que toutes vos dames sont absolument sur votre coin ; quand elles y sont toutes empilées, on nomme cela la pile de malheur : elle arrive rarement ; mais lorsqu'elle arrivait, l'on marquait quatre points par simple, et six par doublet.

Aujourd'hui la pile de malheur ne produit quoi que ce soit à celui qui la fait.

LE TRICTRAC
A ÉCRIRE.

Ce qu'on appelle *Trictrac à écrire*, ne change rien à la manière de jouer, non plus que le Piquet à écrire au jeu de Piquet.

Pour jouer le Trictrac à écrire, il faut avoir un crayon et deux cartes, où au haut de chacune l'on écrit le nom d'un Joueur, et chacun marque sur sa carte les points qu'il gagne, au lieu de les marquer avec les pièces d'or ou d'argent, ou les jetons.

Il faut seulement observer qu'au Trictrac à écrire, on ne saurait ni gagner ni perdre des points, que l'un des Joueurs n'ait six cases.

Du reste, l'on marque jusqu'à ce que la partie soit gagnée; l'ancienne manière de marquer est même plus réjouissante et moins embarrassante, puisque pour écrire ce qu'on gagne et ce qu'on perd, il faut un temps qui serait mieux employé à donner attention à son jeu, auquel on ne saurait en trop avoir.

DICTIONNAIRE DES TERMES
DU TRICTRAC (*).

A.

Abattre du bois. C'est, au Trictrac, abattre beaucoup de dames de dessus le premier tas, pour faire plus facilement des cases dans la suite.

Accoucher ses dames. C'est les mettre deux à deux sur une flèche.

Adouber. C'est toucher une dame pour ne la pas jouer, mais seulement pour arranger son jeu; et pour ne pas cependant être obligé de la jouer, on doit dire, avant que d'y porter la main : *J'adoube.*

Ambesas: Se dit quand on amène deux as.

Avancer, en termes de Trictrac, signifie *prendre son coin* le premier, qui est un très-grand avantage.

B.

Bandes de Trictrac; ce sont les bords percés de trous vis-à-vis chaque flèche.

Bander les dames; c'est les charger, c'est-à-dire, en trop mettre sur une flèche.

(*) Quoiqu'il y ait déjà un Dictionnaire à la fin du Jeu précédent, nous avons pourtant cru devoir laisser celui-ci, tant pour ne pas tronquer ce nouveau Jeu, que parce qu'il se trouve dans ce Dictionnaire des explications de termes qui ne sont pas dans l'autre.

Battre une dame; c'est la frapper, ou tomber dessus : on dit, *battre le coin*.

Beset, au Trictrac, signifie deux as en *dés*.

Bidet. On dit, *charger le bidet*, ce qui signifie mettre grand nombre de dames sur une flèche : ce terme était autrefois usité, mais aujourd'hui on ne s'en sert plus.

Bois, au Trictrac, signifie les dames avec lesquelles on joue.

Bredouille, se dit quand on prend douze points, et alors on marque deux parties au lieu d'une. On appelle aussi *bredouille* le jeton qui sert à marquer la *bredouille*.

C.

Carmes, signifie deux quatre, que les deux dés amènent à la fois : on les appelle aussi *quadernes* ou *carnes*.

Cases, se dit au Trictrac de deux dames qui sont posées sur une même ligne ou flèche marquée sur le tablier où l'on joue, et qui empêchent les dames du parti contraire de passer outre. Le septième point s'appelle la *case du diable*, parce que c'est la plus difficile à faire. Une *demi-case* est quand il n'y a qu'une dame abattue. On dit aussi, *faire des cases*. *Hautes cases*, sont celles qui sont les plus éloignées de votre adversaire ; et *basses cases*, celles qui sont le plus près.

Caser. C'est lorsqu'on peut accoupler deux dames ensemble, et c'est la même chose que *faire des cases*.

Coin. Qui dit simplement le *coin*, entend le *coin de repos*, ainsi appelé, parce qu'en effet on a l'esprit tranquille, au Trictrac, quand on s'est emparé de ce *coin*; c'est toujours la onzième case, non comprise celle du tas des dames. On dit encore, *coin bourgeois*, qui est la case de *quines* et de *sannes*.

Cornet. C'est un petit vaisseau, qui est ordinairement de corne, et dont on se sert pour jouer au Trictrac.

Couvrir. On dit, *couvrir une dame*, c'est-à-dire, en mettre deux l'une contre l'autre; ce qui s'appelle autrement *caser*.

D.

Dames. C'est au Trictrac des morceaux d'ivoire, d'os ou de bois, plats et arrondis : on les appelle encore *tables*; il y a les blanches et les noires.

Dames accouplées; ce sont deux dames placées l'une contre l'autre sur une flèche.

Dames couvertes; c'est la même chose que dames accouplées.

Dame découverte; c'est une dame seule, placée sur une lame.

Dés, petits os carrés, marqués de tous côtés de points, et dont on se sert pour jouer au Trictrac : il n'en faut que deux.

Débredouiller; c'est lorsque celui qui marque deux jetons, est obligé d'en ôter un.

Doublet; c'est un jet de *dés* qui amène deux points semblables, comme deux as, deux quatre, deux trois, et le reste.

Double doublet; c'est un jet de dés double.

E.

Empiler. On dit *empiler les dames*; c'est les mettre en tas sur la première flèche du Trictrac, qui doit être tourné de manière que la pile des dames soit du côté de derrière.

Enfilade, est un obstacle qu'on trouve à faire passer les dames d'un côté du tablier à l'autre, qui fait perdre ordinairement la partie. On dit, *courir à l'enfilade.*

Enfiler. On dit, au jeu du Trictrac, qu'une personne est *enfilée*, pour dire qu'on lui a bouché les passages par où elle pouvait couler ses dames d'un côté du tablier à l'autre; si bien qu'on dit *enfiler son homme*, par la même explication de ce terme.

Ecole. On dit, *envoyer à l'école, faire une école, marquer une école;* et cette *école* est lorsqu'on oublie à marquer les points que l'on gagne.

Etendre. On dit, *étendre ses dames.*

F.

Fiche. Au Trictrac, c'est une manière de clou d'ivoire ou d'os, dont on se sert pour mettre dans les trous, pour marquer combien on a de parties.

Flèche. Voyez *Lame.*

G.

Gagner. On dit, au Trictrac, *gagner sans bouger; gagner le trou* ou *la partie; gagner*

partie bredouille; c'est la partie entière du Trictrac.

J.

Jan, se dit au Trictrac, quand il y a douze dames abattues deux à deux, qui font le plein d'un des côtés du Trictrac. Il y a plusieurs sortes de *jans*.

Jan qui ne peut ; c'est quand on trouve bouché l'endroit par où l'on voulait faire passer une dame, les autres *jans* sont suffisamment expliqués au Chapitre IV. On peut y voir. Il y en a qui font dériver ce mot de *Janus*, auquel les Romains donnaient plusieurs faces, et qu'on a mis en usage dans le Trictrac, pour marquer la diversité des faces de ce Jeu.

Jeton, petite pièce ronde, faite d'ivoire, et dont on se sert au Trictrac pour marquer le jeu. Il y a un jeton percé pour marquer la grande *bredouille*, quand on la joue.

Impuissance. Voyez *Jan qui ne peut.*

Infaute ; c'est la même chose qu'*impuissance*.

Jouer. On dit, au Trictrac, *jouer tout d'une*, c'est-à-dire, jouer une dame seule, et la mettre sur une seconde lame.

L.

Lames, certaines marques longues, terminées en pointes, et tracées au fond du Trictrac : il y en a vingt-quatre ; elles sont blanches et vertes, ou d'une autre couleur ;

c'est sur ces lames qu'on fait les cases. On les appelle autrement, *flèches* ou *languettes.*

Languette. Voyez *Lame.*

Lever les dames; c'est lorsqu'une partie est finie, et qu'on peut en recommencer une autre.

M.

Margot la fendue; c'est quand l'adverse partie fait un coup qui tombe sur une flèche vide entre deux dames découvertes. Ce terme n'est plus en usage,

Mézéas. On dit, *jan de Mézéas.* Voyez l'explication au Chapitre IV. Il y a aussi le *contre-jan de Mézéas :* il est aussi expliqué au même Chapitre.

Moyen. Il y a, au Trictrac, *les moyens* pour battre, *les moyens* pour remplir, *les moyens* de compter, et *les moyens simples ;* ce sont des voies qui servent à parvenir au gain qu'on espère, si elles ne sont pas traversées par d'autres.

O.

Obstacles. On appelle *obstacles*, lorsque voulant passer, on trouve les passages bouchés.

P.

Partie. On dit *partie bredouille*, qui veut dire gagner douze points sans interruption ; *partie simple*, c'est douze points gagnés à plusieurs reprises.

Passage ouvert; c'est, au Trictrac, une

seule dame sur une case, ce qu'on appelle *dame découverte;* et *passage fermé*, c'est lorsqu'il y en a deux.

Piles de bois ou *de dames;* ce sont les dames entassées sur la onzième case du Trictrac.

Q.

Quadernes. Voyez *Carmes.*

Quines, terme du jeu du Trictrac; ce sont deux cinq qui viennent en un même coup de dés.

R.

Remplir. On dit, au Trictrac, *remplir son grand jan*, c'est-à-dire, tâcher d'avoir douze dames couvertes dans la seconde table du Trictrac.

Rompre. On dit, *rompre le dé;* c'est porter vîtement la main sur les dés, après que son adversaire les a jetés.

S.

Sannes, terme de Trictrac, qui signifie deux six en dés.

Sonnés. Voyez *Sannes.*

Sortir. On dit, au Trictrac, *sortir de son coin.*

T.

Tables, se dit, au Trictrac, des deux côtés du tablier où l'on joue des dames ou petits morceaux de bois arrondis, dont on fait des cases. On dit, *table du petit jan*, et c'est la première table où les dames sont empi-

lées : on appelle aussi, *table du grand jan*, celle qui est de l'autre côté, parce que c'est là qu'on fait ce *jan*.

Table. Ce mot se prend aussi pour les dames mêmes.

Tablier. Voyez *Table*.

Tas de bois. Voyez *Pile*.

Ternes, terme de Trictrac ; c'est un *doublet* qui arrive quand le *dé* amène deux trois.

Trictrac, jeu qui se joue avec deux *dés*, suivant le jet desquels chaque Joueur ayant quinze dames, les dispose artistement sur des pointes marquées dans le tablier, et, selon les rencontres, gagne ou perd plusieurs points, dont douze font gagner une partie, et les douze parties, le tour ou le jeu.

Trictrac, se dit aussi du tablier sur lequel on joue le jeu, qui est de bois ou d'ébène, qui a d'assez grands rebords pour arrêter les *dés* qu'on jette, et retenir las dames qu'on arrange.

Trous de Trictrac. Il en faut douze de chaque côté, percés chacun vis-à-vis les flèches.

Trou, au Trictrac, signifie les parties, et il faut gagner douze *trous* pour une partie.

TABLE
DES CHAPITRES
DU JEU DU TRICTRAC.

*A*VANT-PROPOS. Page 48

CHAP. I.er *De l'excellence de ce jeu et de l'origine de son nom.* 50

CHAP. II. *De ce qui est nécessaire pour jouer et commencer à jouer, et combien on peut jouer ensemble.* 51

CHAP. III. *De la manière de nommer et appeler les dés, et comment on doit jouer.* 54

CHAP. IV. *De la manière de jouer ou jeter les dés, et quand le coup est bon ou non.* 56

CHAP. V. *Des Jans.* 58

CHAP. VI. *Comment on doit marquer ce que l'on gagne.* 65

CHAP. VII. *De la Bredouille.* 68

CHAP. VIII. *Du coin de repos* 71

CHAP. IX. *Contenant la démonstration de la manière de compter ce qu'on gagne ou perd.* 72

CHAP. X. *Des cases, du privilège de s'en aller, et des écoles.* 78

CHAP. XI. *Contenant la démonstration de*

la manière de battre une dame, et remplir son jan par plusieurs moyens. 87

Chap. XII. Contenant la démonstration de la manière de lever et rompre le jan de retour. 93

Chap. XIII. De la grande Bredouille. 96

Chap. XIV. Des règles pour connaître combien il y a de coups en deux dés, et voir promptement combien il y en a pour et contre. 97

Chap. XV. Contenant le Tarif de la valeur des coups. 106

Chap. XVI. De la conduite qu'il faut tenir en ce jeu. 108

Chap. XVII. Des privilèges et usages de ce jeu. 122

Chap. XVIII. Des lois du jeu du Trictrac. 124

Chap. XIX. Des avantages qui peuvent être donnés. 129

Chap. XX. De ce qui n'est plus en usage. 130

Le Trictrac à écrire. 131

Dictionnaire des termes du Trictrac. 132

RÈGLES DU JEU
DU REVERTIER.

CHAPITRE PREMIER.

De l'excellence et de la beauté de ce Jeu, et de l'origine de son nom.

Tous ceux qui savent bien ce jeu, conviennent qu'il est le plus beau de tous les jeux de table, et disent qu'il est plus difficile de bien jouer au Revertier qu'au Trictrac, quoique le Trictrac paraisse d'une plus grande étendue. En effet, l'on découvre tous les jours l'excellence du Revertier, puisque nous voyons que les personnes qui savent et possèdent à fond le jeu du Trictrac, l'abandonnent, pour ainsi dire, ou du moins le négligent beaucoup, dès le moment qu'elles ont goûté le Revertier. On trouve dans ce jeu des agrémens qui ne se rencontrent point au Trictrac ; car, quand on a pu une fois avancer son jeu, et avoir l'avantage sur son homme, l'on est assuré de gagner la partie, à moins qu'il n'arrivât des coups tout-à-fait extraordinaires ; au lieu qu'au Trictrac l'on est toujours dans l'incertitude, jusqu'à ce que l'on ait gagné le dernier trou : en un mot, l'usage et la pratique du Revertier en

a fait beaucoup mieux connaître les beautés, que tout ce qu'on en pourrait dire.

Quant à l'origine ou étymologie du nom de ce jeu, elle se tire naturellement de la manière dont on le joue, et du mot latin *Revertere*, qui signifie, revenir ou retourner ; parce qu'en jouant on a fait faire à ses dames tout le tour du Trictrac, et on les fait revenir dans la même table d'où elles sont parties, comme il sera expliqué ci-après.

Il y a des gens qui ont voulu dire que ce jeu s'appelait Revertier, parce que, quand une dame est abattue, il faut qu'elle revienne chercher à rentrer dans la table d'où l'on part ; mais cela n'a nulle apparence, et si l'on appelait, par cette raison, ce jeu *Revertier*, il faudrait appeler pareillement le jeu de Toute-Table, Revertier, puisque quand une dame y est battue, il faut qu'elle retourne chercher une rentrée. Ainsi j'estime qu'il faut s'en tenir à l'étymologie ci-devant expliquée, comme la plus vraisemblable.

CHAPITRE II.

Comment il faut disposer le jeu pour jouer.

L E jeu du Revertier se joue dans un trictrac, dans lequel chacun empile ses dames, de manière que celles avec lesquelles vous devez jouer soient dans le coin, à la gauche de votre homme, de son côté ; et celles avec

lesquelles votre homme doit jouer, dans le coin de votre côté, et à votre gauche.

CHAPITRE III.

De ce qui est nécessaire pour jouer et pour commencer à jouer, et combien on peut jouer ensemble.

Il faut, pour jouer à ce jeu, que le trictrac soit garni de quinze dames de chaque couleur, de deux cornets, et de dés.

On ne joue qu'avec deux dés, et chacun se sert, c'est-à-dire, met les dés dans son cornet.

Pour commencer à jouer, l'on doit par honnêteté donner le choix des dames noires ou blanches à la personne que l'on considère.

Les dames blanches sont estimées plus honorables; néanmoins ceux qui ont la vue faible préfèrent les noires, parce qu'ils voient mieux le jeu de leur homme pour le battre ou ne le pas battre, que quand il les a blanches.

Celui qui joue contre une dame, lui doit donner les dames noires, parce que le noir de l'ébène fait paraître davantage la blancheur de ses mains, et ce serait manquer à la civilité que de lui donner les blanches.

Il faut pareillement donner le choix des cornets.

Pour ce qui est des dés, l'on présente un
dé

dé à celui contre qui l'on joue, pour voir qui jouera le premier; l'on jette ensuite chacun son dé, et celui qui a fait le plus gros point, joue et commence la partie.

On ne peut jouer que deux ensemble; cependant si l'on est plus faible que celui contre qui l'on joue, l'on peut prendre un conseil de son consentement.

CHAPITRE IV.

Comment il faut nommer et appeler les dés.

Il faut toujours nommer le plus gros nombre le premier; par exemple, six et quatre, quatre et as, trois et deux, etc.

Les doubles ont leurs noms particuliers, comme, par exemple, les deux as s'appellent ambesas, beset, ou tous les as; les deux deux, double deux; les deux trois, terne ou tourne; les deux quatre, carmes, carnes, ou quaderne; les deux cinq, quines, et les deux six, sannes ou sonnés.

CHAPITRE V.

Comment il faut jouer ou jeter les dés, et quand le coup est bon ou non.

Il faut pousser les dés fort, en sorte qu'ils touchent la bande de votre homme.

Le dé est bon par-tout dans le trictrac,

excepté quand les deux dés sont l'un sur l'autre, ou sur la bande au bord du trictrac, ou même s'ils sont dressés l'un contre l'autre, en sorte que tous deux ne soient pas sur les cubes.

Sur le tas ou pile des dames, sur une ou deux dames, ou sur l'argent, le dé est bon, pourvu qu'il soit sur son cube, de manière qu'il puisse porter l'autre dé, c'est-à-dire, qu'un autre dé demeure dessus sans tomber.

Le dé qui est en l'air, c'est-à-dire, qui pose un peu sur une dame, et est soutenu par la bande du trictrac contre laquelle il appuie, ou contre la pile de bois, ne vaut rien ; et pour voir s'il est en l'air ou non, il faut tirer doucement la table ou dame sur laquelle il est, et s'il tombe, c'est signe qu'il était en l'air, et qu'il n'est pas bon.

L'on peut changer de dés tant que l'on veut, et même rompre le dé de son homme, quand on appréhende quelque coup.

Souvent aussi l'on convient de ne point rompre, et l'on établit une peine contre celui qui rompra.

Si l'on convient simplement de ne point rompre, sans établir de peine, et que l'on rompe par inadvertance ou à dessein, il est permis à celui à qui on a rompu, de jouer tel nombre qu'il voudra.

CHAPITRE VI.

Comment il faut jouer ses dames quand on commence la partie.

Lorsque l'on commence la partie, l'on ne peut faire aucune case, c'est-à-dire, mettre deux ou plusieurs dames accouplées l'une sur l'autre dans les deux tables du trictrac qui sont du côté du tas des dames de celui qui joue ; et pour vous faire entendre cela facilement, imaginez-vous que vous jouez contre moi, et que le tas de vos dames est dans le coin qui est à votre gauche : nous avons tiré le dé, c'est à vous à jouer le premier, et vous amenez terne. Vous ne pouvez pas faire une case, mais il faut que vous jouïez ce terne, de manière que vous ne mettiez qu'une dame sur chaque fiche ou lame.

Avant d'aller plus loin, il faut vous avertir de deux choses : la première, qu'il faut que vous fassiez aller vos dames qui sont empilées de mon côté et à ma gauche, jusqu'au coin qui est à ma droite, de là vous les passez sur les lames qui sont de votre côté à votre gauche, et les faites aller jusqu'à votre droite, et celui contre qui vous jouez doit faire la même chose.

La seconde chose qu'il faut que vous sachiez, est que les doublets se jouent double-

ment, c'est-à-dire, que l'on joue deux fois le nombre que l'on a fait, soit avec une seule dame, soit avec plusieurs. Par exemple, le terne que vous avez amené, qui ne compose que six points, vous oblige d'en jouer douze, parce que c'est un doublet; et comme c'est le premier coup, et par conséquent que vous ne pouvez le jouer que de votre tas, il faut que vous jouïez d'abord trois trois, avec une seule dame, que vous mettrez sur la neuvième case, et que vous jouïez le quatrième trois sur la troisième case.

Il arrive souvent que l'on ne peut pas jouer tous les nombres que l'on a amenés : par exemple, quand du premier coup on fait sonnés, on n'en peut jouer qu'un, parce que l'on ne peut mettre sur les lames du côté de son tas de bois, qu'une seule dame, et qu'on ne peut jouer tout d'une dame, parce que le passage se trouve fermé par le tas de bois de celui contre qui l'on joue : quelquefois aussi l'on est obligé de passer ses dames de son côté, quand après avoir joué un ou deux coups on fait un gros doublet, que l'on ne peut jouer du côté où est son bois ou pile des dames; c'est ce qu'il faut éviter s'il est possible, et pour cela se donner, autant que l'on pourra, tous les grands doublets, comme ternes, carmes, quines ou sonnés, afin de pouvoir les jouer s'ils viennent, sans gâter son jeu.

CHAPITRE VII.

De la Tête.

Quoique je vous aie dit que vous ne pouvez mettre qu'une seule dame sur les lames ou flèches du côté de votre tas, il y a néanmoins une flèche sur laquelle vous en pouvez mettre tant que vous voulez. Cette flèche est la onzième case, c'est-à-dire, la dernière en comptant depuis votre tas; ou, pour mieux vous le faire entendre, c'est la dame du coin qui est à la droite de votre homme; c'est cette flèche ou lame que l'on nomme la tête. Il faut avoir soin de la bien garnir, parce que l'on case ensuite plus facilement; il n'y a aucun risque d'y mettre jusqu'à sept ou huit dames; j'ai vu de bons Joueurs qui y en mettaient jusqu'à dix et onze.

CHAPITRE VIII.

Des cases, et de la manière de battre.

Quand vous avez mené de la gauche de votre homme à sa droite, une partie assez considérable de vos dames, et que votre tête est bien garnie, alors il faut commencer à caser du côté de la pile de bois de votre homme, et contre icelle, le plus près que

vous pourrez, joignant vos cases tant qu'il vous sera possible ; et faisant des sur-cases quand vous ne pourrez pas caser, ou passant toujours des dames de votre tas à votre tête.

On appelle faire des sur-cases, quand on met une ou deux dames sur une lame, où il y en a déjà deux accouplées.

Ces sur-cases sont d'une grande utilité, et on les nomme batadour, parce qu'elles servent à battre les dames découvertes, sans qu'on soit obligé de se découvrir soi-même.

Quand vous avez fait quelques cases auprès de la pile de votre homme, si vous trouvez l'occasion de lui battre une ou deux dames, il ne faut pas la laisser échapper.

L'on appelle battre une dame, lorsqu'on met une de ses dames sur la même flèche où était placée celle de son homme.

L'on peut même battre en passant une ou deux dames avec une seule. Par exemple, vous faites cinq et quatre, vous jouez d'abord le cinq, et vous battez une dame, et de la même dame dont vous avez joué le cinq, vous en jouez le quatre, et vous couvrez une de vos dames, ou bien vous battez une autre dame.

Toutes les dames qui sont battues sont hors du jeu : on les donne à celui à qui elles appartiennent, ou bien il les prend lui-même, et il ne peut plus jouer qu'il ne les ait toutes rentrées.

CHAPITRE IX.
De la manière de rentrer.

Chacun doit rentrer les dames qu'on lui a battues du côté et dans la table où est la pile et tas de bois ; mais pour rentrer, il faut trouver des passages ouverts.

On ne peut point rentrer sur soi, mais on peut rentrer sur son homme en le battant, quand il se trouve quelqu'une de ses dames découvertes.

Quand on rentre, on compte toutes les flèches, même celle où est le tas de bois, laquelle est la première, et par conséquent la rentrée de l'as ; ainsi, celui qui fait des as ayant encore des dames sur son tas, ne peut point rentrer.

Comme le plus haut point d'un dé est six, et que l'on ne rentre que par le nombre que chaque dé amène, il est visible que l'on ne peut rentrer que dans la première table, c'est-à-dire, dans celle où est le tas de bois.

Etant donc constant que vous ne pouvez rentrer que dans cette table, et que vous ne pouvez jouer quoi que ce soit tant que vous aurez des dames à rentrer, vous voyez bien que si vous aviez deux ou plusieurs dames à la main, et que votre homme eût fait plusieurs cases dans cette première table, en sorte qu'il ne restât qu'une flèche vide, il

vous serait inutile de rentrer une dame, parce que votre homme jouant ensuite, ne manquerait pas de battre cette dame ; ainsi ce ne serait que du temps perdu : c'est pour cela que, quand un homme a plus de dames à la main qu'il n'a de rentrées ou passages ouverts, l'on dit qu'il est hors du jeu, et il laisse jouer son homme jusqu'à ce qu'il ouvre des passages.

Il faut néanmoins vous avertir de bien prendre garde de ne découvrir aucune dame dans la table de la rentrée de votre homme, après avoir mis des dames de votre tas sur toutes les cases ou lames de la table de votre rentrée : car, quoiqu'il soit dit ci-devant que celui qui a plus de dames à la main qu'il n'a de rentrées, est hors du jeu, cependant il lui est permis de rentrer toujours une des dames qu'il a à la main. Tellement que si votre homme était assez heureux de vous battre une dame, dans le temps que vous vous êtes bouché toutes les rentrées, vous auriez perdu la partie, et cela, quoiqu'il restât encore plusieurs dames à la main de votre homme : la raison pour laquelle vous perdriez, est que votre homme ayant joué, c'est à vous à jouer, et cependant vous ne pourriez absolument plus jouer, ayant une dame à la main que vous ne pourriez point rentrer, n'ayant aucun passage.

CHAPITRE X.

De la conduite qu'il faut tenir en ce jeu

QUAND vous avez mis votre homme hors de jeu, il faut vous appliquer à faire des cases jointes et serrées, depuis le tas de bois de votre homme, et sur-tout vous donner bien de garde de pousser d'abord des cases éloignées dans la seconde table, proche la tête de votre homme.

Lorsque vous aurez six cases ou tabliers, ou même sept tout de suite et bien joints, alors il faut pousser vos cases dans la table de la tête de votre homme, et toujours bien joindre vos cases, et laisser vos dames découvertes dans la table de la rentrée de votre homme, afin qu'il soit obligé de rentrer et de vous battre.

Quand votre homme est rentré et qu'il vous a battu, il est obligé de jouer tous les nombres qu'il amène, tellement qu'insensiblement il passe son jeu dans la table de votre tête, pendant que vous menez les dames qu'il vous a battues.

Si votre homme, après être rentré, n'avait pas encore assez vidé, c'est-à-dire, passé son jeu dans la table de votre tête, il faudrait vous faire battre encore ; car pendant que vous rentrez et ramenez les dames

qu'il vous a battues, il est obligé de jouer et de toujours passer son jeu, parce que, tant que vous avez six cases jointes, il ne peut pas jouer les dames qui sont sur son tas, ou dans les cases de sa rentrée ; ainsi il est obligé de jouer tout ce qui est sur sa tête et dans les autres tables, et de passer dans la table de votre tête.

Un peu de pratique de ce jeu vous apprendra cela mieux que tout ce que je vous en pourrais dire.

CHAPITRE XI.

De la Double.

SI, après que votre homme vous a battu, et qu'il est rentré, il lui est venu des coups si contraires qu'il n'a pu faire de case, et qu'il ait été obligé de mettre plusieurs dames découvertes ; si vous pouvez, en rentrant les dames qu'il vous a battues, ou après être rentré, lui battre plusieurs dames, en sorte qu'il ait plus de dames à rentrer qu'il n'a de rentrées ou passages, il perd la partie double, quand on a dit en commençant qu'on jouait la double ; et si on n'est pas convenu de jouer la double, il perd simplement la partie.

Et pour vous faire mieux entendre ce que c'est que la double, il faut vous ressouvenir

de ce qui a été dit ci-devant, que l'on rentre les dames battues dans la table du tas, dans laquelle, comme dans les autres, il n'y a que six flèches, dont la première est occupée par le tas ou pile des dames.

Supposons maintenant que vous ayez des dames sur votre tas; qu'outre cela vous ayez quatre dames sur quatre autres flèches de cette même table du tas; vous entendez bien que ce serait déjà cinq flèches occupées, et que n'y ayant que six flèches, et ne pouvant pas rentrer sur vous, il ne vous resterait qu'une rentrée; et si en cet état votre homme vous battait deux dames dans une autre table, vous seriez infailliblement doublé, parce que vous ne pourriez jamais rentrer ces deux dames, n'ayant qu'un seul passage.

Quand on joue la double, celui qui est doublé perd le double de ce que l'on a joué.

CHAPITRE XII.

De la manière de lever et finir le jeu.

Lorsque ni l'un ni l'autre des Joueurs n'ont été doublés, il faut jouer et faire ses cases toujours jointes, et s'approcher petit à petit de la tête de son homme.

Quand toutes les dames sont passées dans la table de la tête de son homme, alors à

chaque coup de dés l'on peut lever toutes celles que le nombre de dés porte sur la bande du trictrac, de même qu'il se pratique au jeu du Trictrac quand on rompt le jan de retour.

Si cependant votre homme avait encore quelques dames derrière vous, il vaudrait mieux découvrir une de vos dames la plus près de lui, pour vous faire battre, afin de lui faire entièrement passer son jeu : car si vous leviez d'abord tout ce que vous pourriez, ou que vous troussassiez votre jeu sur la flèche de la tête de votre homme, il pourrait arriver par la suite que vous seriez obligé de faire table, c'est-à-dire, de laisser une dame découverte qu'il vous battrait d'abord ; ensuite vous seriez peut-être obligé d'en découvrir une autre qu'il vous battrait encore, de manière que faisant après cela de grands coups, il pourrait avoir levé avant vous.

L'on doit néanmoins se régler suivant la disposition du jeu de son homme ; car si son jeu était entièrement passé au fond de la table de votre tête, qu'il fût empilé sur deux ou trois cases, ou même sur quatre, et qu'il n'eût qu'une ou deux dames, et même trois ou quatre derrière vous, et rien sur la tête, alors il n'y aurait rien à craindre pour vous : il ne serait pas nécessaire de vous faire battre, et vous pourriez en toute sureté lever ou trousser tout votre jeu.

Celui qui a plutôt levé toutes ses dames, gagne la partie.

En levant, on joue les doublets doublement, comme dans le cours du jeu.

Celui qui a gagné la partie, a le dé pour la revanche.

CHAPITRE XIII.

Des avantages qui peuvent être donnés.

Ceux qui possèdent ce jeu à fond, donnent des avantages à ceux qui y sont novices.

Ces avantages sont différens, selon la force de celui qui les reçoit.

L'on donne le dé, qui est le moindre de tous les avantages, et qui cependant ne laisse pas d'être de conséquence en ce jeu.

L'on peut encore donner le dé, et six et as abattus, ou bien quatre et trois, ou deux dames sur la tête, et même davantage, à proportion de la force ou faiblesse de celui qui est avantagé, n'étant pas possible de régler précisément l'avantage que chacun doit donner et recevoir; car cela dépend absolument de la volonté de ceux qui jouent, qui seuls peuvent connaître leur force et conduite, et savoir les défauts et la faiblesse de ceux contre qui ils veulent jouer, et là-dessus établir un avantage qui puisse balancer la fortune, et flatter l'espérance des spectateurs et de celui qui reçoit l'avantage.

CHAPITRE XIV.

Des règles générales.

Quand on veut caser, et qu'on veut seulement voir la couleur de la flèche, il faut dire, j'adoube; autrement, on peut vous faire jouer le bois que vous avez touché, étant une règle générale, que bois touché doit être joué.

RÈGLES DU JEU DE TOUTE-TABLE.

CHAPITRE PREMIER.

De l'excellence et de la beauté de ce jeu, et pourquoi il est nommé Toute-Table.

Ce jeu, entre les jeux de table, tient une des premières places ; il n'a pas tant de beauté que le Revertier ; cependant plusieurs le préfèrent au Trictrac ; parce qu'il est moins embarrassant, et qu'il ne faut pas continuellement avoir l'esprit bandé à marquer des points ou des trous.

La beauté de ce jeu consiste, non-seulement à bien jouer ses dames, mais encore à battre son homme à propos, et savoir bien ménager une partie double.

Ce jeu se joue dans un trictrac ; on le nomme le jeu de Toute-Table, parce que pour le jouer, chaque Joueur dispose de ses dames en quatre parties ou quatre tas, qu'il place diversement dans les quatre tables du trictrac ; c'est-à-dire, que chacun a d'abord des dames dans toutes les tables du trictrac, comme il sera expliqué par le Chapitre suivant.

CHAPITRE II.

De la manière de disposer le Jeu, de placer ses dames pour jouer, et combien on peut jouer ensemble.

On ne joue que deux ensemble à ce jeu, de même qu'au Trictrac et au Revertier, et on peut prendre un conseil.

Pour vous faire entendre comme il faut disposer le jeu et placer vos dames, imaginez-vous que vous êtes assis devant une table proche d'une fenêtre ; laquelle est à votre gauche ; que sur cette table il y a un trictrac ouvert, et que de l'autre côté de la table il y a une personne contre qui vous devez jouer, qui a la fenêtre à sa droite. Il faut présentement placer vos dames dans ce trictrac, savoir, deux sur la flèche qui est dans le coin à la droite de votre homme, et de son côté ; cinq sur la flèche qui est dans l'autre coin, à la gauche de votre homme ; trois sur la cinquième flèche de la table qui est de votre côté à votre droite ; et les cinq dernières sur la première flèche qui joint la bande de séparation dans la seconde table de votre côté, à votre gauche.

Votre homme doit faire la même chose. Il doit mettre deux dames sur la première lame du coin qui est de votre côté, à votre gauche ; cinq sur la dernière lame du coin

qui est de votre côté, à votre droite ; trois sur la cinquième lame de son côté, à sa gauche ; et les cinq dernières, sur la première lame qui joint la bande de séparation dans la seconde table de son côté, à sa droite.

CHAPITRE III.

De ce qui est nécessaire pour jouer et commencer à jouer, et comment il faut appeler et nommer les dés.

Pour jouer à ce jeu, il faut, de même qu'au Revertier, que le trictrac soit garni de quinze dames de chaque couleur, de deux cornets, et de dés.

Outre cela, il faut deux fichets pour marquer les parties, lorsque l'on joue en plusieurs parties.

On se sert soi-même, c'est-à-dire, que chacun met les dés dans son cornet, et ne joue qu'avec deux dés.

Pour commencer à jouer, on doit, de même qu'au Revertier, donner le choix des dames et des cornets.

A l'égard du dé, on tire à qui l'aura : on nomme et on appelle les nombres de même qu'au Revertier.

CHAPITRE IV.

De la manière de jouer ou jeter les dés, et quand le coup est bon ou non.

LE contenu en ce Chapitre étant encore la même chose qu'au Revertier, on y renvoie le lecteur, où il trouvera le tout amplement expliqué.

CHAPITRE V.

De la manière de jouer les dames quand on commence la partie.

LES doublets se jouent en ce jeu doublement, de même qu'au Revertier; c'est-à-dire, que si vous faites quine, il faut jouer vingt points avec une ou plusieurs dames; si vous faites sannes, il en faut jouer vingt-quatre, et ainsi des autres doublets; ce qui s'entend toutefois, pourvu que vous puissiez jouer, et que le passage ne soit pas fermé par des cases de votre homme.

Au commencement de la partie, vous pouvez jouer, ou les deux dames qui sont dans le coin à la droite de votre homme, ou celles qui sont dans le coin qui est à sa gauche, ou bien celles qui sont dans les tables de votre côté, et faire des cases indif-

féremment dans toutes les tables; afin que vous ne fassiez pas marcher vos dames d'un côté pour l'autre, il est bon de vous dire qu'il faut que vos deux dames qui sont dans le coin à la droite de votre homme, viennent jusqu'au coin qui est à sa gauche; de là vous les passez de votre côté à votre droite, et vous les faites ensuite aller, avec tout le reste de vos dames, dans la table qui est à votre gauche, parce que c'est dans cette table-là qu'il faut que vous passiez votre jeu, et qu'il faut que vous y passiez toutes vos dames avant d'en pouvoir lever aucune, comme vous le verrez ci-après.

CHAPITRE VI.
De la manière de battre les Dames.

On bat les dames, à ce jeu, de la même manière qu'au Revertier, c'est-à-dire, en plaçant sa dame sur la même lame où était celle de son homme, ou bien en passant. Par exemple, vous faites quatre et as; vous battez une dame que votre homme a découverte du quatre, et de la même dame dont vous avez joué le quatre, vous jouez un as qui vous sert à couvrir une de vos dames, ou que vous mettez en sur-case.

Vous pouvez même d'une seule dame battre trois et quatre dames, si vous faites un doublet, et qu'en le jouant vous trouviez ces dames-là découvertes sur vos passages.

Toutes les dames qui ont été battues sont, comme au Revertier, hors de jeu ; et celui à qui elles appartiennent, ne peut jouer quoi que ce soit, qu'il ne les ait toutes rentrées.

CHAPITRE VII.
De la manière de rentrer.

J'ai observé ci-devant, qu'il fallait que vos deux dames, qui sont à la droite de votre homme, allassent à sa gauche ; de là qu'elles vinssent à votre droite, et de votre droite dans la table qui est à votre gauche de votre côté, et que les deux dames de votre homme qui sont à votre gauche, devaient faire le même chemin, et qu'il devait les conduire depuis votre gauche jusque dans la table qui est à sa droite de son côté : cela vous doit faire connaître que ces deux dames, qui font absolument tout le tour du trictrac, sont la tête ou pile de ce jeu ; toutes les dames qui ont été battues doivent rentrer par la table où l'on place ces deux dames ; c'est-à-dire, que vous devez rentrer par la table où sont vos deux dames, laquelle est à la gauche de votre homme.

Il est plus facile de rentrer à ce jeu qu'au Revertier : car non-seulement vous pouvez rentrer sur votre homme en le battant, quand il a quelques dames découvertes ; mais encore vous pouvez rentrer sur vous-même, et mettre sur une même flèche tant de dames

que vous voudrez. Par exemple, si n'ayant point encore joué vos deux dames du coin ou tête de votre jeu, vous faites un beset, et que vous ayez quatre dames à rentrer, vous pouvez les mettre toutes sur cette même flèche où sont vos deux dames. Si vous avez quelque autre case dans la table de votre rentrée, vous pouvez de même y mettre tant de dames que vous voudrez : on appelle ces cases-là des points, parce qu'elles servent à passer et sont très-utiles.

CHAPITRE VIII.
De la conduite qu'il faut tenir en ce jeu.

Vous avez vu qu'il y a en ce jeu quatre tas ou piles de dames ; que la première, qui est la tête du jeu, sont les deux dames qui sont dans le coin, à la droite de votre homme ; la seconde, les cinq dames qui sont dans le coin, à sa gauche ; la troisième, les trois dames qui sont sur la cinquième case de la table qui vous touche à votre gauche ; et la quatrième, les cinq dames qui sont sur la première flèche qui joint la bande de séparation de la seconde table.

Si, le premier coup que vous jouez, vous faites six et cinq, il faut jouer une des dames de votre première pile ou tête, et la mettre sur la seconde.

Si vous faites un six et as, il faut jouer un

six de votre seconde pile, et un as de la troisième, et faire une case.

Si vous faites trois et as, il faut jouer le trois de votre troisième pile, et l'as de la quatrième, et faire pareillement une case. En un mot, il faut tâcher de faire quatre ou cinq cases tout de suite autour de vos troisième et quatrième piles, afin d'empêcher votre homme de passer les dames de sa tête ou première pile.

Quand vous avez quatre ou cinq cases, comme il vient d'être dit, si vous pouvez encore caser, il n'en faut pas perdre l'occasion, et toujours joindre vos cases tant que vous pourrez; et si votre homme se découvre lorsque votre jeu est ainsi avancé, il ne faut point hésiter à le battre : si, au contraire, le jeu de votre homme était plus avancé que le vôtre et qu'il se découvrît, il ne faudrait pas le battre; car souvent les bons Joueurs tendent des pièges pour faire tomber dedans, et gagner ensuite la partie double, ou du moins avoir la simple sûre.

Il faut donc, avant de battre, examiner si votre homme ne pourra pas vous battre à son tour; et au cas qu'il vous batte, si vous pourrez rentrer facilement. Un peu de pratique apprend cela en très-peu de temps.

CHAPITRE IX.

De la manière de lever et finir le jeu.

Lorsque l'on a passé toutes ses dames dans la table de la quatrième pile, on lève à chaque coup de dé toutes les dames qui donnent sur la table du trictrac, de même qu'au jan de retour quand on joue au jeu du Trictrac.

Pour chaque doublet on lève quatre dames, quand on en a qui donnent juste sur le bord. Si la case que l'on devrait lever se trouve vide, et qu'il y ait des dames derrière pour jouer le doublet que l'on a fait sans rien lever, il faut le jouer. S'il n'y a rien derrière, on lève celles qui suivent la flèche, d'où le doublet qu'on a amené devait partir.

Celui qui a le plutôt levé toutes les dames, gagne la partie simple.

CHAPITRE X.

De la Double.

Souvent on joue en deux ou trois parties, et même en davantage, parce que ce jeu va assez vîte.

Quelquefois aussi on joue à la première partie, et on convient que celui qui gagnera la partie double, aura le double de ce qu'on a joué.

L'on gagne la partie double quand on a levé toutes ses dames avant que son homme ait passé toutes les siennes dans la table de sa quatrième pile ; et s'il en avait levé une, l'on ne gagnerait que la partie simple.

Quand on joue en plusieurs parties, et que l'on gagne double, on marque deux parties : celui qui a gagné recommence et a le dé.

CHAPITRE XI.

Des avantages que l'on peut donner.

Les avantages que l'on peut donner à ce jeu, étant presque les mêmes qu'au jeu de Revertier, j'y renvoie le Lecteur, où l'on en a expliqué quelques-uns, outre lesquels on donne à Toute-Table, ambesas, ambas et le dé, et encore d'autres, qui dépendent de la convention des Joueurs.

RÈGLES DU JEU DE TOURNE-CASE.

CHAPITRE PREMIER.

De la qualité de ce Jeu, et pourquoi on le nomme Tourne-Case.

CE jeu consiste dans le seul hasard du dé; la conduite et le bien joué n'y ont aucune part.

Quelques-uns ont prétendu qu'on le nommait Tourne-Case, parce que celui à qui l'on a abattu une dame, retourne rentrer dans les cases ou tables du trictrac; mais cette explication paraît très-forcée, au lieu que l'on trouve l'étymologie naturelle du nom de ce jeu dans la manière dont on le joue : car on ne le joue qu'avec trois dames chacun, lesquelles on conduit, suivant les nombres amenés, jusqu'à ce que l'on en ait fait une case, c'est-à-dire, jusqu'à ce qu'on ait mis ces trois dames sur la dernière flèche ou lame du coin; et comme cette case est faite avec trois dames, et que l'on n'a point gagné que les trois dames ne soient accouplées l'une sur l'autre, on a nommé ce jeu Tourne-Case, qui ne veut dire autre chose, sinon le jeu de la case à trois dames.

CHAPITRE II.

De ce qui est nécessaire pour jouer et commencer à joüer, et combien on peut jouer ensemble.

Pour jouer à ce jeu, il faut un trictrac garni de trois dames de chaque couleur, de deux cornets, et de dés.

On ne joue que deux ensemble; et pour commencer à jouer, on donne le choix des dames et des cornets à celui que l'on considère.

Quant au dé, on tire d'abord à qui l'aura: chacun se sert, c'est-à-dire, met les dés dans son cornet, et ne joue qu'avec deux dés.

CHAPITRE III.

De la manière de disposer le Jeu et de placer ses Dames pour jouer.

Ce jeu se joue dans un trictrac, comme vous avez pu entendre par ce qui est dit ci-devant.

Il s'agit présentement de placer le trictrac et les dames dont vous devez jouer. Imaginez-vous que vous avez ce trictrac sur une table à laquelle vous êtes assis, et avez la fenêtre à votre droite, et celui contre qui vous devez jouer, est assis de l'autre côté,

et a la fenêtre à sa gauche. Vous ouvrez ce trictrac, et ôtez les dames qui sont dedans, et les mettez ou sur la bande qui est à votre gauche, ou sur la table sur laquelle est le trictrac, proche la même bande ; votre homme fait la même chose, et il ne reste aucune dame dans le trictrac.

Si dans le trictrac il y avait toutes les dames nécessaires pour jouer au Trictrac ou au Revertier, vous mettez toutes ces dames à quartier, et vous n'en réservez que trois, et votre homme trois d'une autre couleur, pour jouer comme il sera expliqué ci-après.

CHAPITRE IV.

De la manière de nommer et jouer ou jeter les dés, et quand le coup est bon ou non.

ON nomme les dés, en ce jeu, de même qu'au Trictrac et au Revertier.

Il faut pousser le dé fort, de manière qu'il touche la bande de votre homme.

Il arrive rarement en ce jeu, à cause du peu de dames qu'il y a, que les coups de dés soient douteux ; néanmoins, quand cela arrive, on suit la même règle qu'au Trictrac et au Revertier.

CHAPITRE V.

De la manière de jouer les dames quand on commence la partie.

Ayant mis trois dames à part pour jouer, si vous avez gagné le dé, vous jouez, et si vous faites d'abord six et cinq, vous ne pouvez jouer que le cinq, parce qu'en ce jeu c'est une règle, qu'on ne joue jamais que le plus bas nombre.

Si, après avoir fait six et cinq, vous faites sonnés, vous n'en pouvez jouer qu'un ; il faut que vous le jouïez avec la même dame dont vous avez déjà joué un cinq, parce que si vous le jouïez avec une autre dame, il faudrait passer par-dessus celle dont vous avez joué le cinq, et, en ce jeu, il n'est pas permis de passer aucune dame par-dessus l'autre ; il faut qu'elles se suivent et marchent l'une après l'autre.

Afin que vous entendiez mieux ce qui vient d'être dit, il faut vous dire que les trois dames que vous aviez d'abord hors du tric-trac, à votre gauche, doivent aller l'une après l'autre jusqu'au coin de la seconde table qui est à votre droite. Celui qui joue contre vous doit pareillement conduire ses trois dames, depuis sa droite jusqu'au coin qui est à sa gauche ; mais avant que ces dames puissent arriver à ce coin, que l'on

peut nommer le coin de repos, elles sont plusieurs fois battues de part et d'autre.

CHAPITRE VI.
De la manière de battre les Dames.

Comme les deux Joueurs jouent et marchent également dans les mêmes tables et vis-à-vis l'un de l'autre, chaque fois que le nombre du dé porte une dame sur une flèche qui se rencontre vis-à-vis de celle où il y a une dame de celui contre qui l'on joue, cette dame est battue, et celui contre qui on joue est obligé de la prendre et de la rentrer dans le jeu.

L'on bat, à ce jeu, malgré soi, parce que, comme il a été observé, l'on est obligé de jouer toujours le plus petit nombre, et qu'on ne peut point passer une dame par-dessus l'autre. Par exemple, votre homme fait d'abord trois et deux ; il faut qu'il joue le deux, qui est le plus petit nombre. Si vous faites deux et as, vous ne pouvez pas battre et jouer le deux, et vous êtes contraint de jouer l'as, parce que c'est le plus petit nombre.

Si votre homme fait, le second coup, six et deux, il faut, par la raison ci-dessus, qu'il joue le deux de la même dame dont il avait déjà joué un deux, parce que c'est encore une des règles de ce jeu, qu'on ne peut accoupler ses dames, sinon dans le coin de

repos. Votre homme ayant joué ce second deux, il a sa dame sur la quatrième case de la première table, de son côté; vous avez votre as sur la première table de votre côté; ainsi, si vous faites quatre et trois, vous pouvez vous dispenser de battre la dame de votre homme, c'est-à-dire, de mettre votre dame sur la quatrième case de votre côté, vis-à-vis la sienne, parce que vous ne pouvez jouer le trois, qui est le plus petit nombre, qu'avec la dame dont vous avez joué l'as, ne vous étant pas permis de passer une dame par-dessus l'autre.

Votre homme, qui a été battu, reprend donc sa dame et joue; s'il fait cinq et quatre, il vous bat à son tour, étant contraint de jouer le quatre.

Cette règle, qu'on ne peut passer ses dames l'une sur l'autre, fait que l'on joue souvent beaucoup de coups inutiles, sur-tout quand on a mené et conduit ses dames, savoir, l'une dans un coin, et les deux autres tout contre; en sorte qu'on ne peut les mettre sur le coin qu'en faisant un as, et puis un deux, et l'on souhaite alors avec empressement d'être battu, pour sortir de cette gêne.

CHAPITRE VII.

Du coin de repos.

LE coin de repos, en ce jeu, est la douzième case. Il est appelé coin de repos, parce que les dames qui y sont une fois entrées, sont en sureté, et ne peuvent plus être battues; et c'est un grand avantage en ce jeu, pour celui qui y en met une le premier.

Celui qui le plutôt a mis ses trois dames dans son coin, a gagné la partie. S'il les y mettait toutes trois avant que son homme y en eût mis aucune, il gagnerait double, si l'on en était convenu.

RÈGLES DU JEU
DES DAMES RABATTUES.

CHAPITRE PREMIER.

De la qualité de ce Jeu, et pourquoi on le nomme des Dames rabattues.

CE jeu est de tous les jeux de table un des plus faciles à apprendre, et l'on peut dire que le hasard seul y décide.

On le nomme le jeu des dames rabattues, parce que l'on y rabat effectivement toutes ses dames les unes après les autres ; on les couche toutes plates l'une devant l'autre, comme il sera expliqué ci-après.

CHAPITRE II.

De ce qui est nécessaire pour jouer et commencer à jouer, et combien on peut jouer ensemble.

CE jeu se joue dans un Trictrac, qui doit être garni de quinze dames de chaque couleur, de deux cornets et de dés.

On ne le peut jouer que deux ensemble, et pour commencer, on donne le choix des

dames et des cornets à celui que l'on considère, ou chez qui l'on joue, ou qui joue chez vous.

Pour ce qui est du dé, on tire à qui l'aura.

On ne joue qu'avec deux dés, et chacun se sert, c'est-à-dire, met les dés dans son cornet.

CHAPITRE III.

De la manière de disposer le jeu, et de placer ses dames pour jouer.

QUAND on veut jouer à ce jeu, et qu'on a ouvert le Trictrac, il faut que chacun mette toutes ses dames dans la table du Trictrac la plus près du jour, et là qu'il fasse six piles ou tas de ses dames sur toutes les flèches qui sont de son côté : sur chacune des trois premières flèches proche le jour, il faut mettre deux dames, qui font six dadames ; sur chacune des trois flèches qui sont jusqu'à la bande de séparation, il faut mettre trois dames, qui, avec les six précédentes, composent les quinze dames de chaque Joueur.

Sur-tout, il faut observer de mettre toutes ses dames l'une sur l'autre, et non point accouplées en manière de case.

CHAPITRE IV.

De la manière de nommer et de jouer ou jeter les dés, et quand le coup est bon ou non.

On nomme le dé, en ce jeu, de même qu'aux autres jeux de table, c'est-à-dire, le plus gros nombre le premier.

Les doublets ne s'y jouent qu'une fois, de même qu'au Trictrac.

Il faut jouer le dé rondement, sans hésiter, et le faire toucher du moins la bande de son homme. Il est bon par-tout dans le Trictrac, pourvu qu'il ne soit pas en l'air.

Il est permis de changer de dés, et même de rompre, quand on appréhende quelques coups.

L'on peut aussi convenir de ne point rompre, et établir une peine contre celui qui rompra.

CHAPITRE V.

De la manière de jouer ses Dames.

Quand chacun a empilé ses dames, suivant ce qui est observé ci devant, celui qui a gagné le dé, joue et rabat de dessus sa pile deux dames, suivant le nombre qu'il a fait.

On commence à compter par la case la plus près du jour; ainsi, celui qui a fait six et as, abat la dame qui est empilée sur la première case, où il n'y a que deux dames, et par là il joue l'as.

Pour le six, il abat une des trois dames qui sont sur la case qui joint la bande de séparation.

Vous entendez par là que l'on prend l'as sur la première case ou pile, le deux sur la seconde, le trois sur la troisième, le quatre sur la quatrième, le cinq sur la cinquième, et le six sur la sixième pile, qui est la dernière.

Vous voyez d'abord que cette manière de jouer les nombres est bien différente des autres jeux de table, où, par exemple, pour jouer un six, l'on place la dame six flèches au-dessus de l'endroit d'où elle part; au lieu qu'ici l'on ne fait que mettre la dame à bas sur la même flèche où elle était empilée.

Quand vous avez joué votre six et as, votre homme joue le dé à son tour; s'il fait un doublet, par exemple, terne ou double deux; comme sur les cases du trois et du deux, il n'a qu'une dame à abattre, vous abattez l'autre pour lui; mais parce qu'il a fait un doublet, il a encore le dé, et joue derechef; et s'il fait un second doublet, il rejoue encore. En un mot, celui qui fait un doublet a toujours le dé, jusqu'à ce qu'il ait fait un coup simple.

Voilà donc deux choses essentielles à remarquer en ce jeu.

La première, que tout ce qui ne peut point être joué par l'un des Joueurs, l'autre le joue, supposé qu'il le puisse; et s'il ne le peut pas, il n'est joué ni par l'un ni par l'autre.

Par exemple, votre homme a d'abord fait deux et as qu'il a joué; vous avez ensuite joué, et avez amené le même coup que vous avez pareillement joué; votre homme rejoue et fait encore deux et as; il ne les joue point, ni vous non plus, parce que vous n'avez ni l'un ni l'autre aucun de ces nombres, les ayant déjà abattus.

La seconde, que celui qui fait un doublet conserve le dé, et joue jusqu'à ce qu'il ait fait un coup simple.

On appelle coups simples les coups inégaux, comme sont six et cinq, cinq et quatre, trois et deux, quatre et trois.

Les doublets sont deux nombres semblables, tels que sont sannes, double deux, terne, quaderne, ambesas, quine.

Toute la conduite que ce jeu demande, c'est d'être attentif aux nombres que celui contre qui l'on joue amène, afin de ne pas manquer à jouer tout ce qu'il ne joue pas; car celui contre qui l'on joue, n'est pas obligé de vous avertir de votre jeu; au contraire, il a intérêt que vous oubliiez à jouer tous les nombres que vous pourriez jouer, afin d'avancer son jeu plus que vous.

CHAPITRE VI.

De la manière de lever et de rompre le jeu.

Après avoir rabattu ses dames de dessus les diverses piles et tas, comme il vient d'être expliqué, celui qui le premier les a toutes rabattues, lève à chaque coup de dé les dames dans le même ordre qu'il les a d'abord jouées.

Par exemple, s'il fait beset, il lève les deux dames de la première case, et parce qu'il a fait un doublet, il joue encore une fois; s'il fait un second beset, il ne lève rien, ne lui étant pas permis de jouer beset tout d'une, en prenant une dame sur la seconde case, parce que chaque case, en ce jeu, a son nombre fixe et certain, et que la seconde case ne peut servir qu'à jouer un deux, ou deux deux, et la troisième un trois, et ainsi des autres; et quoiqu'il soit dit ci-devant que les nombres que l'on ne peut pas jouer, sont joués par l'autre, cette règle reçoit ici son exception; car, par exemple, si après que vous avez rabattu l'as, le deux et le trois, *etc.* il vous reste encore un cinq ou un six à rabattre, et que votre homme ayant tout rabattu et levé un beset, ait fait un second beset; en ce cas, ni lui ni vous ne lèverez rien : lui, parce qu'il n'a plus de beset à jouer; et vous, parce que c'est une des règles de ce jeu, qu'on ne peut rien lever, tant que l'on n'a point abattu toutes ses dames : ainsi, n'ayant point abattu toutes vos dames, non-

seulement vous ne pouvez pas jouer ce que votre homme ne joue point; mais, qui plus est, c'est que vous ne pouvez pas jouer vous-même les nombres que vous faites, et c'est votre homme qui les joue pour vous, jusqu'à ce que vous ayez rabattu votre dernière dame; ce qui fait bien souvent que votre homme n'a plus que deux ou trois dames à lever lors que votre dernier nombre arrive; quelquefois même il n'en a plus qu'une : mais quand une fois vous avez abattu votre dernière dame, alors vous levez bien plus promptement que votre homme n'a fait; car vous ne pouvez plus rien faire pour lui, à moins que vous ne fussiez extrêmement malheureux; lui au contraire, travaille toujours pour vous; car, comme il a peu de dames, il ne saurait si facilement faire les nombres qui lui manquent; et il arrive assez souvent que celui qui a commencé à lever, perd encore la partie.

Celui qui le premier a levé toutes ses dames, a gagné la partie.

La règle que bois touché doit être joué, n'a point lieu en ce jeu, parce que, comme il a été dit, chaque pile de bois a son nombre fixé, étant impossible de pouvoir jouer le même nombre de différens endroits : ainsi, supposé que vous ayez fait un carme, et qu'au lieu d'abattre les dames de la quatrième case, vous ayez abattu deux dames de la cinquième, vous pouvez, et même vous devez remettre vos deux dames sur votre cinquième pile, et jouer votre carme comme il doit être joué.

RÈGLES DU JEU
DU PLAIN.

CHAPITRE PREMIER.

De la qualité de ce Jeu, et pourquoi on le nomme le Jeu du Plain.

Ceux qui savent jouer au Trictrac apprennent très-facilement ce jeu ; il demande quelque conduite, mais l'on peut dire que le hasard y a plus de part que le bien joué, puisque celui qui y fait les plus grands nombres, gagne infailliblement la partie.

Il est appelé le jeu du Plain, parce que les Joueurs ne tendent qu'à remplir et faire le plain, c'est-à-dire, à parvenir à mettre douze dames couvertes et accouplées dans la table du grand jan, que l'on appelle au Trictrac indifféremment grand jan, ou grand plain.

CHAPITRE II.

De ce qui est nécessaire pour jouer et commencer à jouer, et combien on peut jouer ensemble.

L'ON joue ce jeu dans un Trictrac, dans lequel il faut qu'il y ait trente dames, moitié d'une couleur et moitié d'une autre, deux cornets et deux dés.

Ce jeu ne peut être joué qu'entre deux personnes, dont l'une, ou même toutes deux peuvent prendre des conseils ou s'associer, le tout du consentement l'un de l'autre.

Avant de commencer, on doit, suivant les règles de l'honnêteté, donner le choix des dames et des cornets à la personne que l'on considère.

Ensuite, on tire à qui aura le dé : pour cela, chacun en prend un et le jette ; celui qui a fait le plus gros nombre a le dé.

On ne joue qu'avec deux dés, et chacun se sert, c'est-à-dire, met les dés dans son cornet.

CHAPITRE III.

De la manière de disposer le jeu et de placer ses dames pour jouer.

Il faut disposer le Trictrac de la même manière que si l'on voulait jouer au jeu de Trictrac ; c'est-à-dire, qu'il faut que la table dans laquelle on veut faire son plain, soit du côté de la fenêtre.

Cela fait, chacun empile ses dames sur la première case ou lame de la table la plus éloignée du jour, tout de même qu'au Trictrac.

CHAPITRE IV.

De la manière de nommer, de jouer ou de jeter les dés, et quand le coup est bon ou non.

Le Lecteur trouvera l'explication du contenu en ce Chapitre, dans les règles du Revertier ; ainsi, on n'en dira rien ici.

CHAPITRE V.

De la manière de jouer ses dames, et la fin du jeu.

Vos dames étant empilées, comme il vient d'être dit, il faut abattre d'abord beaucoup de bois, ensuite coucher six dames toutes plates sur les flèches du grand jan, parce qu'il est facile de couvrir après, quand on a du bois abattu.

Il est permis en ce jeu de mettre une seule dame dans le coin qu'on nomme, au Trictrac, coin de repos.

Les doublets s'y jouent, comme au Revertier, doublement.

Il faut sur-tout bien prendre garde de ne point forcer son jeu, et tâcher d'avoir toujours les grands doublets à jouer.

Celui qui a le plutôt couvert toutes ses dames dans la seconde table, a gagné la partie ; mais il n'a pas le dé pour la revanche, et on tire à qui l'aura.

RÈGLES DU JEU DU TOC.

CHAPITRE PREMIER.

De la qualité de ce Jeu, et pourquoi on le nomme du Toc.

Tous ceux qui savent le jeu du Trictrac à fond, peuvent jouer très-facilement au jeu du Toc, parce que l'un et l'autre consistent dans les mêmes règles, dans la même marche et disposition du jeu.

Il est appelé le jeu du Toc, parce que le seul but de ceux qui jouent, est de toucher et battre leur adversaire, ou de gagner une partie double ou simple par un jan ou par un plain, ainsi qu'il sera expliqué ci-après.

CHAPITRE II.

De ce qui est nécessaire pour jouer et commencer à jouer, et combien on peut jouer ensemble.

Ce jeu se réglant comme le Trictrac, il faut, pour y jouer, avoir un Trictrac garni de quinze dames de chaque couleur, qui font trente en tout, de deux cornets, de dés, et

de deux fiches ou fichets pour marquer les trous ou parties, quand on joue en plusieurs parties.

L'on doit, de même qu'aux autres jeux, donner le choix des dames et des cornets.

On ne joue qu'avec deux dés, et chacun se sert, c'est-à-dire, met les dés dans son cornet.

Avant de commencer la partie, les deux personnes qui doivent jouer (car on ne peut jouer que deux ensemble) tirent le dé à qui l'aura.

CHAPITRE III.

De la manière de disposer le jeu et placer ses Dames pour jouer.

ON place ses dames à ce jeu, de même qu'au Trictrac; c'est-à-dire, qu'on les met sur la première lame de la première table, pour les mener ensuite dans la seconde, et y faire son plain et son grand jan.

CHAPITRE IV.

De la manière de nommer, et de jouer ou jeter les dés, et quand le coup est bon ou non.

L'ON nomme les nombres du dé en ce jeu, comme au Trictrac; c'est-à-dire, le plus gros nombre le premier.

Les doublets, ainsi qu'au Trictrac, ne s'y jouent qu'une fois.

L'on doit jouer le dé rondement, et ne point affecter de le laisser seulement couler hors du cornet, pour tâcher de faire un petit nombre.

Le dé est bon par-tout dans le Trictrac, suivant qu'il est dit dans les règles des jeux précédens, pourvu qu'il ne soit point en l'air.

CHAPITRE V.

De la conduite qu'il faut tenir en ce jeu.

L'ON ne marque pas, en ce jeu, des points comme au jeu de Trictrac; mais au lieu de points, on marque un trou ou deux, selon le coup que l'on fait.

Ce jeu se joue en plusieurs trous; il dépend des Joueurs d'en fixer le nombre; l'on peut même jouer au premier trou.

Pour vous faire entendre facilement cela, imaginez-vous que vous jouez contre moi au premier trou, que j'ai mon petit jan fait, à la réserve d'une demi-case, et qu'au premier coup que je joue, je fais mon petit jan par un nombre simple : si nous jouïons au Trictrac, je marquerais seulement quatre points : mais comme c'est au Toc, au lieu de quatre points, je marque le trou, et j'ai gagné la partie, parce que nous avons joué au premier trou.

Si, en commençant la partie, nous convenons de jouer au premier trou, et que la double ira ; alors, si je remplis par deux moyens ou par un doublet, ou que je vous batte une dame par deux moyens ou par doublet, ou en un mot, que je fasse quelque jan ou rencontre du jeu du Trictrac par doublet ; comme, par exemple, si je battais le coin, ou que, commençant la partie, je fisse jan de deux tables par doublet, ou jan de méséas par doublet ; en ce cas, je gagnerais la double, et vous me payeriez le double de ce que nous aurions joué.

Il faut donc bien remarquer que les mêmes jans et coups du Trictrac se rencontrent en ce jeu, tant à profit qu'à perte, pour celui qui les fait.

Quand on joue en plusieurs trous, celui qui gagne un trou de son dé a la liberté de s'en aller, de même qu'au Trictrac.

Pour ce qui est de la manière de jouer, il faut marcher le plus serré que l'on peut, et toujours couvert, tant qu'il est possible.

TABLE DES CHAPITRES

Des Règles du Jeu du Revertier.

Chap. I. De l'excellence et de la beauté de ce jeu, et de l'origine de son nom. Page 142

Chap. II. Comment il faut disposer le jeu pour jouer. 143

Chap. III. De ce qui est nécessaire pour jouer et commencer à jouer, et combien on peut jouer ensemble. 144

Chap. IV. Comment il faut nommer et appeler les dés. 145

Chap. V. Comment il faut jouer ou jeter les dés, et quand le coup est bon ou non. ibi.

Chap. VI. Comment il faut jouer ses dames, quand on commence la partie. 147

Chap. VII. De la tête. 149

Chap. VIII. Des cases, et de la manière de battre. ibid.

Chap. IX. De la manière de rentrer. 151

Chap. X. De la conduite qu'il faut tenir en ce jeu. 153

Chap. XI. De la double. 154

Chap. XII. De la manière de lever et de finir le jeu. 155

Chap. XIII. Des avantages qui peuvent être donnés. 157

Chap. XIV. Des règles générales 158

TABLE
DES CHAPITRES

Des Règles du Jeu de Toute-Table.

Chap. I. *De l'excellence et de la beauté de ce Jeu, et pourquoi il est nommé Toute-Table.* page 159

Chap. II. *De la manière de disposer le jeu, de placer ses dames pour jouer, et combien on peut jouer ensemble.* 160

Chap. III. *De ce qui est nécessaire pour jouer et commencer à jouer, et comment il faut appeler et nommer les dés.* 161

Chap. IV. *De la manière de jouer ou jeter les dés, et quand le coup est bon ou non.* 162

Chap. V. *De la manière de jouer les dames, quand on commence la partie.* ibid.

Chap. VI. *De la manière de battre les dames.* 163

Chap. VII. *De la manière de rentrer.* 164

Chap. VIII. *De la conduite qu'il faut tenir en ce jeu.* 165

Chap. IX. *De la manière de lever et finir le jeu.* 167

Chap. X. *De la Double.* ibid.

Chap. XI. *Des avantages que l'on peut donner.* 168

TABLE

TABLE
DES CHAPITRES.

Des Règles du Jeu de Tourne-Case.

Chap. I. *De la qualité de ce jeu, et pourquoi on le nomme Tourne-Case.* 169
Chap. II. *De ce qui est nécessaire pour jouer et commencer à jouer, et combien on peut jouer ensemble.* 170
Chap. III. *De la manière de disposer le jeu, et de placer ses dames pour jouer.* ibid.
Chap. IV. *De la manière de nommer, et de jouer ou jeter les dés, et quand le coup est bon ou non.* 171
Chap. V. *De la manière de jouer les dames quand on commence la partie.* 172
Chap. VI. *De la manière de battre les dames.* 173
Chap. VII. *Du coin de repos.* 175

TABLE
DES CHAPITRES.

Des Règles du Jeu des Dames rabattues.

Chap. I. *De la qualité de ce jeu, et pourquoi on le nomme des Dames rabattues.* 176

Tome III. I

CHAP. II. *De ce qui est nécessaire pour jouer et commencer à jouer, et combien on peut jouer ensemble.* 176

CHAP. III. *De la manière de disposer le jeu et de placer ses dames pour jouer.* 177

CHAP. IV. *De la manière de nommer, et de jouer ou jeter les dés, et quand le coup est bon ou non.* 178

CHAP. V. *De la manière de jouer ses dames.* ibid.

CHAP. VI. *De la manière de lever et de rompre son jeu.* 181

TABLE

DES CHAPITRES

Des Règles du Jeu du Plain.

CHAP. I. *De la qualité de ce jeu, et pourquoi on le nomme jeu du Plain.* p. 183

CHAP. II. *De ce qui est nécessaire pour jouer et commencer à jouer, et combien on peut jouer ensemble.* 184

CHAP. III. *De la manière de disposer le jeu et de placer ses dames pour jouer.* 185

CHAP. IV. *De la manière de nommer, et de jouer ou jeter les dés, et quand le coup est bon ou non.* ibid.

CHAP. V. *De la manière de jouer ses dames, et la fin du jeu.* 186

TABLE
DES CHAPITRES
Des Règles du Jeu du Toc.

Chap. I. *De la qualité de ce jeu, et pourquoi on le nomme du Toc.* pag. 187

Chap. II. *De ce qui est nécessaire pour jouer et commencer à jouer, et combien on peut jouer ensemble.* ibid.

Chap. III. *De la manière de disposer le jeu et de placer ses dames pour jouer.* 188

Chap. IV. *De la manière de jouer ou de jeter les dés, et quand le coup est bon ou non.* ibid.

Chap. V. *De la conduite qu'il faut tenir en ce jeu.* 189

RÈGLES ET PRINCIPES

TOUCHANT LE JEU DE DOMINO;

Avec les décisions des meilleurs Joueurs.

CHAPITRE PREMIER.

Idée générale de ce jeu.

Ce jeu, formé de dés longs, plats et carrés, peut être fait de différentes matières ; il est ordinairement d'os ou d'ivoire, mais il est plus propre lorsqu'il est moitié os ou ivoire, et l'autre moitié de bois noirci ; c'est-à-dire, la moitié où les points sont marqués est dessous, et le bois noirci dont elle est couverte, fait l'autre moitié ; c'est cette qualité qui règne aujourd'hui, et il paraît que le choix en est déterminé : à tous égards, cela doit être, car la propreté dont ce jeu est, procure de l'habileté à jouer.

Ce jeu peut avoir un nombre de dés considérable ; mais il est fixé à vingt-huit, et cette quantité suffit pour le rendre compliqué et intéressant dans les différentes manières de le jouer.

Dans ces vingt-huit dés, il se trouve sept espèces de dés qui commencent par le double blanc et finissent par le double six : ces

dés forment ensemble un nombre de cent soixante-huit points.

Dans ces sept espèces de dés il se trouve huit dés qui ont une même terminaison, c'est-à-dire huit blancs, huit as, huit deux, huit trois, huit quatre, huit cinq, et huit six : on en compte huit, attendu qu'il se trouve deux blancs dans le double blanc, ainsi des autres ; chaque sorte de dé se trouve donc avoir un bout marqué de chaque espèce de dé.

Ce jeu est singulièrement en usage ; il se fait d'assez belles parties : je dis belles, non pas à cause des sommes qui se jouent, mais à cause de la manière de le jouer. L'habileté que les Joueurs y apportent, les dés posés à propos pour faire bouder ses adversaires ; enfin, le désir de faire domino, fait découvrir dans un Joueur une passion intéressante.

Il n'est pas ordinaire qu'il se commette aucune tromperie à ce jeu, ce que l'on y joue ne méritant pas la peine de tromper ; il arrive cependant quelquefois des coups à décider, et c'est pour éviter toutes contestations que j'entreprends de donner des règles ; mais avant de le faire, j'ai cru nécessaire de donner une idée des différentes parties qui se jouent, et de rendre compte des principes que l'on doit avoir pour ce jeu. On sera donc plus à même de juger de la justesse de ces règles, quand on aura senti les endroits qui en sont susceptibles : ces règles ont déjà été consenties par nombre de per-

sonnes qui s'amusent à ce jeu, c'est pourquoi je ne désespère pas que le Public ne les adopte.

CHAPITRE II.

De la partie du tête à tête, à chacun six dés.

LA première manière de jouer que j'établis est le tête à tête. Je suppose deux Joueurs de même force, avec un Domino de vingt-huit dés, jouant au plutôt cent points pour gagner : si les Joueurs prennent chacun six dés, la partie est simple; en voici un exemple.

Je suppose donc que c'est à moi à poser premier, et que j'aie en main le double six, d'autres six, et d'autres dés composant les six dés que je dois avoir en main ; c'est le jeu de poser ce même double six : si mon adversaire pose un dé sur le mien, et que j'aie de celui qu'il m'avance, je prends et pose sur ce même dé : si mon adversaire ne prend pas l'autre côté de mon premier dé, je dois douter qu'il n'en a pas, à moins qu'il ne pose le double de celui que j'avance, car c'est le jeu ; alors il pose sur le second dé que je viens de lui avancer; et si celui qu'il me joue est un dé qui soit à l'un des bouts des six qui me restent, je fais un partout; c'est-à-dire, au moyen de ce qu'il reste encore un côté du six que j'ai le premier posé, et de ce que sur le dé qu'il vient de m'avancer, je pose un six, j'appelle ce

jeu faire un partout ; nécessairement je le fais bouder ; voilà donc trois dés placés : il m'en reste encore trois ; je suppose deux six, dont l'un est le six blanc et le double blanc, et un autre dé : c'est bien jouer que d'avancer celui dont vous avez le double blanc, parce que sur le blanc que vous avancez, vous appelez le dé qui se trouve au bout de votre autre six ; s'il vous arrive, vous fermez le jeu en faisant partout.

Il arrive souvent qu'on eût mieux fait d'avancer le dé dont vous n'avez plus, mais cette façon de jouer dépend du caprice ; car, celui à qui il arrive de prendre un des deux partis joue bien quand le hasard le favorise.

Mais s'il arrive que sur le six partout que vous venez de faire, l'adversaire pose un dé, et que vous en ayez, il faut placer ce dé et conserver vos deux autres six ; il ne peut que vous avancer un dé sur lequel vous avez encore à faire un partout ; alors c'est gagner le coup forcément : dans tous les cas, et c'est un principe qu'il ne faut jamais oublier, c'est qu'on doit toujours faire en sorte d'avoir les deux bouts ouverts sur lesquels vous puissiez poser, de crainte qu'on ne vous ferme le jeu.

Je viens de dire que celui qui pose doit poser le double six, s'il l'a avec d'autres ; il doit en faire de même de tous autres doubles, s'ils se trouvent accompagnés ; mais le poseur doit bien se garder de poser un double s'il l'a seul et qu'il lui reste beau-

coup de points, car il arrive souvent que son adversaire n'a pas de ce dé : il s'agirait donc de compter, en sorte que le poseur qui a beaucoup de points, se trouverait ne pas jouir de l'avantage qu'il aurait eu de poser, et perdrait par un principe certain, qu'ayant beaucoup de points, son adversaire doit en avoir peu ; mais si au contraire celui qui pose a un double seul, et qu'il lui reste peu de points, il doit courir le risque de fermer le jeu, et de faire abattre pour compter : il vaut donc mieux être presque sûr de ne pas passer ce certain double, que de l'exposer et perdre beaucoup de points.

A cette partie il s'agit de savoir s'il faut attendre que son adversaire avance un dé qui puisse vous faire poser un double quelconque que vous avez en main, ou si vous devez l'avancer vous-même ; il ne peut y avoir de principes à cet égard : tel qui l'avance eût peut-être mieux fait d'attendre, et tel qui ne l'avance pas, en le gardant peut gagner beaucoup de points : il faut observer que, comme à cette partie il n'y a pas de ressource, attendu le petit nombre de dés avec lequel on joue, il faut toujours passer un double, sur-tout quand il est fort.

Il est encore nécessaire de savoir, lorsque vous avez en main le double six et d'autres six, avec le double cinq un autre cinq seulement, qui est le cinq-six et autres dés, lequel du double six ou du double cinq on doit placer premier : c'est le jeu de placer

le double cinq, parce que vous avez de quoi à représenter deux fois des six pour faire passer votre double : cependant sans ce cinq-six, il faudrait placer votre double six, car il vous resterait sûrement en main. Il résulte donc de cette observation, qu'en plaçant votre double cinq, votre adversaire peut avancer un dé qui soit à un de vos six; vous ouvrez donc vos six sur ce dé, si votre adversaire le prend sans rien attendre : votre cinq-six posé, vous devez poser votre double six; au lieu que s'il arrivait que vous posiez votre double cinq, et que vous n'ayez pas le cinq-six, vous risqueriez de perdre tous vos six; et je dis aussi que si au contraire vous commenciez par le double six, vous risqueriez de perdre le double cinq, par la raison que, lorsque vous ouvririez votre double cinq par la position de votre cinq-six, votre adversaire attentif à ne pas laisser le double cinq, vous le fermerait; ce serait donc par hasard que vous réussiriez en jouant le double six : or, comme il est déjà beaucoup de hasards dans ce jeu, on doit, quand on le peut, les éviter.

CHAPITRE III.

De la partie du tête à tête, à tel nombre de dés que ce soit, sans être au point.

CETTE partie est plus simple que celle dont je viens de parler, en ce qu'il ne faut

dans celle-ci que placer ses dés pour faire domino ; au lieu que dans l'autre, l'on joue non-seulement pour faire domino, mais encore pour gagner des points.

Cette partie se joue donc à qui fera un certain nombre de coups domino pour gagner ; et comme il ne faut qu'empêher de passer un double, pour qu'on fasse domino lorsque l'occasion se présente, il ne faut pas la manquer : il faut avoir pour principe de conserver les deux bouts ouverts, sans s'embarrasser si votre adversaire place ses dés, ou s'il passe beaucoup de points ; il arrive souvent dans cette partie que le jeu peut se fermer, mais il faut avoir attention de ne pas le fermer si vous avez beaucoup de points ; car, à ce jeu, celui qui a le plus de points perd.

CHAPITRE IV.

De la partie du tête à tête, à chacun sept, huit dés, ou plus, aux points.

CETTE partie se joue à peu près sur ces mêmes principes ; j'observe cependant qu'il faut bien se garder d'avancer un dé dont on a le double, et dont on n'en a pas d'autres quand on ne pose pas premier ; car il est presque certain que si vous l'avancez, ce double doit vous rester en main : dans cetre

partie à sept, à huit, jusqu'à douze dés, on doit être assuré que son adversaire a un dé de chaque sorte : or, si vous l'avancez, comme c'est le jeu de votre adversaire de le fermer, vous devez donc perdre ce double, puisque vous-même vous ne pouvez plus l'avancer. Je ne parle pas de celui qui pose premier, c'est son jeu d'avancer le dé dont il a le plus : voilà ce qu'il ne faut pas perdre de vue à cette partie, et voilà ce que je peux en dire : elle est trop ingrate et n'est pas amusante, attendu le nombre de dés qui reste à l'écart.

CHAPITRE V.

De la partie du tête à tête aux points, à chacun douze dés.

C'est la plus belle partie qui puisse se faire ; elle est belle, dis-je, parce qu'elle est difficile à conduire, et il faut y apporter beaucoup de réflexion, pour ne pas faire de fautes et ne pas perdre beaucoup de points.

Dans cette partie, celui qui pose doit observer de ne pas avancer le double dont il a tous les autres dés qui le suivent, parce qu'il serait obligé d'avoir le jeu à chaque dé, au lieu qu'en ne commençant pas par le double, vous forcez votre adversaire à avancer un dé sur le bout ouvert sur lequel vous posez un de vos dés dont vous avez le plus ; vous enchaînez donc la partie, et

vous la conduisez jusqu'au point de la fermer : vous ne devez donc pas, dis-je, poser votre double, parce qu'il vous empêche de bouder, et encore parce qu'il vous empêche d'avancer un dé fort.

Le principal point de vue qu'un Joueur doit avoir, est de ne jamais ouvrir un dé contenant beaucoup de points, et de couvrir, autant qu'il le peut, ceux que son adversaire peut lui avancer, sur-tout lorsqu'il est presque sûr qu'il boude de l'autre bout, et il ne doit pas oublier que, dans cette partie, comme dans toute autre, il faut se conserver les deux bouts ouverts.

A ces parties, lorsque votre adversaire vous avance un dé dont vous avez le double, vous ne devez pas poser au premier coup ce double, sur-tout si vous n'avez pas beaucoup de ce dé, ou si vous apercevez que cela ferait le jeu de votre adversaire : vous devez au contraire avancer un autre dé ; et vous jouez toujours bien, si, en ne faisant pas votre jeu, vous empêchez celui de votre adversaire.

C'est à quoi un Joueur doit bien s'attacher de passer ou de ne pas passer ses doubles : s'il boude d'un bout, et qu'en passant le double sur le dé ouvert, il craigne que son adversaire ne ferme le jeu, il doit passer au contraire le dé qui puisse lui empêcher de faire un par-tout ; car alors l'adversaire peut bouder sur cet ancien dé que vous venez de lui avancer, et est forcé de

poser sur le dé qui lui aurait fait faire un partout : vous posez donc votre double sur ce dé, la partie s'enchaîne, et on passe beaucoup de points ; mais s'il ne boude pas sur ce dé que vous venez de lui avancer, et qu'il y joue en gardant toujours l'autre bout, passez les plus gros dés que vous pouvez avoir ; par ce moyen vous évitez de faire gagner beaucoup de points : votre adversaire vous invitera plusieurs fois à passer vos doubles ; mais ne le faites pas, et présentez-lui toujours un dé sur lequel il ne puisse passer les siens. Il n'est qu'un seul cas où l'on doive passer ses doubles, c'est lorsqu'on le fait pour faire fermer le jeu par votre adversaire, c'est-à-dire, lorsque vous le soupçonnez d'avoir plus de points que vous, malgré que vous ayez plus de dés que lui : en comptant sur le nombre de vos dés, il se trompe, et vous profitez du coup.

Un joueur doit toujours deviner à peu près le nombre de points que son adversaire peut avoir, et lorsqu'il se trouve embarrassé et qu'il craint de faire un partout ; et si le nombre qu'il a ne peut pas, au cas qu'il perde le coup, lui faire perdre la partie, il doit hasarder de fermer le jeu, pour compter ensuite ; mais si au contraire il a assez de points pour perdre du coup, il ne doit point hasarder, et jouer pour faire domino à coup sûr, ou pour passer beaucoup de points.

Un Joueur doit toujours se maintenir, ne point paraître avoir d'un dé plus que d'un

autre, ne point paraître désirer qu'on en avance de gros; car au regard, à la conversation, au maintien, il est possible de se douter de ce qu'on a dans sa main, et c'est sur-tout aux derniers dés, et sur la fin d'une partie qu'il faut être plus circonspect. Lorsqu'il ne vous reste qu'un seul dé, et que votre adversaire en a deux qu'il peut poser aux deux bouts, il cherche à savoir celui qu'il doit poser pour vous empêcher de faire domino ; ce n'est pas que j'approuve cette conduite; au contraire, il est d'un beau Joueur de ne pas chercher à tirer parti de ces examens qui retardent les parties, et qui impatientent un joueur.

Telle est la conduite qu'on doit tenir dans cette partie : on pourrait prendre un plus grand nombre de dés, mais il est nécessaire qu'il y en ait à l'écart, et les quatre qui y restent suffisent pour faire produire différentes révolutions dans le jeu, et différens coups de hasard toujours surprenans.

Voilà, dis-je, les coups qui arrivent à chaque partie ; à l'égard des autres dont je ne parle pas pour les Joueurs, il faut se souvenir de passer le plus de points possible, et poser un dé dont il vous reste encore.

Il est aussi bon d'observer que, quand il vous reste en main tous les dés d'une même sorte dont vous avez aussi le double, il ne faut pas poser votre double; il faut au contraire ouvrir le jeu et attendre un dé propre encore à faire un partout : en gardant ce

double, et en le passant sur un certain coup, vous vous évitez d'ouvrir un dé, vous forcez votre adversaire de l'ouvrir, et vous le fermez lorsqu'il vous est ouvert, ou vous passez un double que vous n'eussiez pas passé si vous l'eussiez ouvert.

CHAPITRE VI.

De la partie à quatre, à chacun pour soi, sans être aux points.

Pour jouer cette partie, il faut mettre chacun au jeu, prendre chacun six dés, et retirer du jeu sa mise, autant de fois qu'on fait domino : c'est-à-dire, et je suppose que c'est à moi à poser, je dois être plus certain de faire domino, qu'aucun autre Joueur, parce que je me trouve avoir un dé de moins, si je ne boude pas : si donc je fais domino, je retire ce que j'ai mis au jeu, le coup se recommence, on mêle les dés, et celui qui est à ma droite pose ; si le hasard me favorise, que mes adversaires boudent un seul coup, et que je passe mon domino, je retire pareille somme, et ainsi de suite, jusqu'au quatrième coup : lorsque le jeu est retiré, on rentre de nouveau au jeu, et l'on joue. L'avantage qu'il y a à cette partie, c'est que vous pouvez gagner trois fois autant que vous avez hasardé.

Je n'ai jamais adopté cette partie, en ce

qu'elle est susceptible d'inconvéniens désagréables : on favorise qui l'on veut, et l'on fait faire domino à qui l'on veut, quand sur la représentation d'un dé, vous en avancez un tout nouveau, ou un dans lequel votre adversaire est entré ; car c'est encore un principe, à cette partie, d'avancer un dé dont vous en avez beaucoup.

CHAPITRE VII.

De la partie de la Poule.

CETTE partie se joue à trois ou à quatre, au plutôt cent points; on met au jeu chacun une somme qui est toujours assez modique, et celui qui a le plutôt cent points gagne la poule.

Les principes de cette partie sont généraux, c'est de poser des dés de ceux dont on a le plus, d'avoir attention au nombre qui en est déjà passé, de ne pas avancer un dé, de crainte qu'étant nouveau, celui qui est après vous ne fasse domino ; de prendre plutôt un dé duquel on est sûr, que d'en ouvrir un nouveau ; de faire attention à celui qui joue pour peu de points ; car, dans ce cas, il faut jouer de manière que celui qui n'a pas beaucoup de points fasse domino.

Lorsque vous voyez que les gros dés ne s'ouvrent pas, et que vous craignez que quel-

qu'un ne gagne du coup, au lieu de faire un partout au côté faible, faites-le au côté fort; dans ce même cas, si vous n'avez qu'un six, ne prenez pas celui qu'on vous a ouvert, laissez passer des points : mais dans le cas contraire, si vous avez le désir de gagner beaucoup de points, prenez les gros dés qui vous sont avancés, autant que vous le pourrez, faites des partout toujours du côté faible; et si vous réussissez à faire domino, vous êtes sûr de gagner beaucoup de points.

Il faut aussi avoir attention de passer où de ne pas passer un double, c'est-à-dire, qu'il faut le passer si vous ne craignez pas qu'on ferme le jeu ; mais il faut se garder de le faire si vous craignez qu'on ferme le jeu ; quelquefois cependant vous tendez un piége, je veux dire, que vous le passez ou vous ne le passez pas, si c'est le jeu, pour le fermer, mais dans le cas où vous n'avez que très-peu de points, et que vous espérez gagner étant fermé.

Cette partie de la poule aux points est belle, lorsqu'elle ne se fait qu'à trois personnes, à chacun huit dés.

Cependant on peut la faire à quatre, à chacun six dés ; voici comme elle se gouverne.

On prend chacun six ou huit dés ; celui qui doit poser doit toujours avancer ses plus gros dés, à moins cependant que ce ne soit un double, et qu'il soit seul ; car il pourrait arriver qu'on fasse un partout dans ce double, et il bouderait.

CHAPITRE VIII.

De la partie au dernier le point au plus.

CETTE partie, pour être belle, ne doit se faire qu'à trois. Pour la jouer, on prend ordinairement sept dés : le principal but de cette partie est de se débarrasser, le plus qu'on peut, de ses gros dés, parce qu'il arrive assez souvent qu'on ferme le jeu ; cependant, celui qui pose ne doit les ouvrir que comme forcé, c'est-à-dire, à moins qu'il n'en ait beaucoup de gros, parce qu'autrement les forts dés qu'il a servent à fermer ceux qu'on lui avance.

CHAPITRE IX.

De la partie au Piquet voleur, c'est-à-dire, deux contre deux, à chacun six dés, au plutôt cent points.

IL faut, à cette partie, avoir pour principe de fermer toujours le dé de votre adversaire : voici, pour plus d'éclaircissement, un exemple.

Je suppose un Joueur qui doit poser premier, et qu'il ait en main un double et trois ou quatre autres dés qui se rapportent à ce double, et un autre double avec un autre dé; c'est le jeu de poser le double dont on n'en

a plus, ou dont on n'en a qu'un ; parce que vous forcez vos adversaires de vous ouvrir les dés qui se rapportent à ceux que vous avez en main, et il peut arriver que vos adversaires, et même votre partenaire, vous avancent des dés dont vous avez tout le reste en main ; vous devenez donc maître du jeu, et vous ne pouvez faire que domino. Quand votre jeu n'est pas sûr, il faut avoir attention au dé que votre partenaire vous avance, n'y point poser ; et si vous avez un partout à faire, c'est de le faire dans le dé qu'il vous offre. De même quand vous n'avez pas de jeu fait, il faut faire attention, si vos adversaires jouent pour peu, d'avancer les gros dés, afin de ne pas perdre du coup : lorsque vous avez un partout à faire, par lequel le jeu peut se fermer, il faut savoir qui a posé ; si c'est vous ou votre partenaire, que vous n'ayez pas boudé, que les gros dés ne soient pas sortis, et qu'il vous reste peu de points, il faut le fermer ; si au contraire, quoique vous ayez posé, que les gros dés ne soient pas passés, et qu'il vous reste plus de dés et de points que vous en pouvez soupçonner à vos adversaires, il faut faire le partout du côté qu'il ne soit pas fermé ; il faut aussi faire attention que, quoique vous ayez beaucoup de points, si votre partenaire a moins de dés qu'aucun des Joueurs, vous devez toujours le fermer ; il arrive cependant que vous vous trompez, mais qu'importe, c'est le jeu de courir le hasard.

On peut, du jeu de Domino, former encore différentes sortes de parties, telle que la partie à quatre dés, et puiser ensuite au talon ; mais n'y ayant pas de combinaison à faire, et devant jouer tous dés forcés, il n'est pas nécessaire d'en parler.

Dans toutes les différentes parties dont il vient d'être parlé, je n'ai pas prescrit particulièrement la manière dont doivent se comporter les adversaires, c'est-a-dire, de ceux qui ne posent pas premiers ; mais cependant la marche qu'ils doivent tenir s'y trouve comprise, et pour l'y trouver, il faut réfléchir aux craintes qu'a celui qui pose premier, faire attention aux dés auxquels celui-ci doit bouder, et enfin il verra les coups qu'il doit éviter, par la demande d'un dé favorable que paraîtra désirer son adversaire. Le principe de se débarrasser des points, pour un poseur, devient nécessaire à celui qui pose en second ; l'avantage de fermer le jeu quand on a peu de points, lui appartient aussi : en un mot, il ne doit avoir pour objet que d'empêcher de passer des doubles, de gros dés, et d'avancer les gros dés autant qu'il est possible.

Il est encore une partie qu'on peut former de ce jeu ; c'est celle qu'on appelle le *vingt-un* : ce sont deux jeux de vingt-huit dés joints ensemble, desquels on a tiré les deux double-six et un cinq-six ; mais cette partie n'étant pas permise, en ce qu'il peut se jouer gros jeu, et ce jeu n'étant pas fait pour amuser,

je n'en donnerai point d'autres idées, et je me contente d'inviter le Public à ne pas s'y livrer.

Règles du jeu de Domino.

Ce n'est pas tant pour parler des principes de ce jeu que pour en établir des règles, que ceci est entrepris. Il est sans doute important, pour éviter des difficultés, qu'il en existe : celles qui suivent sont celles adoptées par des gens réfléchis, et c'est d'après eux que je les mets au jour.

Avant de commencer une partie quelconque, il est nécessaire de savoir qui doit poser premier, parce que c'est un avantage.

I. Il reste donc pour chose décidée, qu'il faut que chaque Joueur prenne un dé, et celui qui a le plus fort, pose le premier : si les dés sont égaux, il faut tirer de nouveau, et celui qui a le plus fort se place où il veut, ainsi de suite, à droite.

II. A la partie au Piquet voleur, pour savoir à qui sera ensemble, il faut tirer chacun un dé ; les deux plus forts dés sont ensemble, et les plus faibles ensemble : comme l'avantage est de poser premier, quand les deux forts dés sont égaux, les Joueurs peuvent exiger qu'ils prennent un dé de nouveau, afin de savoir à qui posera.

III. A la partie à douze dés, ou moins, même jusqu'à six, qui a pris un dé de moins, perd la partie ; pour cela, il ne faut pas attendre que le coup soit fini, il faut avoir

posé chacun un dé, le faire voir, et finir cette partie.

IV. A toutes les parties, qui a pris un dé de plus le garde, et même plus.

V. A la partie à quatre, à chacun six dés, qui a pris un dé de moins, on le force d'en reprendre un au talon. Cette règle devient plus douce que celle ci-devant ; mais c'est qu'on s'aperçoit plus promptement qu'un Joueur n'a pas son compte, ne devant rester que quatre dés au talon.

VI. La main coule, lorsque celui qui a posé a pris un dé de moins ; mais elle ne coule pas, quand ce n'est pas lui qui pose.

VII. Celui qui doit poser doit retourner les dés et les battre, et chaque Joueur peut aussi les battre.

VIII. Lorsque les Joueurs prennent leurs dés, si en les prenant un dé est vu, il faut rebattre ; mais si un Joueur, en retournant ses dés, en découvre un, on ne doit pas refaire.

IX. Celui qui boude sur un dé, à telle partie que ce soit, perd la partie si l'adversaire l'exige, ou fait au moins ce qu'il veut ; c'est-à-dire, fait poser, ou ne pas poser à un bout ou à un autre.

X. Dans telle partie que ce soit, dès qu'un dé est couvert, ou dès qu'un Joueur a joué à l'autre bout, les dés ne se relèvent point, et la partie est bonne, quand même le dé n'irait pas.

XI. Celui qui pose premier doit laisser prendre les dés à ses adversaires, avant d'en prendre.

XII. Un dé présenté sur un bout, s'il n'y va pas et qu'il aille à l'autre bout, doit être posé.

XIII. Ce jeu doit être joué sans annoncer son dé en le posant; mais si on l'annonce avant que de le poser, et qu'ensuite on en présente un autre, on peut exiger que le dé annoncé soit posé.

XIV. A telle partie que ce soit, les Joueurs doivent laisser leurs dés sur la table.

XV. Un jeu peut être fermé, quand cela plaît à celui qui le peut.

XVI. Si un Joueur dit qu'il boude, que par ce moyen le jeu se trouve fermé, ou que l'on joue encore, et qu'ensuite il présente son dé sur un autre bout, la partie doit être finie à l'instant; et si c'est à la poule qu'on joue, il en sera quitte pour payer à chacun une mise; si c'est au Piquet voleur, il payera la partie pour lui et pour son partenaire; si c'est un tête à tête il perdra la partie, ainsi qu'à toutes autres parties.

XVII. Quand un Joueur prend ses dés, il doit les prendre devant lui, et prendre son compte juste; et s'il lui arrive d'en prendre plus, et qu'il fasse mine, étant devant lui, de les choisir sans être retournés, il gardera ceux qu'il aura pris de trop, ou un Joueur lui en retirera ce qu'il a de trop.

XVIII. Tous les dés découverts doivent être posés sur le coup, s'ils vont.

XIX. Les dés du talon doivent toujours être à la droite de celui qui pose.

XX. Si un Joueur dit qu'il boude, et qu'à l'instant il s'aperçoive qu'il a du dé, il doit poser, si celui qui est sous sa main n'a pas posé ; et s'il a posé, il pourra par la suite poser ce même dé.

XXI. Au Piquet, il pourrait arriver qu'un Joueur, pour faire voir à son partenaire qu'il a un certain dé, pose ce même dé, quoiqu'il n'aille pas ; alors les adversaires peuvent empêcher que le partenaire de celui qui a découvert son dé, n'ouvre pas ce dé : si cependant c'était un dé forcé, ils ne pourraient pas faire bouder.

XXII. Toutes les fautes seront personnelles, et un partenaire n'en souffrira point ; il ne pourra même rien gagner, mais il ne pourra perdre.

XXIII. Quand le jeu se trouve fermé, celui qui a le moins de points gagne ; et lorsqu'il y a un même point entre plusieurs, excepté le poseur, celui qui est le plus près de la droite de celui qui a posé, gagne.

XXIV. Un Joueur qui demande qui a posé premier, ou quel est le dé qui a été posé premier, ne peut exiger qu'on le lui dise.

XXV. Si un Joueur fait découvrir les dés de son adversaire, l'adversaire peut faire rebattre, tel nombre de dés qu'il puisse lui rester ; mais la main ne coule pas : cela s'entend seulement dans le tête-à-tête.

XXVI. Un Joueur ne doit point recevoir de conseils ; mais cependant s'il arrivait qu'un

spectateur

spectateur en donne un sans qu'il lui soit demandé, les Joueurs ne pourraient empêcher que le dé désigné ne soit posé, parce que ce serait faire tort à celui qui a seulement réfléchi pour poser, ayant pu, sans qu'on le lui dise, poser le même dé que ce spectateur a désigné.

TABLE

DES CHAPITRES.

Chap. I. *Idée générale de ce jeu.* 196
Chap. II. *De la Partie du tête à tête, à chacun six dés.* 198
Chap. III. *De la Partie du tête à tête, à tel nombre de dés que ce soit, sans être aux points.* 201
Chap. IV. *De la partie du tête à tête, à chacun sept, huit dés au plus, aux points.* 202
Chap. V. *De la Partie du tête à tête aux points, à chacun douze dés* 203
Chap. VI. *De la Partie à quatre, chacun pour soi, sans être aux points.* 207
Chap. VII. *De la Partie de la Poule.* 208
Chap. VIII. *De la Partie au dernier le point, au plus.* 210
Chap. IX. *De la Partie au Piquet voleur, c'est-à-dire, deux contre deux, à chacun six dés, au plutôt cent points.* ibid.
Règles *du Jeu de Domino.* 213

LE JEU DES ÉCHECS.

PRÉFACE.

Il serait inutile de dire beaucoup de choses à la louange du jeu des Echecs, après que tant de célèbres auteurs anciens et modernes en ont fait l'éloge.

Don *Pietro Carrera*, qui nous a donné, l'an 1617, un gros volume sur l'origine et le progrès de ce jeu, nous donne en même temps une liste qui en contient un nombre trop grand pour entrer dans les pages que j'ai destinées à cette Préface : j'en nommerai cependant quelques-uns des plus célèbres et des mieux connus dans le monde, qui, selon lui, ont parlé à l'avantage de ce noble jeu : ce sont *Hérodote*, *Euripide*, *Sophocle*, *Philostrate*, *Homère*, *Virgile*, *Aristote*, *Sénèque*, *Platon*, *Ovide Horace*, *Quintilien*, *Martial*; *Vida*, etc. Ce même *Carrera* fait voir, et soutient par des raisons qui paraissent assez convaincantes, que la plupart des susdits Auteurs et plusieurs autres attribuent l'invention de ce jeu à *Palamède*. Il est vrai qu'il s'en trouve un grand nombre d'une opinion contraire : quelques-uns veulent qu'il ait existé avant lui ; d'autres nous assurent que le phi-

losophe *Serse*, Conseiller d'*Ammolin*, roi de Babylone, l'inventa pour détourner ce prince de son penchant naturel à la cruauté, en l'amusant avec quelque chose de nouveau, de divertissant et de spéculatif. Il est dit que les Egyptiens rangèrent ensuite ce jeu au nombre des sciences, dans un temps même où personne ne les possédait qu'eux ; ce fut apparemment sur ce principe :

Scientia est eorum quæ consistunt in intellectu.

Cependant, comme il y a si long-temps que ce jeu ou cette science existe, et qu'il est moralement impossible d'en fixer l'auteur ; il n'est pas étonnant de voir tant d'opinions différentes à son sujet, et qu'il s'en trouve d'assez opiniâtres pour soutenir qu'il n'y a pas trois cents ans que ce jeu est inventé. D'autres, pour lui faire grace, veulent bien le reculer un peu plus ; ce qu'ils ne feraient peut-être pas, si l'on ne pouvait les convaincre que dans le trésor royal de l'Abaye de St-Denis, on voit encore aujourd'hui les échecs avec lesquels l'invincible *Charlemagne* (*) se délassait de ses fatigues.

Euripide, dans sa tragédie d'*Iphigénie* en Aulide, nous dit qu'*Ajax* et *Protésilaüs* jouaient aux Echecs en présence de *Mérion*, d'*Ulysse* et d'autres fameux Grecs. *Homère*, dans le premier livre de son Odyssée, rapporte que les Princes, amans de *Pénélope*,

(*) *Charlemagne* vivait dans le huitième siècle.

jouaient aux Echecs devant la porte de cette belle ; ce qui donna lieu à la traduction de deux vers grecs de ce grand Poëte, par un excellent auteur :

Invenit autem Procos superbos, qui quidem tum Calculis ante januam animum oblectabant.

Mais, sans s'embarrasser de toutes ces opinions différentes touchant l'origine du jeu des Echecs, on ne pourra jamais disconvenir qu'il n'ait contribué, depuis un grand nombre de siècles, à l'amusement des plus fameux héros de l'antiquité, et que la plupart de ceux d'aujourd'hui se font encore un plaisir de le pratiquer.

L'histoire nous rapporte que Charles XII, roi de Suède, était un Prince dont la vertu et l'héroïsme formaient également le caractère. Il était non-seulement capable de résister à toutes les amorces et tentations du vice, mais il savait encore se refuser tout ce que la délicatesse peut fournir aux plaisirs de la vie humaine. Il haïssait le jeu, et le défendait à ses troupes et à ses sujets ; mais celui des Echecs en était tellement excepté, que lui-même l'encourageait par le goût et le plaisir qu'il paraissait y prendre. *Voltaire* nous dit que ce Prince étant à Bender, jouait journellement avec le général *Poniatowki*, ou avec son trésorier *Grothusen*.

Cependant, comme toute chose est sujette au changement, je vois avec regret que ce noble jeu n'a pas conservé par-tout sa pureté,

selon les règles attribuées à *Palamède*. Il est dit que les Grecs les observaient si exactement, qu'ils n'auraient pu souffrir un échiquier mal tourné. Ils voulaient absolument (comparant toujours ce jeu à une bataille) que la tour de la droite fût placée sur une case blanche, parce que cette couleur étant de bon augure parmi eux, chacun des deux combattants se promettait la victoire par le moyen de cette case blanche à sa droite.

En plusieurs endroits de l'Allemagne, on a défiguré ce jeu à ne le reconnaître que par la forme de l'échiquier et des pièces. Premièrement, on fait jouer deux coups de suite en commençant la partie : cette méthode doit paraître d'autant plus ridicule, qu'il n'y a aucun jeu où l'on ne joue alternativement chacun à son tour ; et d'ailleurs, pourra-t-on aisément concevoir, qu'entre deux bons Joueurs, celui qui joue le dernier ait beaucoup de chances pour gagner la partie ? En second lieu, on donne au pion le droit de passer prise ; ce qui forme non-seulement un jeu tout différent du véritable, mais il diminue beaucoup de sa beauté, parce qu'un seul pion pourra passer au-devant de deux autres qui, avec adresse et peine, se seront industrieusement glissés à trois cases de dames, et qui se trouveront arrêtés ou par le roi, ou par un fou adversaire, tandis que ce seul pion ira ou faire une dame, ou vous forcera d'abandonner tous les vôtres avancés, pour venir faire la guerre à ce misérable qui n'a au-

cun mérite, et qui n'a rendu aucun service dans le courant de la partie. C'est assurément tout opposé aux maximes de la guerre, où le mérite seul peut contribuer à l'avancement d'un simple soldat. De plus, lorsque le roi roque, il a le privilége de pousser en même temps le pion de la tour; et dans ce cas, il joue encore deux fois de suite. Selon moi, toutes ces difformités ont été introduites par des chicaneurs, qui, pour leur avantage, auront fait jouer les gens à leur fantaisie.

Dans ce beau chemin de critique, il m'est impossible d'avoir assez de complaisance pour épargner mes compatriotes, qui ont donné dans une erreur aussi grande que celle des Allemands. Ils sont d'autant moins pardonnables, qu'il y a parmi eux une quantité de très-bons Joueurs, et même des plus excellens de l'Europe. Il est donc à présumer qu'ils se sont laissé entraîner (comme j'ai fait autrefois) par une mauvaise coutume établie, selon toute apparence, par quelqu'ignorant qui aura été l'introducteur de ce jeu dans le royaume. Je me persuade que c'était un Joueur de dames, qui, ne sachant à-peu-près que la marche des échecs, s'imaginait qu'en allant à dame, on en pouvait faire autant que sur un damier. Je demande donc (sans citer *Palamède*, ou d'autres qui ont limité ce jeu à une seule dame, deux tours, deux chevaliers, etc.) si cela ne fait pas un bel effet, de voir promener sur un échiquier deux pions plantés sur une même

case, pour marquer une seconde dame. S'il en vient une troisième (chose que j'ai vue plusieurs fois à Paris), cela fait encore une meilleure figure, sur-tout lorsque le cu du pion est-à-peu-près aussi large que la case qui doit en contenir deux. Je laisse donc à juger à présent si cette méthode n'est pas des plus ridicules, et d'autant plus blâmable, qu'elle ne se pratique dans aucun endroit où le jeu des Echecs est connu.

Toutefois, si malgré mes remontrances, mes compatriotes s'obstinaient à continuer dans la même erreur, je veux les exhorter d'avoir au moins la précaution, pour éviter toute chicane, de faire faire, dans un jeu d'Echecs, trois ou quatre dames, autant de tours, chevaliers etc. pour les placer au besoin.

Je reviens à Don *Pietro Carrera*, qui, selon toute apparence, a servi de modèle au Calabrois et à d'autres auteurs : cependant, ni lui, ni aucun d'eux ne nous ont donné, malgré leur grande prolixité, que des instructions imparfaites et insuffisantes pour former un bon Joueur. Ils se sont uniquement appliqués à ne nous donner que des ouvertures de jeux, et ensuite ils nous abandonnent au soin d'en étudier les fins; de sorte que le Joueur reste à-peu-près aussi embarrassé que s'il eût été contraint de commencer la partie sans instruction.

Cunningham et *Bertin* nous donnent des gambits qui font perdre ou gagner, en faisant

mal jouer l'adversaire. Il n'est pas douteux qu'ils n'aient trouvé leur compte dans une méthode si facile et si peu laborieuse; mais aussi, quelle utilité un amateur peut-il tirer d'une instruction semblable? J'ai connu des Joueurs d'Echecs qui savaient tout le Calabrois et d'autres auteurs par cœur, et qui, après avoir joué les quatre ou cinq premiers coups, ne savaient plus où donner de la tête: mais j'ose dire hardiment que celui qui saura mettre en usage les règles que je donne ici, ne sera jamais dans le même cas. Je me suis gardé d'imiter ces auteurs qui, ne sachant comment remplir les feuilles, les ont farcies de quantité de jeux rangés (mais plutôt jeux d'enfans, parce que leur situation ne se rencontrera pas une fois en mille ans), pour montrer des parties qui n'aboutissent à rien. Les amateurs se contenteront, j'espère, de leur avoir donné un *modicum et bonum*, qui est utile, instructif, et qui peut se rencontrer dans toutes les parties.

J'omets même tous les mats, excepté celui du fou et de la tour, contre tout adversaire, étant le mat le plus difficile qu'il y ait sur l'échiquier. *Carrera* nous dit bien que ce mat peut se forcer, mais on peut douter, par ses écrits, qu'il ait su lui-même le coup.

Mon but principal est de me rendre recommandable par une nouveauté dont personne ne s'est avisé, ou peut-être n'a été capable; c'est celle de bien jouer les pions; ils sont l'ame des Echecs: ce sont eux qui

forment uniquement l'attaque et la défense ;
et de leur bon et mauvais arrangement dépend entièrement le gain ou la perte de la partie.

Un Joueur qui ne sait pas (même en jouant bien un pion) la raison pour laquelle il le joue, est à comparer à un général qui a beaucoup de pratique et peu de théorie.

Dans mes quatre premières parties, on verra, depuis le commencement jusqu'à la fin, une défense régulière de part et d'autre.

On y pourra apprendre, par des réflexions que je donne sur les coups principaux et qui paraissent les moins intelligibles, la raison pour laquelle on est contraint de les jouer, et qu'en jouant toute autre chose on perd indubitablement la partie. C'est ce que je fais par des renvois, afin qu'en voyant les effets, on puisse d'autant mieux en concevoir les raisons.

On verra, dans les gambits, que ces sortes de parties ne décident rien en faveur de celui qui attaque, ni de celui qui les défend ; et lorsqu'on joue bien de part et d'autre, la partie se réduit plutôt à une remise qu'à un gain assuré d'un côté ou de l'autre. Il est vrai que si l'un ou l'autre fait une faute dans les dix ou douze premiers coups, la partie est perdue.

Mes renvois, qui seront plus fréquens quoique moins instructifs que ceux de mes autres parties, le feront voir.

Le gambit de la dame entraînant après soi,

dans les premiers coups, un grand nombre de différentes parties, a rebuté jusqu'à présent tous les auteurs d'en entreprendre la dissection.

Ils se sont contentés d'en parler et de nous donner quelques commencemens remplis de faux coups : je me flatte d'en avoir trouvé la véritable défense.

En finissant, j'avertis les amateurs que, dans toutes mes remarques, renvois, etc. pour éviter toute équivoque, je traite toujours le *blanc* à la seconde personne, et le *noir* à la troisième : comme, par exemple, vous jouez, vous prendrez, vous auriez pris, s'entend toujours du *blanc*; et il joue, il prendra, il aurait pris, s'entend du *noir*.

LE JEU DES ÉCHECS.

PREMIÈRE PARTIE,

Où il y a deux renvois, l'un au douzième, et l'autre au trente-septième coup.

1.^{er} coup. Blanc. L E pion du roi deux pas.
Noir. De même.
2. B. Le fou du roi à la quatrième case du fou de sa dame.
N. De même.

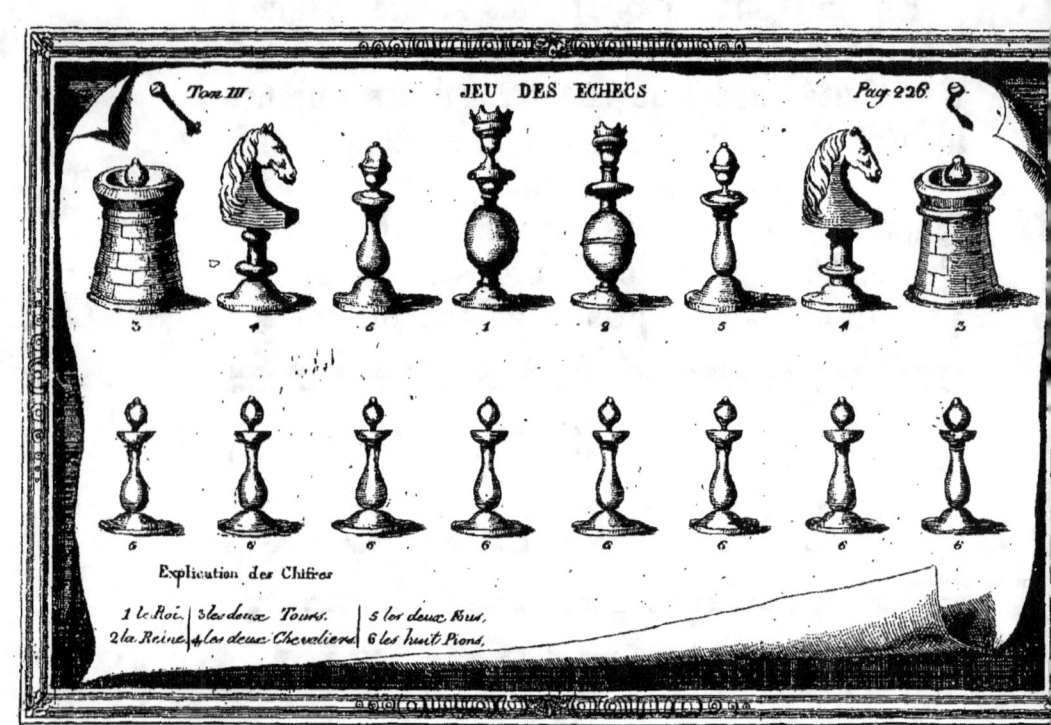

3. B. Le pion du fou de la dame un pas.
N. Le chevalier du roi à la troisième case de son fou.
4. B. Le pion de la dame deux pas. (*a*)
N. Le pion le prend.
5. B. Le pion reprend le pion. (*b*)
N. Le fou du roi à la troisième case du chevalier de sa dame. (*c*)
6. B. Le chevalier de la dame à la troisième case de son fou.
N. Le roi roque.
7. B. Le chevalier du roi à la seconde case de son roi, (*d*)

(*a*) Ce pion se pousse deux pas pour deux raisons d'importance : la première, pour empêcher le fou du roi de votre adversaire, de battre sur le pion du fou de votre roi ; la seconde, pour mettre la force de vos pions dans l'échiquier ; ce qui est de grande conséquence pour parvenir à faire une dame.

(*b*) Lorsque vous vous trouvez dans la situation présente, savoir, un de vos pions à la quatrième case de votre roi, et l'autre à la quatrième case de votre dame, il faut se garder de pousser aucun des deux avant que votre adversaire ne propose de changer l'un pour l'autre, c'est ce que vous éviterez alors, en poussant en avant le pion qui est attaqué. Il faut aussi remarquer que des pions soutenus sur la même ligne, comme sont à présent ces deux pions, empêchent beaucoup les pièces de votre adversaire de se poster dans votre jeu. Cette règle peut également servir pour tous les pions situés ainsi.

(*c*) Si, au lieu de se retirer, ce fou donne échec, il faut couvrir du fou ; et s'il prend votre fou, il faut reprendre du chevalier, puisque par ce moyen il défend le pion de votre roi, qui autrement resterait en prise ; mais probablement il ne le prendra pas, parce qu'un bon joueur tâche de conserver le fou de son roi tant qu'il est possible.

(*d*) Il faut se garder de le jouer à la troisième case de son fou, avant que le pion de ce fou ne soit avancé de deux pas, parce qu'autrement le chevalier empêcherait sa marche.

N. Le pion du fou de la dame un pas.

8. B. Le fou du roi à la troisième case de sa dame. (*e*)

N. Le pion de la dame deux pas.

9. B. Le pion du roi un pas.

N. Le chevalier du roi à la case de son roi.

10. B. Le fou de la dame à la troisième case du roi.

N. Le pion du fou du roi un pas. (*f*)

11. B. La dame à sa seconde case. (*g*)

N. Le pion du fou du roi prend le pion. (*h*)

12. B. Le pion de la dame le reprend.

(*e*) Ce fou se retire, pour éviter d'être attaqué par le pion de la dame noire, parce qu'en tel cas vous seriez contraint de prendre son pion avec le vôtre; ce qui ôterait la force de votre jeu, et gâterait le projet marqué dans la première et la seconde observation. Voyez les lettres *a* et *b*.

(*f*) Il joue ce pion pour faire une ouverture de sa tour; et cela ne peut lui manquer, soit qu'il soit pris, ou qu'il prenne.

(*g*) Si, au lieu de jouer votre dame, vous preniez le pion qui vous est offert, vous feriez une grande faute, parce qu'en tel cas votre pion royal perdrait sa ligne; au lieu qu'en le laissant prendre, vous le remplacez par celui de votre dame, et le soutenez ensuite par celui du fou de votre roi. Ces deux pions ensemble doivent indubitablement faire le gain de votre partie, puisque, pour les séparer, il faudra nécessairement que votre adversaire perde une pièce, ou qu'il souffre que l'un ou l'autre de ces pions aille à dame, comme vous verrez par la suite. Il est donc de conséquence de jouer votre dame, 1. pour soutenir ce grand pion du fou de votre roi; 2. pour soutenir le fou de votre dame, qui étant pris, vous obligerait à reprendre le sien par le même pion qui doit soutenir celui de votre roi; ce qui causerait, non-seulement la séparation de vos meilleurs pions, mais la perte de la partie sans aucune ressource.

(*h*) Il prend le pion pour suivre son projet, qui est celui de faire place à sa tour.

N. Le fou de la dame à la troisième case de son roi. (*i*)

13. B. Le chevalier du roi à la quatrième case du fou de son roi. (*k*)

N. La dame à la seconde case de son roi.

14. B. Le fou de la dame prend le fou noir.

N. Le pion prend le fou. (*l*)

15. B. Le roi roque du côté de sa tour. (*m*)

(*i*) Il joue ce fou pour soutenir le pion de sa dame, et pousser ensuite le pion du fou de sa dame ; mais comme il pourrait prendre votre fou sans préjudice du coup qu'il joue, il choisit plutôt de vous laisser prendre, parce qu'en tel cas il fait place à la tour de sa dame, quoiqu'il fasse par là doubler le pion de son chevalier : mais il faut observer qu'un pion doublé, lorsqu'il est entouré de trois ou quatre autres pions, n'est point du tout désavantageux. Cependant, pour que ce coup ne soit point critiqué, j'en ferai le sujet du renvoi qui commencera au douzième coup de cette présente partie, où le fou noir prendra le fou de la dame blanche, et je ferai voir qu'en jouant parfaitement bien des deux côtés, la partie reviendra toujours au même. Le pion du roi avec celui de la dame, ou celui du fou du roi, bien joués et bien soutenus, doivent indubitablement gagner la partie. Je ne pourrai faire les renvois que dans les coups les plus essentiels ; car si je prétendais faire de même sur tous les différens coups, cela m'entraînerait à l'infini.

(*k*) Le pion de votre roi n'étant point encore en danger, votre chevalier attaque immédiatement son fou pour le déloger

(*l*) Comme il est toujours dangereux de laisser le fou du roi de l'adversaire sur la ligne qui bat le pion du fou de votre roi, outre que cette pièce est indubitablement celle qui peut vous nuire dans l'attaque ; il faut non-seulement lui opposer, quand on peut, le fou de la dame, mais il faut s'en défaire pour une autre pièce, quand l'occasion s'en présente.

(*m*) Vous roquez du côté de la tour du roi, pour soutenir d'autant mieux le fou de votre roi, que vous avancerez deux pas aussitôt que celui de votre roi sera attaqué.

N. Le chevalier de la dame à la seconde case de sa dame.

16. B. Le chevalier prend le fou noir.

N. La dame reprend le chevalier.

17. B. Le pion du fou du roi deux pas.

N. Le chevalier du roi à la seconde case du fou de sa dame.

18. B. La tour de la dame à la case de son roi.

N. Le pion du chevalier du roi un pas. (*n*)

19. B. Le pion de la tour du roi un pas. (*o*)

N. Le pion de la dame un pas.

20. B. Le chevalier à la quatrième case de son roi.

N. Le pion de la tour du roi un pas. (*p*)

21. B. Le pion du chevalier de la dame un pas.

N. Le pion de la tour de la dame un pas.

22. B. Le pion du chevalier du roi deux pas.

N. Le chevalier du roi à la quatrième case de sa dame.

23. B. Le chevalier à la troisième case du chevalier de son roi. (*q*)

N. Le chevalier du roi à la troisième case du roi adversaire. (*r*)

(*n*) Il est contraint de jouer ce pion, pour empêcher que vous ne poussiez celui du fou du roi sur sa dame.

(*o*) Ce pion de la tour du roi se joue pour unir tous vos pions, et les pousser ensuite avec vigueur.

(*p*) Il joue ce pion pour empêcher votre chevalier d'entrer dans son jeu, et de faire déplacer sa dame ; ce qui donnerait d'abord un champ libre à vos pions.

(*q*) Vous jouez ce chevalier pour pousser ensuite le pion de votre roi, qui est alors soutenu par trois pièces, le fou, la tour et le chevalier.

(*r*) Il joue ce chevalier pour empêcher votre projet et rompre vos pions, ce qui serait indubitablement en avan-

24. B. La tour de la dame prend le chevalier.
N. Le pion reprend la tour.
25. B. La dame prend le pion.
N. La tour de la dame prend le pion de la tour opposée.
26. B. La tour à la case de son roi. (*s*)
N. La dame prend le pion du chevalier de la dame blanche.
27. B. La dame à la quatrième case de son roi.
N. La dame à la troisième case de son roi. (*t*)
28. B. Le pion du fou du roi un pas.
N. Le pion le prend.
29. B. Le pion reprend le pion, (*u*)
N. La dame à sa quatrième case. (*x*)
30. B. La dame prend la dame.
N. Le pion reprend la dame.
31. B. Le fou prend le pion en prise.
N. Le chevalier à sa troisième case.
32. B. Le pion du fou du roi un pas. (*y*)

cant le pion du chevalier de son roi ; mais en sacrifiant la tour, vous rompez son dessein.

(*s*) Vous jouez cette tour pour soutenir le pion de votre roi, qui resterait en prise en poussant celui du fou de votre roi.

(*t*) La dame revient à la troisième case de son roi, pour parer le mat qui se prépare.

(*u*) Si vous ne repreniez point du pion, votre premier projet fait depuis le commencement du jeu se réduirait à rien ; et vous courriez risque de perdre la partie.

(*x*) La dame offre à changer, pour gâter le projet du mat par le fou et la dame de l'adversaire.

(*y*) Il est à observer que quand vous avez un fou sur le blanc, il faut ranger vos pions sur le noir, parce qu'en tel cas votre fou sert à chasser le roi ou les pièces qui veulent se glisser parmi eux : peu de Joueurs ont fait cette remarque, qui est fort essentielle.

N. La tour de la dame à la seconde case du chevalier de la dame contraire.

33. B. Le fou à la troisième case de sa dame.

N. Le roi à la seconde case de son fou.

34. B. Le fou à la quatrième case du fou du roi noir.

N. Le chevalier à la quatrième case du fou de la dame blanche.

35. B. Le chevalier à la quatrième case de la tour du roi noir.

N. La tour du roi donne échec.

36. B. Le fou couvre l'échec.

N. Le chevalier à la seconde case de la dame blanche.

37. B. Le pion du roi donne échec.

N. Le roi à la troisième case de son chevalier. (z)

38. B. Le pion du fou du roi un pas.

N. La tour à la case du fou de son roi.

39. B. Le chevalier donne échec à la quatrième case du fou de son roi.

N. Le roi à la seconde case de son chevalier.

40. B. Le fou à la quatrième case de la tour du roi noir.

N. Ce qu'il voudra, le blanc pousse à dame.

(z) Le roi pouvant se retirer à la case de son fou, cela donne lieu à un second renvoi sur le coup.

PREMIER RENVOI

DE LA PREMIÈRE PARTIE,

Qui change au douzième coup que le noir joue.

12. *Blanc.*
Noir. Le fou du noir prend le fou de la dame blanche.
13. B. La dame reprend le fou.
N. Le fou de la dame à la troisième case de son roi.
14. B. Le chevalier du roi à la quatrième case du fou de son roi.
N. La dame à la seconde case de son roi.
15. B. Le chevalier prend le fou.
N. La dame prend le chevalier.
16. B. Le roi roque du côté de sa tour.
N. Le chevalier de la dame à la seconde case de sa dame.
17. B. Le pion du roi deux pas.
N. Le pion du chevalier du roi un pas.
18. B Le pion de la tour du roi un pas.
N. Le chevalier du roi à sa seconde case.
19. B. Le pion du chevalier du roi deux pas.
N. Le pion du fou de la dame un pas.
20. B. Le chevalier à la seconde case de son roi.
N. Le pion de la dame un pas.

21. B. La dame à sa seconde case.
N. Le chevalier de la dame à sa troisième case.
22. B. Le chevalier à la troisième case du chevalier de son roi.
N. Le chevalier de la dame à la quatrième case de sa dame.
23. B. La tour de la dame à la case de son roi.
N. Le chevalier de la dame à la troisième case du roi blanc.
24. B. La tour prend le chevalier.
N. Le pion reprend la tour.
25. B. La dame reprend le pion.
N. La dame prend le pion de la tour de la dame blanche.
26. B. Le pion du fou du roi un pas.
N. La dame prend le pion.
27. B. Le pion du fou du roi un pas.
N. Le chevalier à la case de son roi.
28. B. Le pion du chevalier du roi un pas.
N. La dame à la quatrième case de la dame blanche.
29. B. La dame prend la dame.
N. Le pion reprend la dame.
30. B. Le pion du roi un pas.
N. Le chevalier à la troisième case de sa dame.
31. B. Le chevalier à la quatrième case de son roi.
N. Le chevalier à la quatrième case du fou de son roi.
32. B. La tour prend le chevalier.

N. Le pion reprend la tour.
33. B. Le chevalier à la troisième case de la dame noire.
N. Le pion du fou du roi un pas, ou toute autre chose, la perte étant inévitable.
34. B. Le pion du roi un pas.
N. La tour à la case du chevalier de sa dame.
35. B. Le fou donne échec.
N. Le roi se retire, n'ayant qu'un seul endroit.
36. B. Le chevalier donne échec.
N. Le roi où il peut.
37. B. Le chevalier à la case de la dame noire, donnant échec à la découverte.
N. Le roi où il peut.
38. B. Pousse le pion du roi à dame, et donne échec et mat.

Cette partie ne demande point de remarque, puisqu'elle retient la plupart des coups de l'autre partie.

SECOND RENVOI

DE LA PREMIÈRE PARTIE,

Commençant au trente-septième coup.

37 coup. Blanc. Le pion du roi donne échec.
Noir. Le roi à la case de son fou.
38. B. La tour à la case de la tour de sa dame.
N. La tour donne échec à la case du chevalier de la dame blanche.

39. B. La tour prend la tour.
N. Le chevalier reprend la tour.
40. B. Le roi à la seconde case de sa tour.
N. Le chevalier à la troisième case du fou de la dame blanche.
41. B. Le chevalier à la quatrième case du fou de son roi.
N. Le chevalier à la quatrième case du roi blanc.
42. B. Le chevalier prend le pion.
N. La tour à la quatrième case du chevalier de son roi.
43. B. Le pion du roi un pas, et donne échec.
N. Le roi à la seconde case de son fou.
44. B. Le fou donne échec à la troisième case du roi noir.
N. Le roi prend le fou.
45. B. Le pion du roi pousse à dame, et gagne la partie.

SECONDE PARTIE,

Dans laquelle il y aura trois Renvois :

Un sur le troisième, l'autre sur le huitième, et le troisième sur le vingt-sixième coup.

1 coup. Blanc. Le pion du roi deux pas.
Noir. De même.
2. B. Le fou du roi à la quatrième case du fou de sa dame.

N. Le pion du fou de la dame un pas.
3. B. Le pion de la dame deux pas. (*a*)
N. Le pion prend le pion. (*b*)
4. B. La dame reprend le pion.
N. Le pion de la dame un pas.
5. B. Le pion du fou du roi deux pas.
N. Le fou de la dame à la troisième case de son roi. (*c*)
6. B. Le fou du roi à la troisième case de sa dame.
N. Le pion de la dame un pas.
7. B. Le pion du roi un pas.
N. Le pion du fou de la dame un pas.

(*a*) Il est obsolument nécessaire de pousser ce pion deux pas ; parce qu'en jouant toute autre chose il gagnerait le trait ; et par conséquent l'attaque sur vous ; cela non-seulement dérangerait tout votre jeu, mais en poussant le pion de sa dame deux pas, il vous ôterait le moyen d'empêcher qu'il ne mette la force de ses pions au milieu de l'échiquier, et cela causerait ensuite la perte inévitable de votre partie, supposant que ni vous ni lui ne fassiez aucune faute.

(*b*) S'il refuse de prendre votre pion pour suivre immédiatement son projet, qui est de déranger votre fou en poussant dessus lui le pion de sa dame, il ne doit pas moins perdre la partie, supposant toujours qu'on joue bien de part et d'autre, parce qu'il ne pourra pas éviter de perdre le pion de sa dame, qui se trouvera séparé de ses camarades ; cela donne lieu à un grand changement dans les dispositions ; ce qui donnera lieu au premier renvoi que vous trouverez après la fin de la partie.

(*c*) Il joue ce fou pour trois bonnes raisons : la première et principale, c'est pour pouvoir pousser le pion de sa dame, et par ce moyen faire place au fou de son roi ; la deuxième, pour s'opposer au fou du vôtre ; et la troisième, pour s'en défaire dans l'occasion, selon la règle déjà prescrite dans la première partie. Voyez la lettre (*l*), pag. 213.

8. B. La dame à la seconde case du fou de son roi.

N. Le chevalier de la dame à la troisième case du fou de la dame. (*d*)

9. B. Le pion du fou de la dame un pas.

N. Le pion du chevalier du roi un pas.

10. B. Le pion de la tour du roi un pas.

N. Le pion de la tour du roi deux pas. (*e*)

11. B. Le pion du chevalier du roi un pas.

N. Le chevalier du roi à la troisième case de sa tour.

12. B. Le chevalier du roi à la troisième case de son fou.

(*d*) Si, au lieu de sortir ses pièces, comme il le faut, en jouant ce chevalier, il s'avisait de continuer à pousser ses pions, il perdrait bien plus facilement la partie; parce qu'il faut observer qu'un pion, ou même deux, lorsqu'ils sont trop avancés, à l'exception que toutes les pièces n'aient un champ libre pour les secourir, ou que lesdits pions ne puissent être soutenus ou remplacés par d'autres, il faut les compter comme perdus; c'est ce que vous verrez par un second renvoi dans cette partie, que je fais au huitième coup, par lequel vous pourrez être convaincu que deux pions de front à la quatrième case de votre jeu, valent mieux que s'ils étaient situés à la sixième, parce qu'étant si éloignés de leurs corps, ils sont proprement à comparer, comme dans une armée, à des avant-gardes ou sentinelles perdues.

(*e*) Il pousse ce pion deux pas, pour empêcher que vos pions ne viennent fondre sur les siens, qui ne sont que trois contre quatre. Il faut donc observer que, dans la situation présente, deux corps égaux de pions se trouvent sur l'échiquier; vous en avez quatre du côté de votre roi, contre trois des siens, et il n'en a pas moins contre vous du côté de sa dame. Ceux du côté du roi ont l'avantage, le roi étant mieux gardé; cependant celui des deux qui pourra le plutôt séparer les pions de son adversaire, particulièrement du côté où ils sont les plus forts, doit indubitablement gagner la partie.

N. Le fou du roi à la seconde case de son roi.

13. B. Le pion de la tour de la dame deux pas.

N. Le chevalier du roi à la quatrième case de son fou.

14. B. Le roi à la case de son fou. (*f*)

N. Le pion de la tour du roi un pas.

15. B. Le pion du chevalier du roi un pas.

N. Le chevalier donne échec au roi et à la tour.

16. B. Le roi à la seconde case de son chevalier.

N. Le chevalier prend la tour.

17. B. Le roi prend le chevalier. (*g*)

N. La dame à sa seconde case.

18. B. La dame à la case du chevalier de son roi. (*h*)

(*f*) Vous jouez votre roi pour pouvoir, en cas de besoin, former l'attaque à votre gauche, comme à votre droite.

(*g*) Quoiqu'une tour soit une meilleure pièce qu'un chevalier, vous avez plutôt de l'avantage à ce change, parce qu'il faut considérer, 1. que ce chevalier a joué déjà quatre coups pour prendre cette tour, pendant que votre tour n'a pas encore bougé de sa place ; 2. que cette perte met tellement votre roi en sûreté, que vous êtes en état de former votre attaque, de quel côté que le roi de votre adversaire puisse roquer.

(*h*) Il est de conséquence de jouer votre dame pour soutenir le pion du fou de votre roi, crainte qu'il ne sacrifie son fort pour vos deux pions ; ce qu'il ferait indubitablement, parce que toute la force de votre jeu consistant à présent dans vos deux pions, ce serait son jeu de la rompre, d'autant plus qu'il gagnerait par ce moyen une forte attaque sur vous, qui pourrait causer la perte de votre partie.

N. Le pion de la tour de la dame deux pas.
19. B. Le fou de la dame à la troisième case de son roi. (*i*)

N. Le pion du chevalier de la dame un pas.
20. B. Le chevalier de la dame à la troisième case de sa tour.

N. Le roi roque du côté de sa dame. (*k*)
21. B. Le fou du roi donne échec.

N. Le roi à la seconde case du fou de sa dame.
22. B. Le chevalier de la dame à la seconde case de son fou. (*l*)

N. La tour de la dame à sa case.
23. B. Le fou du roi à la quatrième case du chevalier de la dame noire.

N. La dame à sa case. (*m*)
24. B. Le pion du chevalier de la dame deux pas.

N. La dame à la case du fou de son roi.
25. B. Le pion du chevalier de la dame prend le pion du fou de la dame noire.

(*i*) Vous jouez ce fou dans l'intention de lui faire pousser le pion du fou de sa dame, ce qui vous donnerait la partie en peu de coups, parce que cela donnerait passage à vos chevaliers.

(*k*) Il roque du côté de sa dame, pour éviter la grande force de vos pions du côté de son roi, d'autant plus qu'ils sont déjà beaucoup plus avancés que ceux du côté de votre dame.

(*l*) Si, au lieu de rétrograder pour mieux faire la guerre à ses pions qui retardent le gain de votre partie, votre chevalier s'amusait à lui donner échec, vous perdriez au moins deux coups.

(*m*) Il joue sa dame dans le dessein de la mettre ensuite à la case du fou de son roi, afin de soutenir toujours le pion du fou de sa dame, prévoyant bien que de ce seul pion dépend toute sa partie.

N.

N. Le pion du chevalier de la dame reprend le pion.

26. B. Le chevalier du roi à la seconde case de sa dame. (*n*)

N. Le pion du fou de la dame un pas. (*o*)

27. B. Le chevalier du roi à la troisième case de son fou.

N. Le pion du fou du roi un pas. (*p*)

28. B. Le fou de la dame donne échec.

N. Le roi à la seconde case du chevalier de sa dame.

29. B. Le fou prend le chevalier et donne échec.

N. Le roi reprend le fou.

30. B. Le chevalier du roi donne échec.

N. Le roi à la seconde case de sa dame. (*q*)

31. B. Le pion du fou du roi un pas.

N. Le fou à la case du chevalier de son roi.

32. B. Le pion du roi donne échec.

N. Le roi à sa case.

33. B. Le chevalier du roi à la quatrième case du chevalier de la dame noire.

(*n*) Vous jouez ce chevalier pour attaquer toujours son pion.

(*o*) Il joue ce pion pour gagner un coup, et pour empêcher le chevalier de votre roi de se poster à la troisième case du chevalier de votre dame ; mais comme ce vingt-sixième coup peut se jouer différemment, il fait encore le sujet d'un troisième renvoi dans cette partie.

(*p*) Toute autre chose que puisse jouer le noir, il perd la partie, parce qu'au moment que vos chevaliers ont l'entrée libre dans son jeu, la partie est finie.

(*q*) Si son roi prend le fou de votre dame, vous gagnez la sienne par un échec à la découverte ; et s'il joue ailleurs, il perd le fou de sa dame.

Tome III.

N. Le fou du roi à la quatrième case de sa dame.

34. B. La dame à sa quatrième case. (*r*)
N. Perdu.

PREMIER RENVOI

Sur la seconde Partie, au troisième coup.

3 coup. *Blanc.* Le pion de la dame deux pas.
Noir. De même.
4. B. Le pion du roi prend le pion.
N. Le pion du fou de la dame reprend le pion.
5. B. Le fou donne échec.
N. Le fou couvre l'échec.
6. B. Le fou prend le fou.
N. Le chevalier reprend le fou.
7. B. Le pion de la dame prend le pion.
N. Le chevalier reprend le pion.
8. B. La dame à la seconde case de son roi.
N. De même.
9. B. Le chevalier de la dame à la troisième case du fou.
N. Le roi roque.
10. B. Le fou à la quatrième case du fou de son roi.
N. Le chevalier de la dame à la troisième case de son fou.
11. B. Le roi roque.

(*r*) La dame prend ensuite le pion de la dame noire, entre dans son jeu, met toutes les pièces en prise, et gagne la partie.

N. La dame prend la dame.
12. B. Le chevalier du roi reprend la dame.
N. Le pion de la dame un pas.
13. B. Le chevalier de la dame à la quatrième case de son roi.
N. Le pion du roi un pas. (*a*)
14. B. Le pion de la tour du roi deux pas.
N. Le pion de la tour du roi deux pas aussi.
15. B. La tour du roi à sa troisième case.
N. Le chevalier du roi à la troisième case de sa tour.
16. B. Le fou reprend le chevalier.
N. La tour reprend le fou.
17. B. La tour du roi à la troisième case de la dame.
N. La tour du roi à la case du roi.
18. B. Le chevalier du roi prend le pion.
N. Le chevalier à la quatrième case du chevalier de la dame blanche. (*b*)
19. B. La tour du roi à la troisième case du roi.
N. Le chevalier prend le pion de la tour, donne échec.
20. B. Le roi à la case du chevalier de sa dame.
N. Le roi se retire.

(*a*) Si, au lieu de jouer ce pion, il eût joué sa tour à la case de son roi pour attaquer vos deux chevaliers, vous pouviez laisser prendre celui qui est à la seconde case de votre roi, et attaquer avec l'autre le pion de son roi.

(*b*) S'il eût pris le chevalier avec sa tour, au lieu de jouer comme il vient de faire, le vôtre, en reprenant le sien, vous aurait ensuite fait gagner le fou de son roi par un échec de votre tour, et par conséquent la partie.

21. B. Le chevalier donne échec au roi et à la tour, et ayant cet avantage, avec une bonne situation, gagne infailliblement la partie. Ces renvois font voir que, jouant toujours bien de part et d'autre, celui qui a le trait doit presque toujours gagner.

SECOND RENVOI

Sur le huitième coup.

8 *coup. Blanc.* La dame à la seconde case du fou de son roi.

Noir. Le pion du fou de la dame un pas.

9. B. Le fou du roi à la seconde case de son roi.

N. Le pion de la dame un pas.

10. B. Le pion du fou de la dame un pas.

N. Le pion de la dame un pas.

11. B. Le fou du roi à sa troisième case.

N. Le fou de la dame à la quatrième case de sa dame.

12. B. Le pion du chevalier de la dame un pas.

N. Le pion du chevalier de la dame deux pas.

13. B. Le pion de la tour de la dame deux pas.

N. Le pion du fou de la dame prend le pion.

14. B. Le pion de la tour de la dame reprend le pion.

N. Le fou de la dame prend le fou blanc.
15. B. Le chevalier prend le fou.
N. Le chevalier de la dame à la seconde case de sa dame.
16. B. Le fou de la dame à la troisième case de son roi.
N. La tour à la case du chevalier de sa dame.
17. B. Le pion du fou de la dame un pas.
N. Le chevalier de la dame à sa troisième case.
18. B. Le chevalier de la dame à la seconde case de sa dame.
N. Le fou du roi à la quatrième case du chevalier de la dame blanche.
19. B. Le roi roque, et doit ensuite gagner la partie, parce que tous ses pions à la droite sont soutenus, et que les deux pions de son adversaire étant séparés, doivent être perdus.

III.ᵉ ET DERNIER RENVOI

Sur la seconde Partie,

Au vingt-sixième coup.

26 coup. Blanc. Le chevalier du roi à la seconde case de sa dame.
Noir. Le pion du fou du roi un pas.
27. B. Le chevalier du roi à la troisième case du chevalier de sa dame.

N. Le pion du fou de la dame un pas.

28. B. Le fou de la dame donne échec.

N. Le roi à la seconde case du chevalier de sa dame.

29. B. Le chevalier du roi donne échec à la quatrième case du fou de la dame noire.

N. Le fou du roi prend le chevalier.

30. B. Le fou de la dame prend le fou.

N. La dame à la case de son fou.

31. B. La tour à la case du chevalier de sa dame.

N. Le roi à la seconde case du fou da sa dame.

32. B. Le fou de la dame donne échec à la troisième case de la dame noire.

N. Le roi à la case de sa dame.

33. B. La dame donne échec à la troisième case du chevalier de la dame noire.

N. Le roi à sa case, ou à l'autre, perd la partie.

TROISIÈME PARTIE,

Commençant par le Noir;

Où il est démontré qu'en jouant le chevalier du roi au second coup, c'est tellement mal joué, que l'on ne peut éviter de perdre l'attaque et de la donner à son adversaire. Je fais voir aussi dans cette Partie, par trois RENVOIS, *un au troisième, l'autre au sixième, et le dernier au dixième coup, que celui qui est bien attaqué est toujours embarrassé dans la défense.*

1 coup. Noir. Le pion du roi deux pas.
Blanc. De même.

2. N. Le chevalier du roi à la troisième case de son fou.

B. Le pion de la dame un pas.

3. N. Le fou du roi à la quatrième case du fou de sa dame.

B. Le pion du fou du roi deux pas. (*a*)

(*a*) Tout ce que votre adversaire eût pu jouer ou puisse jouer ensuite, c'était toujours votre meilleur coup, parce qu'il est très-avantageux de changer le pion du fou de votre roi pour son pion royal, puisque par ce moyen le pion de votre roi et celui de votre dame, viennent se camper au milieu de l'échiquier, et sont en état d'arrêter les progrès que pourraient faire sur vous les pièces de votre adversaire ; outre que vous gagnez infailliblement l'attaque sur lui, pour avoir sorti son cavalier au second coup ; et de plus, en perdant le pion du fou de votre roi, vous avez l'avantage, qu'en roquant de son côté, votre tour se trouve d'abord en liberté et en état d'agir au commencement de la partie. C'est ce que l'on pourra voir par le premier renvoi au troisième coup.

L 4

4. N. Le pion de la dame un pas.
B. Le pion du fou de la dame un pas.
5. N. Le pion du roi prend le pion. (*b*)
B. Le pion de la dame reprend le pion.
6. N. Le fou de la dame à la quatrième case du chevalier du roi blanc.
B. Le chevalier du roi à la troisième case de son fou. (*c*)
7. N. Le chevalier de la dame à la seconde case de sa dame.
B. Le pion de la dame un pas.
8. N. Le fou se retire.
B. Le fou du roi à la troisième case de sa dame. (*d*)
9. N. La dame à la seconde case de son roi.
B. De même.

(*b*) Il faut observer que, s'il refuse à prendre votre pion, vous devez néanmoins le laisser toujours en prise dans la même situation, à moins que votre adversaire ne s'avise de roquer; en tel cas vous devez, sans hésiter, ou sans l'intervalle d'un autre coup, le pousser en avant, pour fondre ensuite sur son roi avec tous les pions de votre aile droite; vous en verrez l'effet par un second renvoi sur cette partie. Cependant il est bon de vous avertir, pour règle générale, que l'on ne doit point aisément se déterminer à pousser ses pions des ailes droites ou gauches avant que le roi de votre adversaire n'ait roqué, puisque probablement il se retirera toujours du côté où vos pions sont les moins avancés, et par conséquent le moins en état de lui nuire.

(*c*) S'il prend du chevalier, vous devez absolument reprendre du pion, qui, étant joint à ses camarades, augmente leur force, ainsi que celle de votre jeu.

(*d*) C'est la meilleure case que puisse occuper le fou de votre roi, excepté la quatrième case du fou de votre dame, particulièrement lorsque vous avez l'attaque, et que votre adversaire n'est plus en état d'empêcher que ce fou ne batte sur le pion du fou de son roi.

10. N. Le roi roque du côté de sa tour. (*e*)
B. Le chevalier de la dame à la seconde case de sa dame.
11. N. Le chevalier du roi à la quatrième case de sa tour. (*f*)
B. La dame à la troisième case de son roi.
12. N. Le chevalier du roi prend le fou. (*g*)
B. La dame reprend le chevalier.
13. N. Le fou de la dame prend le chevalier. (*h*)
B. Le pion reprend le fou.
14. N. Le pion du roi deux pas.
B. La dame à la troisième case du chevalier de son roi.

(*e*) S'il eût roqué du côté de sa dame, c'était votre jeu de roquer du côté de votre roi, pour attaquer ensuite plus commodément avec les pions de votre aile gauche. Mais il est bon d'avertir encore, pour règle générale, que comme il est dangereux dans une armée d'attaquer trop tôt son ennemi, cela doit également vous servir ici de précepte, de ne pas vous dresser dans l'attaque des pions avant qu'ils ne soient tous bien soutenus, et par eux-mêmes et par vos pièces, sans quoi votre attaque devient abortive. La forme de cette attaque à votre gauche se verra par un troisième et dernier renvoi sur cette partie.

(*f*) Il joue ce chevalier pour faire place au pion du fou de son roi, à dessein de le pousser ensuite deux pas pour tâcher de rompre le cordon de vos pions.

(*g*) Si, au lieu de prendre votre fou, il eût poussé le pion du fou de son roi deux pas, il aurait fallu attaquer la dame avec le fou de la vôtre, et le coup après pousser le pion de la tour de votre roi sur son fou, pour le forcer à prendre votre chevalier : en tel cas, comme j'ai déjà marqué, votre jeu aurait été de reprendre son fou avec le pion pour soutenir d'autant mieux celui de votre roi, et le remplacer en cas qu'il fût pris.

(*h*) S'il ne prenait pas ce chevalier, il trouverait son fou renfermé par vos pions, ou il perdrait trois coups inutilement, ce qui causerait la ruine entière de son jeu.

15. N. Le pion prend le pion.
B. Le pion du fou le reprend.
16. N. La tour du roi à la troisième case du fou de son roi. (*i*)
B. Le pion de la tour du roi deux pas. (*k*)
17. N. La tour de la dame à la case du fou de son roi.
B. Le roi roque du côté de sa dame.
18. N. Le pion du fou de la dame deux pas.
B. Le pion du roi un pas. (*l*)

(*i*) Il joue cette tour à deux fins, qui sont pour la doubler, ou pour attaquer et déplacer votre dame.

(*k*) Vous poussez ce pion deux pas pour faire plus de place à votre dame, qui étant attaquée, et se retirant derrière ce pion, bat sur le pion de la tour du roi noir; et en avançant ensuite ce pion, il devient même dangereux à votre adversaire.

(*l*) Voici un coup bien difficile à comprendre et à bien expliquer. Il s'agit premièrement d'observer que quand vous vous trouvez un cordon de pions situés les uns après les autres sur la même couleur, il faut que celui qui a l'avant-garde ne soit point abandonné, et qu'il tâche toujours de conserver son poste. Il faut donc remarquer que le pion de votre roi ne se trouvant pas sur la même couleur, ou en rang oblique avec les autres, votre adversaire a poussé le pion du fou de sa dame deux pas, pour deux raisons : la première, pour vous engager à pousser en avant celui de votre dame, qui en tel cas serait toujours arrêté par le pion de la sienne, et par ce moyen de faire en sorte que le pion de votre roi, restant en arrière, vous devienne inutile; la deuxième, pour empêcher en même temps le fou de votre roi de battre sur le pion de la tour de son roi. C'est pourquoi vous devez pousser en avant le pion de votre roi sur sa tour, et le sacrifier, parce que votre adversaire, en le prenant, ouvre un passage libre au pion de votre dame, que vous avancerez d'abord, et que vous pourrez soutenir, en cas de besoin, par vos autres pions, pour tâcher ensuite, ou d'en faire une dame, ou d'en tirer un avantage assez considérable

19. N. Le pion de la dame prend le pion.
B. Le pion de la dame un pas.
20. N. Le fou à la seconde case du fou de sa dame.
B. Le chevalier à la quatrième case de son roi. (*m*)
21. N. La tour du roi à la troisième case du fou du roi blanc.
B. La dame à la seconde case de son chevalier.
22. N. La dame à la seconde case du fou de son roi. (*n*)
B. Le chevalier à la quatrième case du chevalier du roi noir.
23. N. La dame donne échec.

pour gagner la partie. Il est vrai que le pion de sa dame (devenu, en prenant, le pion de son roi) a, selon l'apparence, le même avantage, qui est de n'avoir point d'opposition par vos pions pour aller à dame. Cependant la différence en est grande, parce que son pion étant séparé, et ne pouvant plus être réuni et soutenu par aucun de ses camarades, il sera toujours en danger d'être pris chemin faisant par une multitude de vos pièces qui feront la guerre. Il faut être déjà bon joueur pour bien juger d'un coup semblable.

(*m*) Il était nécessaire de jouer ce chevalier pour arrêter le pion de son roi, d'autant plus que ce même pion, dans la situation où il se trouve, bouche le passage de son fou, même à son cavalier.

(*n*) Il joue à sa dame pour donner ensuite échec; mais si, au lieu de la jouer, il eût poussé le pion de la tour de son roi, pour empêcher l'attaque de votre cavalier, vous auriez attaqué son fou et sa dame avec le pion de la vôtre, et en tel cas il aurait été forcé de prendre votre pion, et vous auriez repris son fou avec votre cavalier, qu'il n'aurait osé prendre de sa dame, parce qu'elle était ensuite perdue par un échec à la découverte de votre fou.

B. Le roi à la case du chevalier de sa dame.

24. N. La tour reprend le fou. (*o*)

B. La tour reprend la tour.

25. N. La dame à la quatrième case du fou de son roi.

B. La dame à la quatrième case de son roi. (*p*)

26. N. La dame prend la dame.

B. Le chevalier reprend la dame.

27. N. La tour à la quatrième case du fou du roi blanc.

B. Le chevalier à la quatrième case du chevalier du roi noir.

28. N. Le pion du fou de la dame un pas.

B. La tour de la dame à la troisième case du chevalier de son roi.

29. N. Le chevalier à la quatrième case du fou de sa dame.

B. Le chevalier à la troisième case du roi noir.

30. N. Le chevalier prend le chevalier.

B. Le pion reprend le chevalier.

31. N. La tour à la quatrième case du fou de son roi.

(*o*) Il prend le fou de votre roi pour sauver le pion de la tour du sien, d'autant plus que ce fou l'incommode plus que toutes vos autres pièces ; et ensuite pour mettre sa dame sur la tour qui couvre votre roi.

(*p*) Ayant l'avantage d'une tour pour un fou dans la fin d'une partie, c'est votre avantage de changer de dame, d'autant plus qu'à présent la sienne vous incommode dans l'endroit où il vient de la jouer ; ainsi vous le forcez de prendre, pour éviter le mat à son roi.

B. La tour du roi à la case de sa dame.

32. N. La tour prend le pion.

B. La tour du roi à la seconde case de la dame noire, et gagne la partie. (*q*)

(*q*) Toute autre chose que votre adversaire eût joué, il ne pouvait vous empêcher de doubler vos tours, à moins de perdre son fou, ou de vous laisser faire une dame avec votre pion.

PREMIER RENVOI

DE LA TROISIÈME PARTIE,

Commençant au troisième coup.

3 *coup. Noir.* Le pion de la dame deux pas.
Blanc. Le pion du fou du roi deux pas.

4. N. Le pion de la dame prend le pion. (*a*)
B. Le pion du fou du roi prend le pion.

5. N. Le chevalier du roi à la quatrième case du chevalier du roi blanc.
B. Le pion de la dame un pas.

6. N. Le pion du roi deux pas.
B. Le fou du roi à la quatrième case du fou de sa dame.

7. N. Le pion du fou de la dame deux pas.
B. Le pion du fou de la dame un pas.

8. N. Le chevalier de la dame à la troisième case de son fou.

(*a*) Si, au lieu de prendre ce pion, il prend celui du fou de votre roi, vous devez pousser en avant le pion de votre roi sur son chevalier, et ensuite reprendre son pion avec le fou de votre dame.

B. Le chevalier du roi à la seconde case de son roi.

9. N. Le pion de la tour du roi deux pas. (*b*)

B. Le pion de la tour du roi un pas.

10. N. Le chevalier du roi à la troisième case de sa tour.

B. Le roi roque.

11. N. Le chevalier de la dame à la quatrième case de sa tour.

B. Le fou donne échec.

12. N. Le fou couvre l'échec.

B. La dame prend le fou.

13. N. Le fou reprend le fou.

B. Le pion de la dame un pas.

14. N. Le pion du fou de la dame un pas. (*c*)

B. Le pion du chevalier de la dame deux pas.

15. N. Le pion du fou de la dame prend en passant.

B. Le pion de la tour reprend le pion.

16. N. Le pion du chevalier de la dame un pas.

B. Le fou de la dame à la troisième case de son roi.

(*b*) Il joue ce pion deux pas, pour éviter d'avoir un pion doublé sur la ligne de la tour de son roi ; ce qu'il ne pouvait éviter en poussant sur son chevalier le pion de votre tour royale ; et le prenant ensuite du fou de votre dame, cela lui donnerait un très-mauvais jeu.

(*c*) Il joue ce pion pour couper la communication à vos pions ; mais vous l'évitez, en poussant immédiatement le pion du chevalier de votre dame sur votre chevalier, qui n'ayant aucune retraite, force son adversaire à prendre le pion en passant ; ce qui rejoint tous vos pions, et les rend invincibles.

17. N. Le fou à la seconde case de son roi.
B. Le chevalier du roi à la quatrième case du fou de son roi. (*d*)
18. N. Le chevalier du roi à sa case.
B. Le chevalier du roi à la troisième case du chevalier du roi noir.
19. N. La tour à la seconde case.
B. Le pion du roi un pas.
20. N. La dame à la seconde case de son chevalier.
B. Le pion de la dame un pas.
21. N. Le fou du roi à sa troisième case.
B. La tour du roi prend le pion.
22. N. Le roi roque.
B. La tour du roi prend le chevalier de la dame noire.
23. N. Le pion prend la tour.
B. La tour de la dame prend le pion.
24. N. Le pion de la tour de la dame un pas.
B. La tour donne échec.
25. N. Le roi se retire.
B. La tour à la seconde case du fou de la dame noire.
26. N. La dame à la quatrième case de son chevalier.
B. Le chevalier de la dame à la troisième case de sa tour.
27. N. La dame à la quatrième case du fou de son roi.

(*d*) Il semble que ce chevalier soit de peu de conséquence ; c'est cependant celui qui donne le coup de Jarnac, ou, pour ne point parler figurativement, le coup décisif à la partie, parce qu'il tient les pièces de votre adversaire renfermées jusqu'à ce que le mat soit prêt, comme on va le voir.

B. Le chevalier de la dame à la quatrième case de son fou.
28. N. La dame prend le chevalier, ne pouvant faire mieux.
B. Le fou donne échec.
29. N. Le roi se retire.
B. Le chevalier donne échec et mat.

SECOND RENVOI,

Au sixième coup.

6 coup. *Noir.* Le roi roque.
Blanc. Le pion du fou du roi un pas.
7. N. Le pion de la dame un pas.
B. La dame à la troisième case du fou de son roi.
8. N. Le pion de la dame prend le pion.
B. Le pion de la dame reprend le pion.
9. N. Le pion de la tour de la dame deux pas.
B. Le pion du chevalier du roi deux pas.
10. N. La dame à sa troisième case.
B. Le pion du chevalier du roi un pas.
11. N. Le chevalier du roi à la case de son roi.
B. Le fou du roi à la quatrième case du fou de sa dame.
12. N. Le pion du fou de la dame un pas.
B. La dame à la quatrième case de la tour du roi noir.
13. N. Le pion du chevalier du roi un pas.

B. Le pion du chevalier du roi un pas.
14. N. Le pion du roi un pas.
B. Le fou prend le pion du fou du roi.
15. N. Le roi à la case de sa tour.
B. Le fou de la dame prend le pion de la tour du roi noir.
16. N. Le chevalier du roi à la troisième case de son fou.
B. La dame à la quatrième case de la tour de son roi, et gagne ensuite la partie.

TROISIÈME RENVOI

DE LA TROISIÈME PARTIE,

Commençant sur le dixième coup.

10 *coup. Noir.* Le roi roque du côté de sa dame.
Blanc. Le roi roque du côté de sa tour.
11. N. Le pion de la tour du roi un pas.
B. Le chevalier de la dame à la seconde case de sa dame.
12. N. Le pion du chevalier du roi deux pas.
B. Le fou de la dame à la troisième case de son roi.
13. N. La tour de la dame à la case du chevalier de son roi.
B. Le pion du chevalier de la dame deux pas.
14. N. Le pion de la tour du roi un pas.

B. Le pion de la tour de la dame deux pas. (*a*).

15. N. Le fou prend le chevalier.

B. La dame reprend le fou.

16. N. Le pion du chevalier du roi un pas.

B. La dame à la seconde case de son roi.

17. N. Le pion du fou de la dame un pas.

B. Le pion de la tour de la dame un pas.

18. N. Le fou à la seconde case du fou de sa dame.

B. Le pion du fou de la dame un pas.

19. N. Le pion de la tour du roi un pas.

B. La tour du roi à la case du chevalier de sa dame.

20. N. La tour du roi à sa quatrième case.

B. Le pion du fou de la dame un pas.

21. N. Le pion de la dame un pas.

B. Le pion du roi un pas.

22. N. Le chevalier du roi à la case de son roi.

B. Le pion du chevalier de la dame un pas.

23. N. Le pion prend le pion.

B. La tour du roi reprend le pion.

24. N. Le pion de la tour de la dame un pas.

(*a*) Lorsque le roi se trouve derrière deux ou trois pions qui n'ont pas encore été joués, et que votre adversaire vient les attaquer pour les rompre, et tâcher par ce moyen de faire une ouverture à votre roi, il faut se garder d'en pousser aucuns que vous n'y soyez forcé. Comme, par exemple, ce serait jouer très-mal que de pousser le pion de la tour de votre roi sur son fou, parce qu'en tel cas il gagnerait l'attaque sur vous, en prenant votre chevalier avec son fou, et ferait ensuite une ouverture sur votre roi, en poussant le pion du chevalier de son roi ; ce qui vous ferait perdre la partie.

B. La tour du roi à la quatrième case du chevalier de sa dame.

25. N. Le pion du fou du roi un pas.
B. Le fou du roi prend le pion de la tour de la dame.

26. N. Le pion reprend le fou.
B. La dame reprend le pion et donne échec.

27. N. Le roi se retire.
B. La dame donne échec.

28. N. Le chevalier couvre l'échec.
B. Le pion de la tour de la dame un pas.

29. N. Le roi à la seconde case de sa dame.
B. La dame prend le le pion de la dame noire, et donne échec.

30. N. Le roi se retire.
B. Le pion de la tour de la dame un pas, et par plusieurs moyens gagne assez visiblement la partie, sans aller plus loin.

QUATRIÈME PARTIE,

Où il y aura deux Renvois,

L'un au cinquième coup, et l'autre au sixième coup.

1.er coup. *Noir.* LE pion du roi deux pas.
Blanc. De même.
2. N. Le pion du fou de la dame deux pas. (*a*)

(*a*) Ce pion est démonstrativement mal joué au second coup, à moins que l'on ne joue avec des joueurs que l'on

B. Le pion de la dame un pas.
3. N. Le pion prend le pion.
B. La dame reprend le pion.
4. N. Le pion de la dame un pas. (*b*)
B. Le pion du fou du roi deux pas.
5. N. Le pion du fou du roi deux pas. (*c*)
B. Le pion du roi un pas. (*d*)

nomme, communément parlant, des Mazettes, par ce qu'en poussant le pion de votre dame deux pas, il perd indubitablement l'attaque, et probablement la partie, parce qu'une fois le trait perdu, on ne le regagne pas facilement avec un bon joueur. Il est vrai que si vous négligez de pousser le pion que je viens de dire, il renfermerait aussi tout votre jeu avec ses pions.

(*b*) Si, au lieu de ce pion, il eût joué le chevalier du roi à la seconde case de son roi, vous deviez en tel cas pousser le pion de votre roi en avant, pour le soutenir ensuite par celui du fou de votre roi.

(*c*) Si, au lieu de jouer ce pion, il eût joué le fou de sa dame à la troisième case de son roi, vous auriez dû jouer le fou de votre roi à la troisième case de sa dame, et la situation du jeu se serait trouvée exactement semblable à celle du sixième coup de la seconde partie (Voyez page 238); mais s'il eût attaqué votre dame avec le pion du fou de la sienne, il perdrait de suite la partie, par rapport que le pion qui forme l'avant-garde de ceux qui sont du côté de sa dame, reste en arrière. Voyez, à ce sujet, la remarque (*l*) au dix-huitième coup de la troisième partie. Un renvoi au cinquième coup de cette partie vous en éclaircira encore mieux.

(*d*) C'est une règle générale, qu'il faut éviter de changer le pion de votre roi pour le pion du fou du roi de votre adversaire, à moins que vous n'y soyez forcé par des incidens qui se rencontrent quelquefois dans la défense, mais rarement dans l'attaque. Il est bon d'observer également la même règle à l'égard du pion de votre dame pour le pion du fou de la sienne, parce qu'il est certain, comme j'ai déjà dit ailleurs, que le pion du roi et celui de la dame valent mieux que tout autre pion, puisqu'en occupant le centre, ils empêchent mieux les pièces de votre adversaire de battre sur vous.

6. N. Le pion de la dame un pas. (*e*)
B. La dame à la seconde case du fou de son roi.
7. N. Le fou de la dame à la troisième case de son roi.
B. Le chevalier du roi à la troisième case de son fou.
8. N. Le chevalier de la dame à la seconde case de sa dame.
B. Le chevalier du roi à la quatrième case de sa dame.
9. N. Le fou du roi à la quatrième case du fou de sa dame.
B. Le pion ou fou de la dame un pas.
10. N. La dame à la troisième case de son chevalier.
B. Le fou de la dame à la troisième case de son roi.
11. N. Le fou du roi prend le chevalier.
B. Le pion reprend le fou. (*f*)
12. N. Le chevalier du roi à la seconde case de son roi.

(*e*) Si, au lieu de pousser le pion, il eût pris celui de votre roi, vous deviez en tel cas prendre sa dame, et ensuite le pion; parce qu'en l'empêchant de roquer, vous conserverez l'attaque sur lui, et par conséquent l'avantage du jeu : mais s'il jouait sa dame à la deuxième case de son fou, un deuxième renvoi sur ce sixième coup vous instruira de la suite de la partie.

(*f*) Lorsqu'on se trouve deux corps de pions séparés du centre, il faut toujours tâcher d'augmenter celui qui est le plus fort; mais si vous en avez deux au centre, il faut tâcher d'y réunir autant de pions que vous pourrez, ayant déjà observé que les pions du centre sont les meilleurs et les plus forts : cet avis vous doit servir de règle générale.

B. Le fou du roi à la troisième case de sa dame.

13. N. Le roi roque du côté de sa tour.

B. Le pion de la tour du roi un pas.

14. N. La dame à la seconde case de son fou. (*g*)

B. Le pion du chevalier du roi deux pas.

15. N. Le pion du chevalier du roi un pas.

B. Le pion du chevalier du roi un pas. (*h*)

16. N. Le pion du chevalier de la dame un pas.

B. Le chevalier de la dame à la troisième case de son fou.

17. N. Le pion du fou de la dame un pas.

B. Le roi roque du côté de sa dame. (*i*)

18. N. Le pion prend le pion.

B. Le fou reprend le pion.

19. N. Le chevalier de la dame à la quatrième case du fou de sa dame.

(*g*) La dame n'étant d'aucune utilité où elle se trouve, il la retire pour faire place à ses pions et les pousser sur vous.

(*h*) Vous poussez ce pion pour d'autant mieux embarrasser son jeu. Le pion de la tour de votre roi, qui doit ensuite le suivre, sera toujours en état de faire une ouverture sur son roi aussitôt que vos pièces seront prêtes à former votre attaque; c'est ce qu'il ne pourra plus éviter.

(*i*) Vous roquez du côté de votre dame, pour avoir votre attaque d'autant plus libre à votre droite; mais si, au lieu de roquer, vous preniez le pion qui vous est offert, vous joueriez très-mal, parce qu'en tel cas le pion de sa dame avec celui de son fou se réunissant, se trouveraient de front et incommoderaient beaucoup vos pièces. Il est d'ailleurs rarement bon de prendre des pions offerts, parce qu'on ne les offre pas souvent sans avoir en vue d'en tirer quelqu'avantage.

B. Le pion de la tour un pas. (*k*).

20. N. Le chevalier prend le fou du roi.

B. La tour reprend le chevalier.

21. N. Le fou de la dame à la seconde case du fou de son roi. (*l*)

B. Le pion de la tour du roi un pas.

22. N. Le pion du chevalier de la dame un pas. (*m*)

B. La tour de la dame à la troisième case de la tour de son roi.

23. N. Le pion du chevalier de la dame un pas.

B. Le pion du roi un pas.

24. N. Le fou à la case de son roi. (*n*)

B. Le pion de la tour du roi prend le pion.

25. N. Le fou reprend le pion.

B. La tour prend le pion de la tour du roi noir.

26. N. Le fou reprend la tour.

B. La tour du roi prend le fou.

27. N. Le roi reprend la tour.

B. La dame donne échec à la quatrième case de la tour de son roi.

(*k*) Si vous eussiez pris le chevalier avec le fou de votre dame, vous seriez tombé dans l'erreur que vous venez d'éviter en ne prenant point le pion qui vous fut offert.

(*l*) Il joue ce fou pour remplacer le pion du chevalier de son roi, en cas qu'il soit pris.

(*m*) Il joue ce pion pour attaquer le chevalier qui couvre votre roi, ne pouvant faire mieux ; mais s'il eût pris votre pion, il perdrait également.

(*n*) Si, au lieu de retirer le fou, il prend le pion, il perd également.

28. N. Le roi à la place de son chevalier, n'ayant d'autre place.

B. La dame donne échec et mat. (o)

(o) Il est à observer que lorsqu'on réussit à faire une ouverture sur le roi avec deux ou trois pions, la partie est absolument gagnée.

PREMIER RENVOI

DE LA QUATRIEME PARTIE,

Au cinquième coup.

5 *coup. Noir.* Le pion du fou de la dame un pas.

Blanc. Le fou du roi donne échec.

6. N. Le fou couvre l'échec.

B. Le fou prend le fou.

7. N. La dame reprend le fou.

B. La dame à sa troisième case.

8. N. Le chevalier de la dame à la troisième case de son fou.

B. Le pion du fou de la dame deux pas.

9. N. Le chevalier de la dame à la quatrième case du chevalier de la dame blanche.

B. La dame à la seconde case de son roi.

10. N. Le fou du roi à la seconde case de son roi.

B. Le chevalier de la dame à la troisième case de son fou.

11. N. Le fou du roi à sa troisième case.

B. Le chevalier de la dame à la quatrième case de la dame noire.

12. N. Le chevalier de la dame prend le chevalier (a)

B. Le pion du roi reprend le chevalier. (b)

13. N. Le chevalier à la seconde case de son roi.

B. Le chevalier du roi à la troisième case de son fou.

14. N. Le roi roque du côté de sa tour.

B. La dame à sa troisième case.

15. N. La tour du roi à la case de son roi.

B. Le roi à la seconde case de son fou. (c)

16. N. Le chevalier à la quatrième case du fou de son roi.

B. Le pion de la tour du roi deux pas.

17. N. Le chevalier à la quatrième case de la dame blanche.

B. Le fou de la dame à la troisième case de son roi.

18. N. Le chevalier prend le chevalier.

(a) Par ce changement, il met le pion de sa dame à couvert de l'attaque de vos tours. Cependant le pion de votre roi doit malgré lui vous gagner la partie.

(b) Si, au lieu de reprendre avec le pion de votre roi, vous eussiez repris avec celui du fou de votre dame, il aurait toujours eu le pouvoir de rompre vos pions, en poussant celui du fou de son roi sur celui de votre roi ; ce qui aurait immanquablement causé la séparation de vos pions.

(c) Souvent il vaut mieux jouer le roi que de roquer, parce qu'on forme d'autant mieux l'attaque des pions de ce côté. Au reste, si dans le cas présent vous eussiez roqué du côté de votre dame, le fou de l'adversaire, dont la ligne est toute ouverte, vous aurait fort incommodé. Il faut cependant avoir pour règle, en jouant son roi, de le jouer toujours dans un endroit ou ligne dont l'adversaire tient un pion, parce que votre roi est mieux à couvert des embûches des tours par ce moyen.

B. Le roi reprend le chevalier.

19. N. Le fou prend le pion du chevalier de la dame.

B. La tour de la dame attaque le fou.

20. N. Le fou se retire à sa troisième case.

B. Le pion du chevalier du roi un pas.

21. N. Le pion du chevalier du roi deux pas.

B. De même.

22. N. Le fou à la seconde case du chevalier de son roi.

B. Le pion de la tour du roi un pas.

23. N. La tour du roi à la seconde case de son roi.

B. La tour du roi à sa quatrième case.

24. N. La tour de la dame à la case de son roi.

B. Le fou à la seconde case de sa dame.

25. N. La tour du roi à la quatrième case du roi blanc.

B. Le pion de la tour prend le pion.

26. N. Le pion de la tour reprend le pion.

B. La tour de la dame à la case de la tour de son roi.

27. N. Le pion du chevalier de la dame deux pas.

B. Le fou à la troisième case du fou de sa dame.

28. N. La tour donne échec.

B. Le roi à la seconde case de son fou.

29. N. La tour prend la dame.

B. La tour donne échec et mat à la case de la tour du roi noir.

SECOND RENVOI

Sur le sixième coup de la quatrième Partie.

6 coup. *Noir.* La dame à la deuxième case de son fou.

Blanc. Le fou du roi à la quatrième case du fou de sa dame.

7. N. Le pion de la dame prend le pion.
B. Le pion reprend le pion.
8. N. Le pion du fou de la dame un pas.
B. La dame à la quatrième case de la dame noire.
9. N. Le chevalier de la dame à la troisième case de son fou.
B. Le chevalier du roi à la troisième case de son fou.
10. N. Le chevalier de la dame à la quatrième case du chevalier de la dame blanche.
B. La dame à sa case.
11. N. Le pion de la tour de la dame un pas.
B. Le pion de la tour de la dame deux pas.
12. N. Le chevalier du roi à la seconde case de son roi.
B. Le roi roque.
13. N. Le pion du chevalier du roi un pas.
B. Le fou de la dame à la quatrième case du chevalier du roi noir.
14. N. Le fou du roi à la seconde case du chevalier.
B. Le fou de la dame à la troisième case du fou du roi noir.

15. N. Le chevalier du roi à sa case.
B. Le fou de la dame prend le fou.
16. N. La dame reprend le fou.
B. Le chevalier du roi à la quatrième case du chevalier du roi noir.
17. N. Le chevalier du roi à la troisième case de sa tour.
B. Le chevalier de la dame à la troisième case de son fou.
18. N. Le chevalier de la dame à la troisième case de son fou.
B. La dame à la quatrième case de la dame noire.
19. N. Le chevalier de la dame à la seconde case de son roi.
B. La dame à la troisième case de la dame noire.
20. N. Le fou de la dame à la seconde case de sa dame.
B. Le pion du roi un pas.
21. N. Le fou de la dame à sa troisième case.
B. La tour de la dame à la case de sa dame.
22. N. Le chevalier du roi à la quatrième case du chevalier du roi blanc.
B. La dame donne échec à la seconde case de la dame noire.
23. N. Le fou prend la dame.
B. Le pion reprend le fou en donnant échec.
24. N. Le roi à la case de sa dame.
B. Le chevalier donne échec et mat à la troisième case du roi.

Quoique ce renvoi puisse se jouer de plusieurs manières, le noir doit toujours perdre, si vous avez soin de ne point souffrir d'obstruction au fou de votre roi.

PREMIER GAMBIT,

Dans lequel il y aura sept Renvois,

Deux au quatrième, le troisième au cinquième, le quatrième au sixième, le cinquième au septième, le sixième au septième coup du Noir, et le dernier au huitième coup.

1.ᵉʳ coup. Blanc. Le pion du roi deux pas.
Noir. De même.
2. B. Le pion du fou du roi deux pas.
N. Le pion du roi prend le pion.
3. B. Le chevalier du roi à la troisième case de son fou.
N. Le pion du chevalier du roi deux pas.
4. B. Le fou du roi à la quatrième case du fou de sa dame. (*a*)
N. Le fou du roi à la seconde case de son chevalier. (*b*)

(*a*) Si, avant de jouer ce fou, vous eussiez poussé le pion de la tour de votre roi deux pas, votre adversaire aurait, en reperdant le pion du gambit, regagné l'attaque sur vous, avec une meilleure situation de jeu; ainsi l'avantage passait alors de son côté. C'est ce que vous verrez par mon premier renvoi sur ce coup.

(*b*) Si, au lieu de jouer ce fou, il eût poussé le pion du chevalier de son roi sur le vôtre, un second renvoi vous indiquera la manière de continuer votre attaque en ce cas.

5. B. Le pion de la tour du roi deux pas (c)
N. Le pion de la tour du roi un pas. (d)
6. B. Le pion de la dame deux pas.
N. Le pion de la dame un pas. (e)
7. B. Le pion du fou de la dame un pas.
N. Le pion du fou de la dame un pas. (f)
8. B. La dame à la seconde case de son roi.
N. Le fou de la dame à la quatrième case du chevalier du roi blanc. (g)

(c) Vous jouez à présent ce pion pour lui faire avancer celui de la tour de son roi, et par ce moyen renfermer ou empêcher la sortie du chevalier de son roi ; ce qui ne pourrait se faire sans qu'il perde son pion.

(d) Si, au lieu de jouer ce pion, il eût poussé le pion du chevalier de son roi sur votre chevalier, vous verrez, par un troisième renvoi sur ce cinquième coup, de quelle manière il faudrait suivre la partie.

(e) Si, au lieu de jouer ce pion, il eût poussé celui du fou de sa dame, vous devez en tel cas pousser celui de votre roi, pour pouvoir prendre en passant celui de sa dame, en cas qu'il eût voulu le pousser sur le fou de votre roi ; c'est ce qui fera le sujet d'un quatrième renvoi. Il est bon d'avertir ici, pour règle générale, que dans l'attaque des gambits, le fou du roi est la meilleure pièce, et le pion du roi le meilleur pion.

(f) Si, au lieu de jouer ce pion, il eût joué le fou de sa dame, soit à la troisième case de son roi, soit à la quatrième case du chevalier du vôtre, il aurait perdu la partie en peu de coups. Ce doit être le sujet des cinquième et sixième renvois, dans lesquels je le fais jouer de l'une et de l'autre manière.

(g) Si, au lieu de jouer à présent cette même case qui le faisait perdre le coup auparavant, il eût joué ce fou à la troisième case de son roi, il perdrait encore indubitablement la partie ; mais comme toute chose doit avoir son temps, il a bien joué à présent. C'est encore un coup qui me détermine à un septième renvoi pour en faire voir l'effet.

9. B. Le pion du chevalier du roi un pas. (*h*)

N. Le pion du roi prend le pion.

10. B. Le pion de la tour du roi prend le pion.

N. Le pion de la tour du roi reprend le pion.

11. B. La tour prend la tour.

N. Le fou reprend la tour.

12. B. Le fou de la dame prend le pion du chevalier du roi noir.

N. Le fou du roi à la troisième case. (*i*)

13. B. Le fou prend le fou.

N. La dame reprend le fou.

14. B. Le chevalier de la dame à la seconde case de sa dame.

N. De même.

15. B. Le roi roque.

N. De même.

16. B. La tour à la case du chevalier de son roi.

N. La dame à la quatrième case du fou du roi blanc.

17. B. La dame à la seconde case du chevalier de son roi.

N. Le pion du fou du roi deux pas.

18. B. La dame prend le pion noir.

(*h*) Il est de conséquence, dans l'attaque de gambit, de ne point ménager vos pions du côté de votre roi, et même de les sacrifier tous, en cas de besoin, pour le seul pion de son roi, parce que ce pion empêche le fou de votre dame d'entrer en action, et de se joindre aux pièces qui forment votre attaque.

(*i*) Si, au lieu de jouer ce fou, il eût pris le vôtre avec sa dame, ou qu'il eût pris votre chevalier avec le fou de sa dame, il perdait la partie.

N. La dame prend la dame.

19. B. La tour reprend la dame.

N. Le pion prend le pion.

20. B. Le fou du roi prend le chevalier noir.

N. Le fou de la dame prend le chevalier.

21. B. Le chevalier prend le fou.

N. Le pion reprend le chevalier.

22 B. Le fou à la seconde case du fou du roi noir.

N. La tour à la case du fou de son roi.

23. B. La tour prend le pion.

N. Le roi à la seconde case du fou de sa dame.

24. B. Le roi à la seconde case de sa dame. (*k*)

N. Le pion du fou de la dame un pas.

25. B. Le fou à la quatrième case de la tour du roi noir.

N. La tour prend la tour.

26. B. Le fou reprend la tour. (*l*)

(*k*) Si, au lieu de jouer votre roi pour le faire agir, vous eussiez poussé le pion du fou de votre dame, vous perdiez la partie ; parce que votre adversaire, en poussant le pion du fou de sa dame, vous aurait forcé de prendre le pion de sa dame, ou de laisser prendre celui de la vôtre, et ensuite aurait attaqué avec son chevalier votre tour et votre fou.

(*l*) Le fou ayant repris la tour, il est visible que la partie est remise, à moins d'une faute des plus grossières. Cette partie fait voir qu'un gambit bien attaqué et bien défendu, n'est jamais une partie décisive ni d'un côté ni de l'autre. Il est vrai que celui qui donne le pion, a le plaisir d'avoir toujours l'attaque et l'espérance de gagner ; ce qu'il ferait indubitablement, si le défenseur ne jouait pas régulièrement les dix ou douze premiers coups.

PREMIER RENVOI

Sur le premier Gambit.

4 coup. *Blanc.* Le pion de la tour du roi deux pas.

Noir. Le pion du chevalier du roi un pas.

5. B. Le chevalier du roi à la quatrième case du roi noir.

N. Le pion de la tour du roi deux pas.

6. B. Le fou du roi à la quatrième case du fou de sa dame.

N. La tour du roi à sa seconde case.

7. B. Le pion de la dame deux pas.

N. Le pion de la dame un pas.

8. B. Le fou du roi à la quatrième case de sa dame.

N. La dame à la seconde case de son roi.

9. B. Le chevalier de la dame à la troisième case de son fou.

N. Le chevalier du roi à la troisième case de son fou.

10. B. La dame à la seconde case de son roi.

N. Le pion du roi un pas, attaquant la dame blanche.

11. B. Le pion du chevalier du roi prend le pion.

N. Le pion du chevalier du roi reprend le pion.

12. B. La dame prend le pion.

N. Le fou de la dame à la quatrième case du chevalier du roi blanc.

13. B. La dame à la troisième case de son roi.

N. Le fou du roi à la troisième case de sa tour.

14. B. Le chevalier du roi à la quatrième case du fou de sa dame.

N. Le pion du fou de la dame un pas.

15. B. Le fou de la dame à la seconde case de sa dame. (*a*)

N. Le fou du roi prend le chevalier.

16. B. La dame reprend le fou.

N. Le pion de la dame un pas.

17. B. Le fou du roi à la troisième case de la dame.

N. Le chevalier du roi prend le pion du roi.

18. B. Le chevalier ou le fou prend le chevalier.

N. Le pion du fou du roi deux pas. (*b*)

(*a*) Si, au lieu de jouer ce fou, vous eussiez poussé le pion de votre roi, votre adversaire le gagnait toujours en sortant sur lui le chevalier de sa dame.

(*b*.) Ce même pion prend le chevalier, et doit indubitablement gagner la partie. Ceux qui auront profité de mes leçons dans mes quatre premières parties, n'ont pas besoin d'instruction pour la finir et la gagner. Ce dernier pion, devenu à présent pion royal, soutenu comme il est, et avancé à la tête de ses camarades, vaut une des meilleures pièces; ainsi il est inutile d'aller plus loin dans ce renvoi.

SECOND RENVOI

Sur le premier Gambit;

Au quatrième coup.

4 coup. Blanc. Le fou du roi à la quatrième case du fou de sa dame.

Noir. Le pion du chevalier du roi un pas.

5. B. Le chevalier du roi à la quatrième case du roi noir.

N. La dame donne échec.

6. B. Le roi à la case de son fou.

N. Le chevalier du roi à la troisième case de sa tour.

7. B. Le pion de la dame deux pas.

N. Le pion de la dame un pas.

8. B. Le chevalier du roi à la troisième case de sa dame.

N. Le pion du roi un pas.

9. B. Le pion du chevalier du roi un pas.

N. La dame donne échec.

10. B. Le roi à la seconde case de son fou.

N. La dame donne échec.

11. B. Le roi à sa troisième case.

N. Le chevalier du roi à sa case. (*a*)

12. B. Le chevalier du roi à la quatrième case du fou de son roi.

(*a*) Il joue ce chevalier à sa case pour faire place au fou de son roi, pour attaquer ensuite votre roi, étant dans sa situation, son meilleur coup.

N. Le fou du roi à la troisième case de sa tour.
13. B. Le fou du roi à sa case, attaque la dame et la force.
N. La dame prend la tour, ne pouvant faire mieux.
14. B. Le fou du roi donne échec, et prend ensuite la dame. (3)

(*b*) Je n'ai pas besoin d'aller plus loin dans cette partie, puisqu'il est assez évident que le blanc doit gagner.

TROISIÈME RENVOI,

Sur le cinquième coup du noir.

5 *coup. Blanc.* Le pion de la tour du roi deux pas.
Noir. Le pion du chevalier du roi un pas.
5. B. Le chevalier du roi à la quatrième case du chevalier du roi noir.
N. Le chevalier du roi à la troisième case de sa tour.
7. B. Le pion de la dame deux pas.
N. Le pion du fou du roi un pas.
8. B. Le fou de la dame prend le pion.
N. Le pion de la dame un pas.
9. B. Le pion du fou de la dame un pas.
N. Le pion prend le chevalier. (*a*)

(*a*) Si, avant de faire place à sa dame en jouant le pion d'icelle, il eût pris votre chevalier, il aurait fallu reprendre avec le fou.

10. B. Le pion reprend le pion.
N. Le chevalier du roi à sa case.
11. B. La dame à la troisième case de son chevalier.
N. La dame à la seconde case de son roi.
12. B. Le chevalier de la dame à la seconde case de sa dame.
N. La dame à la case du fou de son roi.
13. B. Le roi roque du côté de sa tour.
N. perd la partie. (*b*)

(*b*) S'il joue sa dame pour éviter la découverte de votre tour sur elle, il perd son cavalier, outre qu'il aura mauvais jeu; et s'il joue son cavalier, il perd sa dame. Il est visible que de l'une et l'autre manière il perd la partie.

QUATRIÈME RENVOI

DU PREMIER GAMBIT.

Sur le sixième coup.

6 *coup. Blanc.* Le pion de la dame deux pas.

Noir. Le pion du fou de la dame un pas. (*a*)

7. B. Le pion du roi un pas.
N. Le pion du chevalier de la dame deux pas.

(*a*) Il joue ce pion dans le dessein d'attaquer ensuite avec le pion de sa dame le fou de votre roi; ce que vous prévenez en poussant le pion de votre roi.

8. B. Le fou à la troisième case du chevalier de sa dame.

N. Le pion de la tour de la dame deux pas.

9. B. Le pion de la tour de la dame deux pas.

N. Le pion du chevalier de la dame un pas.

10. B. Le chevalier de la dame à la seconde case de sa dame. (*b*)

N. Le fou de la dame à la troisième case de sa tour.

11. B. Le chevalier de la dame à la quatrième case de son roi.

N. La dame à la troisième case de son chevalier, ou tout ce qu'il voudra ; il perd la partie.

12. B. Le chevalier donne échec à la troisième case de la dame noire.

(*b*) Ce chevalier, qui ne paraissait en rien, est cependant le corps de réserve qui va gagner la partie, sans que l'adversaire puisse l'éviter ; c'est pourquoi il faut toujours tâcher de disposer ses pions de manière qu'ils puissent arrêter l'entrée des chevaliers dans le jeu.

CINQUIÈME RENVOI

DU PREMIER GAMBIT,

Au septième coup du noir.

7 coup. Blanc. Le pion du fou de la dame un pas.

Noir. Le fou de la dame à la quatrième case du chevalier du roi blanc.

8. B. La dame à la troisième case de son chevalier.

N. Le fou de la dame à la quatrième case de la tour de son roi. (*a*)
9. B. Le pion de la tour du roi prend le pion.
N. Le pion de la tour reprend le pion.
10. B. La tour du roi prend le fou.
N. La tour reprend la tour.
11. B. Le fou du roi prend le pion en donnant échec au roi et à la tour, gagne une pièce et par conséquent la partie.

(*a*) Si, au lieu de jouer ce fou, il soutenait avec sa dame le pion du fou de son roi, vous prendriez alors le pion du chevalier de sa dame, et ensuite sa tour.

SIXIÈME RENVOI
DU PREMIER GAMBIT,
Sur le septième coup.

7 coup. Blanc. Le pion du fou de la dame un pas.
Noir. Le fou de la dame à la troisième case de son roi.
8. B. Le fou du roi prend le fou.
N. Le pion reprend le fou.
9. B. La dame à la troisième case de son chevalier.
N. La dame à la case de son fou, pour garder les deux pions attaqués.
10. B. Le pion de la tour du roi prend le pion.

N. Le pion de la tour reprend le pion.
11. B. La tour du roi prend la tour.
N. Le fou prend la tour.
12. B. Le chevalier du roi prend le pion.
N. Le roi à sa seconde case.
13 B. Le fou de la dame prend le pion.
N. Le chevalier de la dame à la troisième case de son fou.
14. B. Le chevalier de la dame à la seconde case de sa dame.
N. Le pion de la tour de la dame deux pas.
15. B. Le roi roque.
N. Le pion du chevalier de la dame deux pas.
16. B. La tour à la case de la tour de son roi.
N. Le chevalier du roi à la troisième case de son fou.
17. B. La tour prend le fou.
N. La dame reprend la tour.
18. B. La dame prend le pion du roi et donne échec.
N. Le roi se retire où il veut, étant mat sur l'une ou sur l'autre case où il peut aller.

SEPTIEME ET DERNIER RENVOI

DU PREMIER GAMBIT,

Sur le huitième coup.

8 *coup. Blanc.* La dame à la seconde case de son roi.

Noir. Le fou de la dame à la troisième case de son roi.

9. B. Le fou du roi prend le fou.
N. Le pion reprend le fou.
10. B. Le pion du roi un pas.
N. Le pion de la dame prend le pion. (*a*)
11. B. Le pion de la dame reprend le pion.
N. Le chevalier de la dame à la seconde case de sa dame. (*b*)
12. B. Le pion du chevalier du roi un pas.
N. De même.
13. B. Le pion du chevalier du roi prend le pion. (*c*)

(*a*) Si, au lieu de prendre, il eût poussé ce même pion, il aurait fallu jouer votre dame à sa troisième case, pour lui donner échec le coup suivant; ce qui vous gagnerait la partie.

(*b*) Si, au lieu de jouer ce chevalier, il eût joué toute autre chose, vous deviez jouer celui de votre dame, pour lui donner échec deux coups après. Voyez le douzième coup du quatrième renvoi de cette partie.

(*c*) Dans l'attaque du gambit, il faut observer que si votre adversaire, avant qu'il ait roqué, pousse le pion du chevalier de son roi sur votre chevalier royal, posté sur la troisième case du fou de votre roi; il faut le

N. Le pion prend le chevalier.
14. B. la dame reprend le pion.
N. La dame à la seconde case de son roi.
15. B. Le chevalier de la dame à la seconde case de sa dame.
N. Le roi roque.
16. B. Le pion du chevalier de la dame deux pas, pour empêcher le chevalier noir d'avancer.
N. Le pion de la tour du roi un pas.
17. B. Le chevalier de la dame à la quatrième case de son roi.
N. Le chevalier de la dame à sa troisième case.
18. B. Le fou à la troisième case de son roi.
N. Le chevalier du roi à la troisième case de sa tour.
19. B. Le fou à la quatrième case du fou de la dame noire.
N. La dame à la seconde case de son fou.
20. B. Le pion de la tour de la dame deux pas.
N. Le fou du roi à sa case.
21. B. Le pion de la tour de la dame un pas.
N. Le fou prend le fou.
22. B. Le pion reprend le fou.
N. Le chevalier de la dame à la seconde case de sa dame,
23. B. Le chevalier donne échec.

laisser prendre, pour ne point vous laisser détourner de votre attaque, à moins que vous ne puissiez l'avancer à la quatrième case de son roi ou de son chevalier, parce qu'alors vous faites la guerre au pion du fou de son roi.

N. Le roi se retire.
24. B. La tour de la dame à la case de son chevalier.
N. Le chevalier de la dame prend le pion.
25 B. Le chevalier prend le pion du chevalier de la dame.
N. Le chevalier de la dame prend le chevalier.
26. B. Le pion de la tour de la dame un pas.
N. Le roi à la case de la tour de sa dame.
27. B. La tour à la case de son fou.
N. La dame à la case de son fou.
28. B. La tour du roi à la seconde case.
N. La tour de la dame à la seconde case de sa dame.
29. B. La tour du roi à la seconde case du chevalier de sa dame.
N. La tour du roi à sa seconde case.
30. B. La dame prend le pion du fou de la dame noire.
N. La dame prend la dame.
31. B. La tour de la dame donne échec et mat.

SECOND GAMBIT,

Dans lequel il y aura quatre renvois,

Deux au quatrième coup, le troisième au neuvième coup, et le quatrième au onzième coup.

1 coup. *Blanc.* Le pion du roi deux pas.
Noir. De même.
2. B. Le pion du fou du roi deux pas.

N. Le pion prend le pion.

3. B. Le fou du roi à la quatrième case du fou de sa dame.

N. La dame donne échec.

4. B. Le roi à la case de son fou.

N. Le pion du chevalier du roi deux pas. (*a*)

5. B. Le chevalier du roi à la troisième case de son fou.

N. La dame à la quatrième case de la tour de son roi. (*b*)

6. B. Le pion de la dame deux pas.

N. Le pion de la dame un pas.

7. B. Le pion du fou de la dame un pas. (*c*)

N. Le fou de la dame à la quatrième case du chevalier du roi blanc.

(*a*) Le noir ayant deux autres façons de jouer, je fais deux renvois sur ce même coup : le premier, en lui faisant jouer le fou de son roi à la quatrième case du fou de sa dame ; et le second, en lui faisant pousser un pas le pion de sa dame.

(*b*) Il a trois endroits où il peut jouer sa dame mais il n'y a que celui-là de bon ; car s'il la retirait la troisième case de la tour, vous attaqueriez le pion du fou de son roi avec votre chevalier royal, en le jouant à la quatrième case du roi noir, et vous gagneriez une tour : et s'il plaçait sa dame à la quatrième case du chevalier de votre roi, vous lui donneriez échec de votre fou, en prenant son pion. S'il reprend votre fou, vous donnez échec au roi et à la dame avec votre chevalier, et la partie est décidée.

(*c*) Il est de conséquence, dans les gambits, de jouer ce pion, pour pouvoir ensuite placer votre dame à la troisième case de son chevalier, sur-tout lorsqu'il sort le fou de sa dame sans attaquer une de vos pièces : vous tenez en tel cas votre adversaire extrêmement embarrassé. *Voyez le cinquième et le sixième renvoi du premier gambit.*

8. B. Le roi à la seconde case de son fou.
N. Le chevalier du roi à la troisième case du fou de son roi. (*d*)
9. B. La dame à la seconde case de son roi.
N. Le chevalier de la dame à la seconde case de sa dame.
10. B. Le pion de la tour du roi deux pas.
N. Le fou prend le chevalier.
11. B. La dame prend le fou.
N. La dame prend la dame. (*e*)
12. B. Le roi reprend la dame. (*f*)
N. Le pion du chevalier du roi donne échec.
13. B. Le roi prend le pion du roi noir.
N. Le fou du roi donne échec à la troisième case de sa tour.
14. B. Le roi à la quatrième case du fou du roi noir.
N. Le fou du roi prend le fou de la dame blanche.
15. B. La tour du roi reprend le fou.

(*d*) Si, au lieu de jouer ce chevalier, il eût pris celui de votre roi, vous verrez par un troisième renvoi la manière de poursuivre la partie en tel cas.

(*e*) Si, au lieu de prendre votre dame, il donnait échec de son cavalier, un quatrième renvoi vous fera voir comment il perdrait la partie.

(*f*) J'avais donné, pour règle générale, d'unir le pion du fou de votre roi à celui du roi; mais comme il n'y a point de règles sans exceptions, vous en trouverez une ici qui est fondée sur deux raisons : la première est, qu'en reprenant du roi, vous gagnez un pion sans que votre adversaire puisse l'éviter; et en second lieu, il faut se ressouvenir que le roi n'a pas beaucoup à craindre, lorsqu'il n'y a plus de dames sur le jeu; il est donc nécessaire en tel cas de mettre le roi en campagne,

N. Le pion de la tour du roi deux pas.

16. B. Le chevalier à la seconde case de sa dame.

N. Le roi à la seconde case.

17. B. La tour du roi à la case du fou de son roi.

N. Le pion du fou de la dame un pas.

18. B. La tour de la dame à la case de son roi.

N. Le pion du chevalier de la dame deux pas.

19. B. Le fou à la troisième case du chevalier de sa dame.

N. Le pion de la tour de la dame deux pas.

20. B. Le pion du roi un pas.

N. Le pion prend le pion.

21. B. Le pion de la dame reprend le pion.

N. Le chevalier du roi à la quatrième case de sa dame.

22. B. Le chevalier à la quatrième case de son roi. (*g*)

N. Le chevalier de la dame à sa troisième case.

23. B. Le chevalier à la troisième case du fou du roi noir.

parce qu'il peut vous rendre autant de service qu'une autre pièce, comme on pourra voir par la suite de cette partie.

(*g*) Vous auriez mal joué si vous eussiez pris son chevalier avec votre fou, parce qu'en reprenant de son pion, ce pion empêchait la marche et le progrès de votre chevalier ; il était nécessaire d'avancer premièrement votre chevalier, pour n'avoir point de pièces inutiles.

N. La tour de la dame à la case de sa dame (*h*)

24. B. Le pion du roi un pas.

N. La tour de la dame à la troisième case de sa dame. (*i*)

25. B. Le pion prend le pion en donnant échec à la tour.

N. Le roi prend le pion.

26. B. Le roi à la quatrième case du chevalier du roi noir.

N. Le roi à la seconde case de son chevalier, pour éviter l'échec à la découverte.

27. B. Le chevalier prend le pion de la tour du roi, et donne échec.

N. Le roi à la seconde case de sa tour.

28. B. La tour du roi donne échec.

N. Le roi à la case de son chevalier.

29. B. La tour du roi à la seconde case du chevalier de la dame noire.

N. La tour de la dame à la case de sa dame. (*k*)

30. B. La tour prend le chevalier de la dame noire, et gagne tout de suite la partie.

(*h*) S'il eût pris votre chevalier, vous le repreniez du pion, et ensuite vous attaquiez le pion du fou de son roi, en jouant la tour de votre dame à la seconde case de son roi.

(*i*) S'il eût pris le pion au lieu de jouer la tour, vous auriez gagné la partie en peu de coups, parce qu'il perdrait le pion du fou de sa dame.

(*k*) Si, au lieu de jouer la tour, il joue son roi, vous donnez échec à la case du chevalier de sa dame, et vous prenez ensuite la tour de son roi; ce qui vous suffira pour gagner. Il est bon d'observer ici que le gain de cette partie par le blanc, est forcé uniquement parce que le roi étant posté de manière à pouvoir toujours agir et servir autant que la meilleure pièce du jeu.

PREMIER RENVOI

du second Gambit,

Sur le quatrième coup du noir.

4 coup. Blanc. Le roi à la case de son fou.
Noir. Le fou du roi à la quatrième case du fou de sa dame.

5. B. Le pion de la dame deux pas.
N. Le fou du roi à la troisième case du chevalier de sa dame.

6. B. Le chevalier du roi à la troisième case de son fou.
N. La dame à la quatrième case du chevalier du roi blanc.

7. B. Le fou du roi prend le pion du fou du roi noir, et donne échec.
N. Le roi à la case du fou, parce que s'il reprend, il perd sa dame.

8. B. Le pion de la tour du roi un pas.
N. La dame à la troisième case du chevalier du roi blanc.

9. B. Le chevalier de la dame à la troisième case de son fou.
N. Le roi prend le fou. (*a*)

10. B. Le chevalier de la dame à la seconde case de son roi.

(*a*) Si le roi noir ne prend pas le fou, cela revient toujours au même, sa dame ne pouvant plus se sauver dans aucun autre endroit.

N.

N. La dame à la troisième case du chevalier de son roi, n'ayant d'autre place.
11. B. Le chevalier du roi donne échec au roi et à la dame, et gagne la partie.

SECOND RENVOI
DU SECOND GAMBIT,

Commençant au quatrième coup du noir.

4 coup. Blanc. Le roi à la case de son fou.
Noir. Le pion de la dame un pas.
5. B. Le chevalier du roi à la troisième case de son fou.
N. Le fou de la dame à la quatrième case du chevalier du roi blanc.
6. B. Le pion de la dame deux pas.
N. Le pion du chevalier du roi deux pas.
7. B. Le chevalier de la dame à la troisième case de son fou.
N. La dame à la quatrième case de la tour de son roi. (*a*)
8. B. Le pion de la tour du roi deux pas.
N. Le pion de la tour du roi un pas. (*b*)

(*a*) S'il prend le chevalier de votre roi au lieu de retirer sa dame, vous reprenez de la dame; et ensuite poussant le pion du chevalier de votre roi un pas, la situation de votre jeu deviendra très-bonne.

(*b*) Si, au lieu de jouer le pion de sa tour, il eût joué celui du fou de son roi, vous deviez alors prendre son chevalier avec le fou de votre roi; et ensuite, jouant le chevalier de votre dame à la quatrième case de la sienne, vous auriez encore eu une situation très-avantageuse pour le gain de la partie.

Tome III. N

9. B. Le roi à la seconde case de son fou.
N. Le fou de la dame prend le chevalier du roi blanc. (c)
10. B. Le roi à la seconde case de son fou.
N. Le fou de la dame prend le chevalier de son roi.
11. B. Le pion de la tour prend le pion.
N. La dame reprend le pion.
12. B. Le chevalier à la seconde case de son roi.
N. Le chevalier de la dame à la seconde case de sa dame.
13. B. Le chevalier prend le pion noir.
N. La dame à sa case.
14. B. Le pion du fou de la dame un pas.
N. Le chevalier de la dame à sa troisième case.
15. B. Le fou du roi à la troisième case de sa dame.
N. La dame à sa seconde case.
16. B. Le fou de la dame à la troisième case de son roi.
N. Le roi roque.
17. B. Le pion de la tour de la dame deux pas.
N. Le roi à la case du chevalier de sa dame.
18. B. Le pion de la tour de la dame un pas.
N. Le chevalier de la dame à la case de son fou.

(c) S'il eût retiré sa dame, ou joué toute autre pièce, vous deviez toujours prendre le pion du chevalier de son roi avec le pion de votre tour, étant nécessaire d'observer que dans l'attaque des gambits, lorsqu'on peut séparer les pions du côté du roi de l'adversaire, on a toujours l'avantage sur lui.

19. B. Le pion du chevalier de la dame deux pas.
N. Le pion du fou de la dame un pas.
20. B. Le pion du chevalier de la dame un pas.
N. Le pion prend le pion.
21. B. Le pion de la tour de la dame un pas, pour l'empêcher de pouvoir soutenir le pion du fou de sa dame.
N. Le pion du chevalier de la dame un pas.
22. B. La dame à la troisième case de son chevalier.
N. Le chevalier du roi à la troisième case de son fou.
23. B. Le fou du roi prend le pion.
N. La dame à la seconde case de son fou.
24. B. Le pion de la dame un pas.
N. Le fou du roi à la seconde case de son chevalier.
25. B. Le fou du roi à la troisième case du fou de la dame noire.
N. Le chevalier du roi à la seconde case de sa dame.
26. B. Le chevalier à la troisième case de sa dame.
N. Le chevalier du roi à la quatrième case de son roi.
27. B. Le chevalier prend le chevalier.
N. Le fou reprend le chevalier.
28. B. Le pion du fou du roi un pas.
N. Le fou à la seconde case du chevalier de son roi.
29. B. Le fou de la dame à la quatrième case de sa dame.

N. Le fou reprend le fou.

30. B. Le pion reprend le fou.

N. La dame à la seconde case de son roi.

31. B. Le roi à la troisième case de son fou.

N. La tour de la dame à la case du chevalier de son roi.

32. B. La tour de la dame à la case de son fou.

N. La tour de la dame à la troisième case du chevalier de son roi.

33. B. Le fou à la seconde case du chevalier de la dame noire.

N. La tour du roi à la case de son chevalier.

34. B. La tour prend le chevalier.

N. La tour reprend la tour.

35. B. Le fou prend la tour.

N. Le roi reprend le fou.

36. B. La tour donne échec.

N. Le roi à la case du chevalier de sa dame.

37. B. La dame à la quatrième case de son fou.

N. La dame à la seconde case.

38. B. Le pion du fou du roi un pas, pour empêcher l'échec de la dame.

N. La tour à la case du chevalier de son roi.

39. B. La dame à la troisième case du fou de la dame noire.

N. La dame prend la dame. (*d*)

40. B. Le pion reprend la dame.

N. Le roi à la seconde case du fou de sa dame.

41. B. Le pion de la dame un pas.

N. Le pion de la tour du roi un pas.

(*d*) Si la dame se retire au lieu de prendre la vôtre; en poussant le pion de votre roi vous le matez, ou vous gagnez sa dame.

42. B. La tour à la case de la tour de son roi.
N. De même.
43. B. La tour à la case du chevalier de son roi.
N. La tour à sa seconde case.
44. B. La tour à la case du chevalier du roi noir.
N. Le pion du chevalier de la dame un pas. (*e*)
45. B. La tour à la case de la tour de la dame noire.
N. Le roi à la troisième case du chevalier de sa dame.
46. B. La tour donne échec.
N. Le roi à la seconde case du fou de sa dame.
47. B. La tour donne échec.
N. Le roi à la case de sa dame.
48. B. Le pion du roi un pas.
N. Le pion prend le pion.
49. B. Le pion de la dame un pas.
N. Le roi à la case du fou de la dame, pour éviter le mat de la tour.

(*e*) Si, au lieu de jouer ce pion, il poussait le pion de la tour de son roi pour aller à dame, vous verrez, par le calcul, qu'il sera toujours un coup trop court.

On observera, sur ce second renvoi, qu'il est fort long et en même temps très-difficile au blanc de parvenir à son but; que, sans le secours du roi, il n'aurait jamais pu réussir, parce que s'il eût roqué du côté de sa dame, le roi se trouvant si éloigné, au lieu de lui rendre service, l'aurait plutôt embarrassé.

Il faut aussi se ressouvenir que les secondes cases du fou sont ordinairement les meilleures, quand le roi ne roque point.

50. B. Le pion de la dame donne échec.
N. Le roi à la case de sa dame.
51. B. La tour donne échec, et ensuite pousse à dame, et gagne.

TROISIÈME RENVOI

Sur le huitième coup du second Gambit.

8 coup. Blanc. Le roi à la seconde case de son fou.
Noir. Le chevalier du roi à la troisième case de son fou.
9. B. La dame à la seconde case de son roi.
N. Le fou prend le chevalier.
10. B. La dame reprend le fou.
N. La dame prend la dame. (*a*)
11. B. Le pion reprend la dame.
N. Le fou du roi à la seconde case de son chevalier.
12. B. Le pion de la tour du roi deux pas.
N. Le pion de la tour du roi un pas.
13. B. La tour du roi à la case de son chevalier.
N. Le chevalier du roi à la seconde case de sa tour.
14. B. Le fou de la dame prend le pion du gambit.

(*a*) S'il n'eût pas pris la dame, il aurait fallu pousser immédiatement le pion de la tour de votre roi deux pas, pour séparer ses pions.

N. Le fou du roi prend le pion de la dame, et donne échec.

15. B. Le pion prend le fou.

N. Le pion de la tour du roi un pas.

16. B. La tour du roi à la seconde case du chevalier du roi noir.

N. Le chevalier de la dame à la troisième case de son fou.

17. B. Le chevalier de la dame à la troisième case de son fou.

N. Le chevalier de la dame prend le pion.

18. B. Le fou prend le pion et donne échec.

N. Le roi à la case de son fou.

19. B. La tour de la dame à la case du chevalier de son roi.

N. Le chevalier de la dame à la troisième case de son fou.

20. B. Le fou à la troisième case du chevalier de sa dame.

N. La tour de la dame à la case de sa dame. (*b*)

21. B. La tour du roi donne échec à la seconde case du roi noir.

N. Le roi à sa case.

22. B. La tour de la dame à la seconde case du chevalier du roi noir.

N. Le chevalier du roi à la case de son fou.

23. B. Le chevalier à la quatrième case de la dame noire, et gagne assez visiblement la partie.

(*b*) S'il eût joué toute autre pièce, vous deviez prendre le chevalier de son roi avec la tour du vôtre, et ensuite lui donner échec de la tour de votre dame pour prendre sa tour.

QUATRIÈME RENVOI

Sur le onzième coup du second Gambit.

11 *coup. Blanc.* La dame prend le fou.
Noir. Le chevalier du roi donne échec à la quatrième case du chevalier du roi blanc.
12. B. Le roi à la case de son chevalier.
N. Le pion du chevalier prend le pion. (*a*)
13. B. Le fou de la dame prend le pion.
N. Le chevalier du roi à la troisième case de son fou.
14. B. Le chevalier à la troisième case de la tour de sa dame.
N. La dame prend la dame.
15. B. Le pion reprend la dame.
N. Le chevalier du roi à la quatrième case de sa tour.
16. B. La tour du roi prend le pion.
N. Le chevalier du roi prend le fou.
17. B. La tour reprend le chevalier.
N. Le pion du fou du roi un pas.
18. B. Le roi à la seconde case de son fou.
N. Le roi roque.
19. B. Le fou à la troisième case du roi noir.
N. Le fou à la seconde case de son roi.
20. B. La tour de la dame à la case de la tour de son roi.
N. Le roi à la case du chevalier de sa dame.

(*a*) Si, au lieu de prendre le pion, il eût joué autre chose, vous deviez prendre le pion du chevalier de son roi avec celui de votre tour.

21. B. Le fou prend le chevalier.
N. La tour reprend le fou.
22. B. La tour de la dame à la troisième case de la tour du roi noir.
N. Le pion du chevalier de la dame un pas.
23. B. La tour du roi à la quatrième case du fou du roi noir.
N. Le fou à la case de sa dame.
24. B. La tour du roi à la quatrième case de la tour du roi noir.
N. Le roi à la seconde case du chevalier de la dame.
25. B. Le pion du fou du roi un pas.
N. Le pion du fou de la dame un pas.
26. B. Le pion du fou du roi un pas. (*b*)

(*b*) Dans la situation présente, votre adversaire ne pouvant attaquer aucune de vos pièces, il s'agit d'amener votre chevalier à la troisième case du chevalier du roi noir, pour prendre le pion de sa tour, ce qui vous donnera la partie.

TROISIÈME GAMBIT,

Ou il y aura trois Renvois,

Un sur le second coup du noir, le second au troisième du noir, et le dernier au onzième coup du noir, par lesquels on sera instruit de la manière qu'il faut jouer lorsqu'on refuse de prendre le pion du Gambit.

1 coup. *Blanc.* Le pion du roi deux pas.
Noir. De même.
2. B. Le pion du fou du roi deux pas.
N. Le pion de la dame deux pas. (*a*)
3. B. Le pion du roi prend le pion.
N. La dame prend le pion. (*b*)
4. B. Le pion du fou prend le pion.
N. La dame reprend le pion et donne échec.
5. B. Le fou couvre l'échec. (*c*)

(*a*) Si, au lieu de deux, il ne poussait ce pion qu'un seul pas, cela ferait toute une autre partie. Ce doit être le sujet d'un autre renvoi.

(*b*) S'il prend le pion du fou de votre roi, au lieu de prendre celui de votre roi avec sa dame, cela fait encore le sujet d'un autre renvoi.

(*c*) La partie, dans cette situation, ne peut que paraître entièrement égale de part et d'autre : cependant il faut observer que vous avez de l'avantage, quoiqu'il soit très-peu considérable : la raison est, qu'à votre aile gauche vous conservez quatre pions avec celui de votre dame,

N. Le fou du roi à la troisième case de sa dame.

6. B. Le chevalier du roi à la troisième case de son fou.

N. La dame à la seconde case de son roi.

7. B. Le pion de la dame deux pas.

N. Le fou de la dame à la troisième case de son roi.

8. B. Le roi roque.

N. Le chevalier de la dame à la seconde case de sa dame.

9. B. Le pion du fou de la dame deux pas.

N. Le pion du fou de la dame un pas.

10. B. Le chevalier de la dame à la troisième case de son fou.

N. Le chevalier du roi à la troisième case de son fou.

11. B. Le fou du roi à la troisième case de sa dame.

N. Le roi roque du côté de sa tonr. (*d*)

12. B. Le fou de la dame à la quatrième case du chevalier du roi noir. (*e*)

pendant que votre adversaire a les siens divisés trois par trois, et tous séparés du centre ; c'est pourquoi vous êtes, par ce moyen, mieux en état d'empêcher les pièces de votre adversaire de se poster dans le milieu de l'échiquier.

(*d*) Comme il était assez égal pour lui de roquer du côté de sa dame ou de son roi, j'ai déjà donné une règle générale pour l'attaquer avec vos pions en tel cas ; cependant, pour plus d'instruction sur cet article, j'en ferai un troisième renvoi sur le onzième coup.

(*e*) S'il n'eût pas roqué de ce côté, ce fou serait très-mal joué, parce qu'en le chassant avec le pion de sa tour, il vous ferait perdre un coup, ou il vous con-

N. Le pion de la tour du roi un pas.

13. B. Le fou de la dame à la quatrième case de la tour de son roi.

N. La dame à sa case.

14. B. Le chevalier de la dame à la quatrième case de son roi. (*f*)

N. Le fou du roi à la seconde case de son roi.

15. B. La dame à la seconde case de son roi.

N. La dame à la seconde case de son fou. (*g*)

16. B. Le chevalier de la dame prend le chevalier.

N. Le chevalier reprend le chevalier

17. B. Le fou prend le chevalier.

N. Le fou reprend le fou.

18. B. La dame à la quatrième case de son roi.

N. Le pion du chevalier du roi un pas.

19. B. Le chevalier à la quatrième case du roi noir.

N. Le fou prend le chevalier. (*h*)

traindrait de changer votre fou pour son chevalier, ce qui ne vous avancerait de rien, puisqu'il y replacerait son autre chevalier ; mais à présent vous le jouez exprès pour l'exciter à pousser les pions qui couvrent son roi, afin que vous puissiez plus aisément former votre attaque sur lui.

(*f*) S'il n'eût pas rangé sa dame, pour y mettre à sa place le fou de son roi, vous auriez fort embarrassé son jeu en jouant son chevalier.

(*g*) Si, au lieu de jouer sa dame, il eût pris votre chevalier, il fallait reprendre de la dame, pour lui faire parer le mat dont il était menacé par votre dame soutenue du fou de votre roi.

(*h*) Si, au lieu de prendre, il eût retiré son fou, vous auriez gagné le pion du chevalier de son roi, en le prenant de votre chevalier ; cela vous aurait gagné la partie.

20. B. Le pion reprend le fou.

N. La tour de la dame à la case de sa dame. (*i*)

21. B. La tour du roi à la troisième case du fou du roi noir.

N. La dame à sa seconde case. (*k*)

22. B. La tour prend le pion du chevalier du roi noir, et donne échec.

N. Le pion prend la tour.

23 B. La dame reprend le pion et donne échec.

N. Le roi à la case de sa tour. (*l*)

24. B. Prend le pion de la tour, et donne un échec perpétuel.

(*i*) S'il eût attaqué votre dame avec son fou, au lieu de jouer cette tour, vous auriez dû prendre le fou avec la tour de votre roi ; cela donnait une ouverture sur son roi, qui l'aurait fort incommodé.

(*k*) S'il n'eût pas mis sa dame à cette case, vous auriez pris son fou avec votre tour, et vous auriez indubitablement gagné la partie.

(*l*) Si, au lieu de retirer son roi, il l'eût couvert de sa dame, vous auriez pris son fou en lui donnant échec, et ensuite il vous serait resté deux pions et un fou contre une tour, et de plus une bonne attaque, ce qui était suffisant pour gagner ; mais dans l'état où se trouve à présent la partie, il ne vaut pas la peine de la finir, puisque sa longueur, sans aucune instruction deviendrait trop ennuyante, et d'ailleurs, étant toujours conduite avec la même régularité dont je me sers en toute occasion, cela reviendrait toujours au même, c'est pourquoi j'y mets fin par un échec perpétuel.

PREMIER RENVOI
Sur le troisième Gambit,

Au second coup.

2 *coup. Blanc.* Le pion du fou du roi deux pas.

Noir. Le pion de la dame un pas.

3. B. Le chevalier du roi à la troisième case de son fou.

N. Le fou de la dame à la quatrième case du chevalier du roi blanc.

4. B. Le fou du roi à la quatrième case du fou de sa dame.

N. Le chevalier de la dame à la troisième case de son fou. (*a*)

5. B. Le pion du fou de la dame un pas.

(*a*) Lorsqu'on défend une partie, on est souvent obligé de pécher contre les règles générales, pour empêcher l'exécution des projets de l'adversaire ; mais celui qui attaque est rarement dans le même cas. Le noir joue donc ce chevalier à la troisième case de son fou, pour deux raisons : l'une pour défendre le pion de son roi, et l'autre pour faire la guerre au fou du vôtre, qui lui est fort incommode sur cette ligne. S'il jouait toute autre chose, vous prendriez le pion de son roi avec le pion du fou ; et puis, en lui donnant échec de votre fou royal, vous gagneriez le pion du fou de son roi, puisqu'en reprenant votre fou, vous lui donneriez échec du chevalier de votre roi, et par ce moyen votre dame prendrait le fou de la sienne. Cependant si, au lieu de jouer ce chevalier, il eût pris le pion du fou de votre roi, en jouant ensuite le pion de votre dame deux pas, vous vous trouveriez dans un gambit complet, qu'il faudrait suivre selon les instructions déjà données à ce sujet.

N. Le fou prend le chevalier. (*b*)

6. B. La dame reprend le fou.

N. Le chevalier du roi à la troisième case de son fou.

7. B. Le pion de la dame un pas.

N. Le chevalier de la dame à la quatrième case de sa tour.

8. B. Le fou du roi donne échec à la quatrième case du chevalier de la dame noire.

N. Le pion du fou de la dame un pas.

9. B. Le fou du roi à la quatrième case de la tour de sa dame.

N. Le pion du chevalier de la dame deux pas.

10. B. Le fou du roi à la seconde case du fou de la dame. (*c*)

(*b*) S'il n'eût pris votre chevalier, et qu'il eût joué toute autre chose sans attaquer une de vos pièces, vous deviez jouer votre dame à la troisième case de son chevalier. Voyez le huitième coup du sixième renvoi du premier gambit.

(*c*) A moins de bien connaître la force du jeu, on doit naturellement conclure que ces trois derniers coups du blanc étaient des coups perdus ; et véritablement ils paraissent non-seulement tels, mais en même temps contraires aux règles prescrites. Cependant, lorsqu'on observera que, pour donner la chasse au fou de votre roi, il a mis son jeu dans une situation à ne pouvoir plus roquer du côté de la dame sans perdre la partie, et que roquant du côté de son roi, le fou du vôtre se trouve fort bien placé, on conviendra que ces trois coups ont été très-bien calculés, d'autant plus que par ce moyen vous ne pouvez plus manquer d'occuper le milieu de l'échiquier avec vos pions ; et lorsqu'on soutient bien le centre, la bataille est à moitié gagnée.

N. Le fou du roi à la seconde case de son roi.
11. B. Le pion de la dame un pas.
N. Le pion du roi prend le pion de la dame.
12. B. Le pion du fou de la dame reprend le pion.
N. Le roi roque.
13. B. Le fou de la dame à la troisième case de son roi.
N. Le chevalier de la dame à la quatrième case du fou de la dame blanche.
14. B. Le chevalier de la dame à la seconde case de sa dame. (*d*)
N. Le chevalier de la dame prend le pion du chevalier de la dame blanche.
15. B. Le pion du chevalier deux pas. (*e*)
N. Le chevalier de la dame à la quatrième case du fou de la dame blanche.
16. B. Le chevalier prend le chevalier.
N. Le pion reprend le chevalier.
17. B. Le pion du chevalier du roi un pas.
N. Le chevalier à la seconde case de sa dame.
18. B. Le pion de la tour du roi deux pas.
N. La dame donne échec.

(*d*) En jouant ce chevalier, vous laissez un de vos pions en proie à son chevalier, sans qu'il paraisse y avoir aucune nécessité pour cela ; mais il faut observer que les pions du chevalier ne sont point de grande conséquence lorsqu'ils sont séparés de ceux du centre ; ainsi vous trouvez mieux votre compte de laisser prendre ce pion, que de perdre un coup de votre attaque.

(*e*) Ce pion se joue pour déloger ensuite le chevalier de son roi : vous pourriez également le faire partir, en poussant le pion de votre roi; mais en tel cas il le mettrait

19. B. Le roi à la case de sa dame.
N. La dame à la troisième case de la tour de la dame blanche.
20. B. La tour de la dame à la case de son fou.
N. La dame prend le pion de la tour.
21. B. La dame à la quatrième case de la tour du roi noir. (*f*)
N. La tour de la dame à la case de son chevalier.
22. B. Le pion du roi un pas.
N. Le pion du chevalier du roi un pas.
23. B. La dame à la seconde case de son roi.
N. La tour de la dame à la seconde case du chevalier de la dame blanche.
24. B. Le pion de la tour du roi un pas.
N. Le pion du fou de la dame, ou toute autre chose, la partie est perdue.
25. B. Le pion de la tour du roi prend le pion.
N. Le pion du fou du roi reprend. (*g*)

à la quatrième case de sa dame, ce qui serait un poste avantageux pour lui, et dans lequel il pourrait devenir un grand obstacle à votre attaque: vous verrez en cela l'utilité de vos pions de front, puisqu'ils forceront ce chevalier à se retirer dans ses retranchemens, et le mettront hors d'état de vous nuire. Voyez la remarque (*d*) de la première partie, sur l'utilité des pions de front.

(*f*) Vous jouez cette dame pour l'obliger à pousser le pion du chevalier de son roi sur elle. Cela vous met ensuite en état d'attaquer votre adversaire avec le pion de votre tour, pour faire une ouverture sur son roi, comme vous verrez par la suite.

(*g*) S'il reprenait avec le pion de sa tour, il faudrait jouer votre dame à la seconde case de la tour de votre roi, ce qui vous gagnerait également la partie ; c'est ce que vous pourrez essayer.

26. B. La tour du roi prend le pion de la tour du roi noir.

N. Le roi prend la tour. (*h*)

27. B. La dame donne échec à la quatrième case de la tour du roi noir.

N. Le roi où il peut.

28. B. La dame donne échec en prenant le pion, et puis mat le coup après.

N.

(*h*) Si, au lieu de prendre votre tour, il joue la sienne à la seconde case du fou de son roi, vous retirerez la vôtre d'un pas ; et ensuite la soutenant de votre dame, le mat se trouvera toujours de même ; la différence ne sera que d'un coup ou deux tout au plus.

SECOND RENVOI

du Troisième Gambit;

Sur le troisième coup.

3 *coup. Blanc.* Le pion du roi prend le pion de la dame noire.

Noir. Le pion du roi prend le pion du fou.

4. B. Le chevalier du roi à la troisième case de son fou.

N. La dame prend le pion.

5. B. Le pion de la dame deux pas.

N. La dame donne échec à la quatrième case du roi blanc.

6. B. Le roi à la seconde case de son fou.

N. Le fou du roi à la seconde case de son roi. (a)

7. B. Le fou du roi à la troisième case de sa dame.

N. La dame à la troisième case de son fou.

8. B. Le fou de la dame prend le pion.

N. Le fou de la dame à la troisième case de son roi.

9. B. La dame à la seconde case de son roi.

N. La dame à sa seconde case.

10. B. Le pion du fou de la dame deux pas.

N. Le pion du fou de la dame un pas.

11. B. Le chevalier de la dame à la troisième case de son fou.

N. Le chevalier du roi à la troisième case de son fou.

12. B. Le pion de la tour du roi un pas.

N. Le roi roque.

13. B. Le pion du chevalier du roi deux pas.

N. Le fou du roi à la troisième case de sa dame.

14. B. Le chevalier du roi à la quatrième case du roi noir.

N. Le fou prend le chevalier.

15. B. Le pion reprend le fou. (b)

(a) S'il n'eût pas couvert son roi, et qu'il eût laissé là sa dame, il courait risque de la perdre, ou de perdre bientôt la partie, parce qu'en tel cas vous donniez échec du fou de votre roi, et ensuite votre toure royale attaquait sa dame.

(b) Vous reprenez du pion pour forcer son chevalier à rétrograder, n'ayant aucun endroit pour pouvoir l'avancer ; au lieu qu'il n'aurait pas bougé, s'il eût été attaqué de votre fou.

Voyez la lettre (f) du premier renvoi de ce gambit, pag. 285.

N. Le chevalier du roi à la case de son roi.
16. B. La tour de la dame à la case de sa dame.
N. La dame à la seconde case de son roi.
17. B. Le pion du chevalier du roi un pas.
N. Le chevalier de la dame à la seconde case de sa dame.
18. B. La dame à la quatrième case de la tour du roi noir.
N. Le pion du chevalier du roi un pas.
19. B. La dame à la troisième case de la tour du roi noir.
N. La dame donne échec.
20. B. Le roi à la troisième case de son chevalier.
N. Le chevalier de la dame prend le pion du roi blanc.
21. B. Le chevalier à la quatrième case de son roi.
N. La dame à la quatrième case de la dame blanche. (c)
22. B. Le chevalier donne échec à la troisième case du fou du roi noir.
N. Le chevalier prend le chevalier.
23. B. Le pion reprend le chevalier.
N. Perdu, le mat étant forcé.

(c) S'il jouait sa dame ailleurs, il perdrait son chevalier ; ce qui vous suffirait pour gagner la partie

TROISIÈME RENVOI

SUR LE TROISIÈME GAMBIT,

Au onzième coup.

11 *coup. Blanc.* LE fou du roi à la troisième case de sa dame.
Noir. Le roi roque du côté de sa dame.
12. B. La tour du roi à la case de son roi.
N. La dame se retire à la case du fou de son roi. (*a*)
13. B. La dame à la quatrième case de sa tour.
N. Le roi à la case du chevalier de sa dame.
14. B. Le fou de la dame à la troisième case de son roi.
N. Le pion du fou de la dame un pas. (*b*)
15. B. Le pion de la dame un pas.
N. Le fou de la dame à la quatrième case du chevalier du roi blanc.
16. B. Le pion du chevalier de la dame deux pas.
N. Le fou prend le chevalier.

(*a*) Il retire cette dame pour éviter la perte d'une pièce, que vous forceriez en poussant le pion de votre dame sur le fou de la sienne.

(*b*) S'il eût attaqué votre dame avec le chevalier de la sienne, vous auriez dû retirer la vôtre à la troisième case de son propre chevalier, et ensuite pousser en avant le pion de la tour, pour faire déloger ce chevalier.

17. B. B. le pion reprend le fou.

N. La tour de la dame à la case de son fou. (c)

18. B. Le chevalier à la quatrième case du chevalier de la dame noire.

N. Le pion de la tour de la dame un pas.

19. B. Le chevalier prend le fou.

N. La dame reprend le chevalier.

20. B. La tour de la dame à la case de son chevalier.

N. Le chevalier de la dame à la quatrième case de son roi.

21. B. Le fou du roi à la seconde case de son roi.

N. Le chevalier du roi à la seconde case de sa dame.

22. B. La dame à la quatrième case de la tour de la dame noire.

N. La dame donne échec à la troisième case du chevalier de son roi.

23. B. Le roi à la case de sa tour.

N. La dame à sa troisième case. (d)

24. B. Le pion prend le pion.

N. Le chevalier reprend le pion.

25. B. La tour de la dame à la troisième case du chevalier de la dame noire.

(c) Tout autre coup qu'il puisse jouer, le jeu est tellement disposé qu'il ne peu plus éviter la perte de la partie, le jeu étant bien conduit de part et d'autre.

(d) Toute autre chose qu'il eût pu jouer, vous deviez toujours prendre son pion avec celui du chevalier de votre dame ; et en cas que votre adversaire l'eût pris, vous deviez le reprendre de votre tour, pour pouvoir doubler vos tours le coup après.

N. La dame à la case du fou de son roi.
26. B. La tour de la dame à la seconde case de sa dame.
N. Le chevalier de la dame à la seconde case de sa dame.
27. B. La tour de la dame prend le pion de la tour de la dame noire.
N. Le chevalier prend la tour.
28. B. La dame reprend le chevalier.
N. La tour de la dame à la seconde case de son fou.
29. B. Le pion de la dame un pas, et gagne la partie.

GAMBIT
DE CUNNINGHAM,

Dont l'Auteur l'a cru certainement gagné, mais je trouve le contraire, et qu'en jouant bien de part et d'autre, les trois pions de plus, pour la perte d'un fou, doivent gagner la partie lorsqu'ils sont bien conduits. Il y aura aussi deux Renvois, *un au septième, et le dernier au onzième coup.*

1 coup. Blanc. Le pion du roi deux pas.
Noir. De même.
2. B. Le pion du fou du roi deux pas.
N. Le pion du roi prend le pion.

3. B. Le chevalier du roi à la troisième case de son fou.

N. Le fou du roi à la seconde case de son roi.

4. B. Le fou du roi à la quatrième case du fou de sa dame.

N. Le fou du roi donne échec.

5. B. Le pion du chevalier du roi un pas.

N. Le pion prend le pion.

6. B. Le roi roque.

N. Le pion du roi prend le pion de la tour du roi blanc.

7. B. Le roi à la case de sa dame.

N. Le fou du roi à sa troisième case. (*a*)

8. B. Le pion du roi un pas.

N. Le pion de la dame deux pas. (*b*)

9. B. Le pion du roi prend le fou.

N. Le chevalier du roi prend le pion.

10. B. Le fou du roi à la troisième case du chevalier de sa dame.

N. Le fou de la dame à la troisième case de son roi.

11. B. Le pion de la dame un pas. (*c*)

(*a*) Si, au lieu de jouer ce fou à sa troisième case, il l'eût joué à la seconde de son roi, vous auriez gagné la partie en peu de coups; ce que vous verrez par un renvoi sur ce coup.

(*b*) S'il ne sacrifiait point ce fou, vous gagneriez encore indubitablement la partie; mais en le perdant, et en retenant trois pions pour sa pièce, il doit, par la force de ces mêmes pions, devenir votre vainqueur, pourvu qu'il ne se presse point à les pousser avant que toutes ses pièces ne soient sorties et en état de bien seconder ses trois pions.

(*c*) Si vous eussiez poussé ce pion deux pas, vous auriez donné l'entrée dans votre jeu à ses chevaliers, ce

N. Le pion de la tour du roi un pas. (*d*)

12. B. Le fou de la dame à la quatrième case du fou de son roi.

N. Le pion du fou de la dame deux pas.

13. B. Le fou de la dame prend le pion près de son roi.

N. Le chevalier de la dame à la troisième case de son fou.

14. B. Le chevalier de la dame à la seconde case de sa dame.

N. Le chevalier du roi à la quatrième case du chevalier du roi blanc. (*e*)

15. B. La dame à la seconde case de son roi. (*f*)

N. Le chevalier prend le fou.

16. B. La dame prend le chevalier.

qui lui aurait fait gagner bientôt la partie; mais pour que ce coup soit plus sensible, il fera le sujet d'un second renvoi sur ce gambit.

(*d*) Ce coup est de grande importance pour le gain de la partie, parce qu'il vous empêche d'attaquer le chevalier de son roi avec le fou de votre dame, ce qui vous procurerait ensuite l'occasion de séparer ses pions, en sacrifiant une tour pour un de ses chevaliers, l'avantage en tel cas reviendrait de votre côté.

(*e*) Il joue ce chevalier pour prendre le fou de votre dame, qui l'incommoderait beaucoup s'il roquait du côté de sa dame. Il est bon d'avertir ici, pour règle générale, que quand on est fort en pions, il faut tâcher d'ôter les fous de l'adversaire, parce qu'ils peuvent mieux arrêter le cours des pions que les tours.

(*f*) Ne pouvant sauver le fou sans faire pire, vous jouez votre dame pour le remplacer; car si vous eussiez joué ce fou à la quatrième case de celui de votre roi, pour empêcher l'échec de son chevalier, il aurait poussé le pion du chevalier de son roi sur votre fou, ce qui aurait immédiatement causé la perte de la partie.

Tome III. O

N. La dame à la case de son chevalier. (*g*)
17. B. La dame prend la dame. (*h*)
N. La tour reprend la dame.
18. B. La tour de la dame à la case de son roi.
N. Le roi à la seconde case de sa dame.
19. B. Le chevalier du roi donne échec.
N. Le chevalier prend le chevalier.
20. B. La tour de la dame reprend le chevalier.
N. Le roi à la troisième case de sa dame.
21. B. La tour du roi à la case de son roi.
N. Le pion du chevalier de la dame deux pas.
22. B. Le pion du fou de la dame un pas.
N. La tour de la dame à la case de son roi.
23. B. Le pion de la tour de la dame deux pas.
N. Le pion de la tour de la dame un pas.
24. B. Le chevalier à la troisième case du fou de son roi.
N. Le pion du chevalier deux pas.
25. B. Le roi à la seconde case de son chevalier.
N. Le pion du fou du roi un pas. (*i*)

(*g*) S'il jouait cette dame en tout autre endroit, elle se trouverait gênée, c'est pourquoi il offre à la changer, dans le dessein qu'en cas de votre refus il puisse la placer à sa troisième case, où elle se trouverait ensuite, non-seulement en sûreté, mais encore très-bien postée.

(*h*) Si vous ne preniez pas sa dame, votre partie serait encore moins bonne.

(*i*) S'il eût poussé ce pion deux pas, vous auriez gagné le pion de sa dame en le prenant de votre fou ; cela aurait rendu votre partie bonne.

26. B. La tour de la dame à la seconde case de son roi.

N. Le pion de la tour du roi un pas.

27. B. Le pion de la tour de la dame prend le pion.

N. Le pion reprend le pion.

28. B. La tour du roi à la case de la tour de sa dame.

N. La tour de la dame à sa case. (*k*)

29. B. La tour du roi revient à la case de son roi.

N. Le fou à la seconde case de sa dame.

30. B. Le pion de la dame un pas.

N. Le pion du fou de la dame un pas.

31. B. Le fou à la seconde case du fou de sa dame.

N. Le pion de la tour du roi un pas. (*l*)

32. B. La tour du roi à sa case.

N. La tour du roi à sa quatrième case. (*m*)

33. B. Le pion du chevalier de la dame un pas.

(*k*) Il faut empêcher tant qu'on peut de ne point laisser doubler les tours de l'ennemi, sur-tout lorsqu'il y a une ouverture dans le jeu ; c'est pourquoi il propose d'abord à changer.

(*l*) Il joue ce pion pour pousser ensuite celui du chevalier de son roi sur votre chevalier, afin de l'obliger à quitter son poste ; mais s'il eût poussé le pion de son chevalier avant de jouer celui-ci, votre chevalier allait se poster à la quatrième case de la tour de votre roi, et aurait arrêté l'avancement de tous ses pions.

(*m*) Si, au lieu de jouer ce coup, il vous eût donné échec avec le pion de sa tour, il aurait péché contre l'instruction que je donne à la première partie. Voyez la remarque (*x*).

N. La tour de la dame à la case de la tour de son roi.

34. B. Le pion du chevalier de la dame un pas.

N. Le pion du chevalier du roi un pas.

35. B. Le chevalier à la seconde case de sa dame.

N. La tour du roi à la quatrième case du chevalier de son roi.

36. B. La tour du roi à la case du fou de son roi.

N. Le pion du chevalier du roi un pas.

37. B. La tour prend le pion et donne échec.

N. Le roi à la seconde case du fou de sa dame.

38. B. La tour du roi à la troisième case du chevalier du roi noir.

N. Le pion de la tour du roi un pas, et donne échec.

39. B. Le roi à la case de son chevalier.

N. Le pion du chevalier du roi un pas.

40. B. La tour prend la tour.

N. Le pion de la tour donne échec.

41. B. Le roi prend le pion du chevalier.

N. Le pion de la tour demande dame et donne échec.

42. B. Le roi à la seconde case de son fou.

N. La tour donne échec à la case du fou de son roi.

43. B. Le roi à sa troisime case.

N. La dame donne échec à la troisième case de la tour du roi blanc.

44. B. Le chevalier couvre l'échec, n'ayant point d'autre jeu.

N. La dame prend le chevalier, ensuite la tour, et donne mat au second coup.

PREMIER RENVOI

Sur le septième coup du Gambit de Cunningham.

7 coup. Blanc. Le roi à la case de sa tour.
Noir. Le fou à la seconde case de son roi.
8. B. Le fou du roi prend le pion, et donne échec.
N. Le roi prend le fou.
9. B. Le chevalier du roi à la quatrième case du roi noir donnant double échec.
N. Le roi à la troisième case; ailleurs il perd sa dame.
10. B. La dame donne échec à la quatrième case du chevalier de son roi.
N. Le roi prend le chevalier.
11. B. La dame donne échec à la quatrième case du fou du roi noir.
N. Le roi à la troisième case de sa dame.
12. B. La dame donne échec et mat à la quatrième case de la dame noire.

SUITE DE CE PREMIER RENVOI,

En cas que le roi refuse de prendre votre Fou au huitième coup.

8 coup. *Blanc.* Le fou du roi prend le pion et donne échec.

Noir. Le roi à la case de son fou.

9. B. Le chevalier du roi à la quatrième case du roi noir.

N. Le chevalier du roi à la troisième case du fou de son roi.

10. B. Le fou du roi à la troisième case du chevalier de sa dame.

N. La dame à la case de son roi.

11. B. Le chevalier du roi à la seconde case du fou du roi noir.

N. La tour à la case de son chevalier.

12. B. Le pion du roi un pas.

N. Le pion de la dame deux pas.

13. B. Le pion prend le chevalier.

N. Le pion reprend le pion.

14. B. Le fou de la dame à la quatrième case du roi noir.

N. Le fou du roi à la seconde case de son chevalier.

15. B. La dame à la case de son roi.

N. Le fou de la dame à la quatrième case de la tour de son roi.

16. B. Le pion de la dame deux pas. (*a*)
N. Le fou prend le chevalier.
17. B. Le fou de la dame donne échec.
N. La tour couvre l'échec.
18. B. Le chevalier à la troisième case du fou de sa dame.
N. Le fou prend le fou.
19. B. Le chevalier reprend le fou.
N. La dame à la seconde case du fou de son roi.
20. B. Le chevalier prend le fou.
N. La dame reprend le chevalier.
21. B. La dame prend la dame.
N. Le roi reprend la dame.
22. B. Le fou prend la tour, et ensuite doit gagner avec la supériorité d'une tour et une très-bonne situation.

(*a*) Le blanc sacrifie cette pièce uniquement pour abréger la partie.

TROISIÈME RENVOI

DU GAMBIT DE CUNNINGHAM,

Commençant au onzième coup du blanc.

11 *coup. Blanc.* Le pion de la dame deux pas.
Noir. Le chevalier du roi à la quatrième case du roi blanc.
12. B. Le fou de la dame à la quatrième case du fou de son roi.

N. Le pion du fou du roi deux pas.

13. B. Le chevalier de la dame à la seconde case de sa dame. (*a*)

N. La dame à la seconde case de son roi.

14. B. Le pion du fou de la dame deux pas.

N. Le pion du fou de la dame un pas. (*b*)

15. B. Le pion prend le pion.

N. Le pion reprend le pion.

16. B. La tour de la dame à la case de son fou.

N. Le chevalier de la dame à la troisième case de son fou.

17. B. Le chevalier de la dame prend le chevalier noir.

N. Le pion du fou du roi reprend le chevalier.

18. B. Le chevalier prend le pion noir près de son roi.

N. Le roi roque du côté de sa tour.

(*a*) Vous jouez ce chevalier pour tenter votre adversaire de le prendre ; mais il est bon d'avertir ici qu'il jouerait très-mal s'il prenait, parce qu'un chevalier situé ou posté de cette manière (s'entend soutenu de deux pions) pendant qu'il ne vous reste aucun pion à pousser sur lui pour le faire décamper, vaut autant qu'une tour, à cause qu'il vous devient tellement incommode, que vous serez obligé de le prendre ; et en tel cas votre adversaire réunissant ses deux pions, dont celui qui est à la tête (n'ayant plus d'obstacle du côté de ses pions ennemis) doit probablement vous coûter une pièce, si vous voulez l'empêcher de faire une dame.

(*b*) S'il prenait votre pion, son jeu diminuerait beaucoup de sa force, parce que son chevalier ne serait plus soutenu que d'un seul pion, qui se trouverait ensuite sans défense, s'il souffrait que vous prissiez son chevalier royal ; il serait donc obligé de le retirer pour conserver son pion, et cela réparerait beaucoup votre jeu.

19. B. La dame à sa seconde case.
N. Le pion de la tour du roi un pas.
20. B. La tour de la dame à la quatrième case du fou de la dame noire.
N. La tour de la dame à la case de sa dame.
21. B. Le fou du roi à la quatrième case de la tour de sa dame.
N. Le pion du chevalier du roi deux pas.
22. B. Le fou de la dame à la troisième case de son roi.
N. La tour prend la tour.
23. B. Le chevalier reprend la tour.
N. La dame à sa troisième case.
24. B. La dame à la seconde case de la tour de son roi.
N. Le roi à la seconde case de son chevalier.
25. B. La dame prend la dame.
N. La tour reprend la dame.
26. B. Le pion de la tour de la dame un pas.
N. Le roi à la troisième case de son chevalier.
27. B. Le pion du chevalier de la dame deux pas.
N. Le pion de la tour du roi un pas.
28. B. Le pion du chevalier de la dame un pas.
N. Le chevalier à la seconde case de son roi.
29. B. La tour à la seconde case du fou de la dame noire.
N. La tour à la seconde case de sa dame.
30. B. La tour prend la tour : ne prenant point, cela revient au même.

N. Le fou reprend la tour.
31. B. Le roi à la seconde case de son chevalier.
N. Le pion de la tour du roi un pas.
32. B. Le fou de la dame à la seconde case du fou de son roi.
N. Le roi à la quatrième case de sa tour.
33. B. Le fou du roi donne échec.
N. Le fou couvre l'échec.
34. B. Le fou prend le fou.
N. Le roi prend le fou.
35. B. Le chevalier donne échec à la troisième case de son roi.
N. Le roi à la quatrième case du fou du roi blanc.
36. B. Le roi à la quatrième case de sa tour.
N. Le roi à la troisième case du fou du roi blanc.
37. B. Le chevalier à la quatrième case du chevalier de son roi.
N. Le chevalier à la quatrième case du fou de son roi,
38. B. Le fou à la case du chevalier de son roi.
N. Le pion du roi un pas.
39. B. Le pion de la tour de la dame un pas.
N. Le pion du roi un pas.
40. B. Le fou à la seconde case du fou de son roi.
N. Le chevalier prend le pion de la dame, et gagne ensuite la partie.

GAMBIT
DE LA DAME,
SURNOMMÉ LE GAMBIT D'ALLEPE,

Où il y aura six Renvois.

*Le premier sur le troisième coup du blanc,
le second sur le troisième coup du noir,
le troisième au quatrième coup du blanc,
le quatrième au septième coup du blanc,
le cinquième au huitième coup du noir,
et le sixième au dixième coup du blanc.*

1 coup. *Blanc.* Le pion du roi deux pas.
Noir. De même.
2. B. Le pion du fou de la dame deux pas.
N. Le pion prend le pion.
3. B. Le pion du roi deux pas. (*a*)

(*a*) Si, au lieu de deux, vous ne poussiez ce pion qu'un pas, votre adversaire serait en état de tenir le fou de votre dame renfermé pendant la moitié de la partie. Un premier renvoi en sera le témoignage. Je me sers en même temps de cette occasion pour dire qu'un certain auteur (d'ailleurs assez intelligent, et qui se plaît à jouer presque toujours cette partie) enseigne à ne point pousser ce pion deux pas; cependant on serait convaincu par ce renvoi, que c'est le coup le mieux joué. Il est bien vrai qu'en ne le poussant qu'un pas, l'on peut quelquefois attraper un mauvais joueur, mais cela ne justifie pas le coup.

N. Le pion du roi deux pas. (*b*)

4. B. Le pion de la dame un pas. (*c*)

N. Le pion du fou du roi deux pas. (*d*)

5. B. Le chevalier de la dame à la troisième case de son fou.

N. Le chevalier du roi à la troisième case de son fou.

6. B. Le pion du fou du roi un pas.

N. Le fou du roi à la quatrième case du fou de sa dame.

7. B. Le chevalier de la dame à la quatrième case de sa tour (*e*)

N. Le fou prend le chevalier près de la tour du roi blanc. (*f*)

8. B. La tour reprend le fou.

(*b*) Si, au lieu de jouer ce pion, il eût soutenu celui du gambit, il perdrait la partie, c'est ce qu'on verra par un second renvoi. Mais ne faisant ici ni l'un ni l'autre, vous deviez pousser en tel cas le pion du fou de votre roi deux pas, et votre situation aurait été des meilleures, puisque vous auriez eu trois pions de front.

(*c*) Si, au lieu de pousser en avant, vous eussiez pris le pion de son roi, vous perdiez l'avantage de l'attaque. Ce sera le sujet du troisième renvoi.

(*d*) S'il eût joué toute autre chose, vous deviez pousser le pion de votre roi deux pas, et par ce moyen vous auriez procuré une entière liberté à vos pièces.

(*e*) Si, au lieu de jouer ce chevalier pour vous défaire du fou de son roi, ou le faire retirer de cette ligne (comme vous êtes instruit de la remarque (*c*) de la première partie), vous eussiez pris le pion du gambit, vous perdiez la partie. C'est ce qu'il est encore nécessaire de faire voir par un quatrième renvoi sur cette partie.

(*f*) Si, au lieu de prendre votre chevalier, il eût joué son fou à la quatrième case de votre dame, vous deviez l'attaquer avec votre chevalier royal, et le prendre le coup suivant.

N. Le roi roque. (*g*)

9. B. Le chevalier à la troisième case du fou de sa dame.

N. Le pion prend le pion.

10. B. Le fou du roi prend le pion du gambit. (*h*)

N. Le pion prend le pion du fou du roi blanc.

11. B. Le pion reprend le pion. (*i*)

N. Le fou de la dame à la quatrième case du fou de son roi.

12. B. Le fou de la dame à la troisième case de son roi.

N. Le chevalier de la dame à la seconde case de sa dame.

13. B. La dame à sa seconde case.

N. Le chevalier de la dame à sa troisième case.

(*g*) Si, au lieu de roquer, il eût poussé le pion du chevalier de sa dame deux pas, pour soutenir le pion du gambit, vous serez convaincu par un cinquième renvoi, qu'il perdait encore la partie : et si, au lieu d'un de ces deux coups, il eût choisi celui de prendre le pion de votre roi, en reprenant le sien, il n'aurait osé prendre derechef le vôtre avec son chevalier, parce qu'en lui donnant ensuite échec de votre dame, il perdait indubitablement la partie. C'est ce qu'il est aisé de voir sans renvoi.

(*h*) Voici encore un coup particulier, et qui demande un sixième renvoi ; c'est que si vous eussiez repris le pion du fou de son roi avec celui du vôtre, vous perdiez la partie.

(*i*) En reprenant ce pion, vous donnez une ouverture à votre tour sur son roi, et ce pion sert aussi à mieux couvrir votre roi, outre qu'il arrête son chevalier ; et malgré que vous ayez un pion de moins, vous avez plutôt l'avantage dans cette partie.

14. B. Le fou de la dame prend le chevalier.

N. Le pion de la tour reprend le fou.

15. B. Le roi roque du côté de sa dame.

N. Le roi à la case de sa tour.

16. B. La tour du roi à la quatrième case du chevalier du roi noir.

N. Le pion du chevalier du roi un pas.

17. B. La dame à la troisième case de son roi.

N. La dame à sa troisième case.

18. B. Le chevalier à la quatrième case de son roi.

N. Le fou prend le chevalier.

19. B. Le pion reprend le fou pour se réunir à son camarade.

N. La tour du roi à la case de son roi.

20. B. Le roi à la case du chevalier de sa dame.

N. La dame à la quatrième case de son fou.

21. B. La dame prend la dame.

N. Le pion reprend la dame.

22. B. La tour de la dame à la case de son roi.

N. Le roi à la seconde case de son chevalier.

23. B. Le roi à la seconde case du fou de sa dame.

N. Le pion de la tour du roi un pas.

24. B. La tour du roi à la troisième case de son chevalier.

N. Le chevalier à la quatrième case de la tour son roi.

25. B. La tour attaquée par le chevalier, se sauve à la troisième case du chevalier de sa dame.

N. Le pion du chevalier de la dame un pas.

26. B. Le pion de la dame un pas pour faire ouverture à votre tour et à votre fou.

N. Le pion prend le pion.

27. B. La tour du roi prend le pion.

N. La tour de la dame à la case de sa dame.

28. B. La tour de la dame à la case de sa dame.

N. Le chevalier à la troisième case du fou de son roi.

29. B. La tour du roi donne échec.

N. Le roi à la case de sa tour.

30. B. Le fou à la quatrième case de la dame noire pour empêcher l'avancement des pions de l'adversaire.

N. Le chevalier prend le fou.

31. B. La tour reprend le chevalier.

N. La tour du roi à la case de son fou.

32. B. La tour de la dame à la seconde case de sa dame.

N. La tour du roi à la quatrième case du fou du roi blanc.

33. B. La tour de la dame à la seconde case de son roi.

N. Le pion de la dame un pas.

34. B. Le pion prend le pion.

N. La tour de la dame reprend le pion.

35. B. La tour du roi à la seconde case du roi noir.

N. Le pion du chevalier du roi un pas : s'il soutenait le pion, il perdrait la partie.

36. B. Une des deux tours prend le pion.

N. La tour prend la tour.

37. B. La tour reprend la tour.

N. La tour donne échec à la seconde case du fou du roi blanc.

38. B. Le roi à la troisième case du fou de sa dame.

N. La tour prend le pion.

39. B. Le pion de la tour deux pas. (*k*)

N. Le pion du chevalier du roi un pas.

40. B. Le pion de la tour un pas.

N. Le pion du chevalier un pas.

41. B. La tour à la case de son roi.

N. Le pion du chevalier un pas.

42. B. La tour à la case du chevalier de son roi.

N. La tour donne échec.

43. B. Le roi à la quatrième case du fou de sa dame.

N. La tour à la troisième case du chevalier du roi blanc.

44. B. Le pion de la tour un pas.

N. La tour à la seconde case de son chevalier.

45. B. Le roi prend le pion.

N. Le pion de la tour un pas.

(*k*) Si, au lieu de pousser ce pion, vous eussiez pris le sien avec votre tour, vous auriez perdu la partie, parce que votre roi aurait empêché votre tour de venir à temps pour barrer le passage au pion de son chevalier. C'est ce qu'on peut voir en jouant les mêmes coups.

46. B. Le roi à la troisième case du chevalier de la dame noire.

N. Le pion de la tour un pas.

47. B. Le pion de la tour un pas.

N. La tour prend le pion. (*l*)

48. B. La tour prend le pion. (*m*)

N. La tour à la seconde case de la tour du roi.

49. B. Le pion deux pas.

N. Le pion un pas.

50. B. La tour à la seconde case de la tour de son roi.

N. Le roi à la seconde case de son chevalier.

51. B. Le pion un pas.

N. Le roi à la troisième case de son chevalier.

52. B. Le roi à la troisième case du fou de la dame noire.

N. Le roi à la quatrième case de son chevalier.

53. B. Le pion un pas.

N. Le roi à la quatrième case du chevalier du roi blanc.

54. B. Le pion avance.

N. La tour prend le pion ; et jouant ensuite son roi sur la tour, il est visible que c'est un refait, parce que son pion vous coûtera la tour.

(*l*) S'il ne prenait pas votre pion, il perdrait la partie en prenant immédiatement le sien.

(*m*) Si, au lieu de prendre son pion, vous eussiez pris sa tour, vous auriez perdu.

Il n'est pas nécessaire de renvois sur ces derniers coups, puisqu'il est facile de les trouver du moment qu'on se donne la peine de les chercher.

PREMIER RENVOI
du Gambit de la Dame,

Au troisième coup.

3. coup. *Blanc.* Le pion du roi un pas.
Noir. Le pion du fou du roi deux pas. (*a*)
4. B. Le fou du roi prend le pion.
N. Le pion du roi un pas.
5. B. Le pion du fou du roi un pas.
N. Le chevalier du roi à la troisième case de son fou. (*b*)
6. B. Le chevalier de la dame à la troisième case de son fou.
N. Le pion du fou de la dame deux pas. (*c*)
7. B. Le chevalier du roi à la seconde case de son roi.
N. Le chevalier de la dame à la troisième case de son fou.
8. B. Le roi roque.
N. Le pion du chevalier du roi deux pas. (*d*)

(*a*) Le jeu de ce pion doit vous convaincre que vous auriez mieux fait d'avancer celui de votre roi deux pas, puisque son pion vous empêche à présent de mettre celui de votre roi de front avec celui de votre dame.

(*b*) C'est encore par le même principe qu'il joue ce chevalier, qui est d'empêcher l'union du pion de votre roi avec celui de votre dame.

(*c*) Ce pion est encore poussé avec le même dessein d'empêcher les pions du centre de se réunir de front.

(*d*) Il joue ce pion pour pousser, en cas de besoin, celui du fou de son roi sur votre pion royal; ce qui causerait infailliblement la séparation de vos meilleurs pions.

9. B. Le pion de la dame prend le pion. (*e*)
N. La dame prend la dame.
10. B. La tour reprend la dame.
N. Le fou du roi prend le pion.
11. B. Le chevalier du roi à la quatrième case de sa dame.
N. Le roi à sa seconde case.
12. B. Le chevalier de la dame à la quatrième case de sa tour.
N. Le fou du roi à la troisième case de sa dame.
13 B. Le chevalier du roi prend le chevalier.
N. Le pion reprend le chevalier.
14. B. Le pion du fou du roi un pas. (*f*)
N. Le pion de la tour du roi un pas.
15. B. Le fou de la dame à la seconde case de sa dame.
N. Le chevalier à la quatrième case de sa dame.
16. B. Le pion du chevalier du roi un pas.
N. Le fou de la dame à la seconde case de sa dame.
17. B. Le roi à la seconde case de son fou.
N. Le pion du fou de la dame un pas.

(*e*) Si, au lieu de prendre ce pion, vous l'eussiez poussé en avant, votre adversaire aurait attaqué le fou de votre roi avec le chevalier de sa dame, pour vous obliger à lui donner échec ; et en tel cas, jouant son roi à la seconde case de son fou, il gagnerait le coup sur vous, et une bonne situation de jeu.

(*f*) Vous avancez ce pion pour empêcher votre adversaire de mettre trois pions de front, ce qu'il aurait fait en poussant celui de son roi.

18. B. Le chevalier à la troisième case du fou de sa dame.

N. Le fou de la dame à la troisième case.

19. B. Le chevalier prend le chevalier.

N. Le pion reprend le chevalier.

20. B. Le fou du roi à la seconde case de son roi.

N. La tour de la dame à la case du chevalier de son roi.

21. B. Le fou de la dame à sa troisième case.

N. Le pion du chevalier du roi prend le pion.

22. B. Le fou prend la tour. (*g*)

N. Le pion prend le pion du roi donnant échec.

23. B. Le roi reprend le pion.

N. La tour prend le fou.

24. B. Le fou du roi à sa troisième case.

N. Le roi à sa troisième case.

25. B. La tour du roi à la seconde case de sa dame.

N. Le pion de la dame donne échec.

26. B. Le roi à la seconde case de son fou.

(*g*) Si vous eussiez repris son pion avec celui de votre chevalier, il aurait poussé celui de sa dame sur votre fou, et ensuite il serait entré dans votre jeu par un échec de sa tour soutenue du fou de sa dame ; et si vous eussiez repris ce pion avec celui de votre roi, il aurait fait de même ; ce qui lui aurait donné un beau jeu, et cela pour avoir un pion de passé, c'est-à-dire, un pion qui ne peut être arrêté que par des pièces, et qui probablement en doit coûter une, pour empêcher qu'il ne fasse une dame.

N. Le fou de la dame à la quatrième case du roi blanc.
27. B. La tour de la dame à la case de son roi.
N. Le roi à la quatrième case de sa dame.
28. B. La tour du roi à la seconde case de son roi.
N. La tour à la case de son roi.
29. B. Le pion du chevalier du roi un pas.
N. Le fou prend le fou.
30. B. La tour prend la tour.
N. Le pion prend le pion.
31. B. Le pion de la tour du roi un pas.
N. Le pion du fou de la dame un pas.
32. B. La tour du roi à la case de la tour du roi noir.
N. Le pion de la dame un pas.
33. B. Le roi à sa troisième case.
N. Le fou du roi donne échec à la quatrième case du fou de sa dame.
34. B. Le roi à la quatrième case de son fou, ne pouvant mettre ailleurs.
N. Le pion de la dame un pas, et gagne la partie.

Je laisse perdre cette partie, pour faire voir la force de deux fous contre les tours, particulièrement lorsque le roi est entre deux pions. Si donc, au lieu d'employer vos tours à faire la guerre à ses pions, vous vous fussiez défait du fou de son roi, jouant votre tour au trente-unième coup à la case de la dame noire ; au trente-deuxième, porté votre autre tour à la seconde case du roi de l'adversaire ; au trente-troisième, sacrifié votre première tour pour le fou de son roi, vous verrez que de la partie vous en pourriez faire une remise.

SECOND RENVOI

DU GAMBIT DE LA DAME,

Au troisième coup du noir.

3 coup. Blanc. Le pion du roi deux pas.
Noir. Le pion du chevalier de la dame deux pas.
4. B. Le pion de la tour de la dame deux pas.
N. Le pion du fou de la dame un pas.
5. B. Le pion du chevalier de la dame un pas. (*a*)
N. Le pion du gambit prend le pion.
6. B. Le pion de la tour prend le pion.
N. Le pion du fou de la dame reprend le pion.
7. B. Le fou du roi prend le pion et donne échec.
N. Le fou couvre l'échec.
8. B. La dame prend le pion.
N. Le fou prend le fou.
9. B. La dame reprend le fou et donne échec.
N. La dame couvre l'échec.
10. B. La dame prend la dame.

(*a*) Il est de la même conséquence dans l'attaque du gambit de la dame, de séparer les pions de l'adversaire de ce côté, que dans les gambits du roi de séparer ceux du côté du roi.

N. Le chevalier reprend la dame.

11. B. Le pion du fou du roi deux pas.
N. Le pion du roi un pas.
12. B. Le roi à sa seconde case.
N. Le pion du fou du roi deux pas. (*b*)
13. B. Le pion du roi un pas.
N. Le chevalier du roi à la seconde case de son roi.
14. B. Le chevalier de la dame à la troisième case de son fou.
N. Le chevalier du roi à la quatrième case de sa dame. (*c*)
15. B. Le chevalier prend le chevalier.
N. Le pion reprend le chevalier.
16. B. Le fou de la dame à la troisième case de sa tour.
N. Le fou prend le fou.
17. B. La tour prend le fou.
N. Le roi à sa seconde case.

(*b*) En poussant ce pion deux pas, son but est de vous forcer à pousser en avant celui de votre roi, pour que celui de votre dame, qui est à la tête, reste en arrière et vous devienne inutile. (Voyez la remarque (*l*) de la troisième partie.) Il faudra néanmoins le jouer ; mais vous tâcherez ensuite, par le secours de vos pièces, de changer ce pion de votre dame pour celui de son roi, et donner par ce moyen un passage libre à celui du vôtre.

(*c*) Dans la situation présente, votre adversaire est forcé de vous proposer à changer de chevalier, malgré qu'il sépare ses pions par ce coup ; parce que, s'il eût joué toute autre chose, vous auriez gagné le pion de sa tour, en jouant votre chevalier à la quatrième case de celui de la dame noire.

18. B. Le roi à la troisième case de son fou.
N. La tour du roi à la case du chevalier de sa dame.
19. B. Le chevalier à la seconde case de son roi.
N. Le roi à sa troisième case.
20. B. La tour du roi à la case de la tour de sa dame.
N. La tour du roi à la seconde case du chevalier de sa dame.
21. B. La tour de la dame donne échec.
N. Le chevalier couvre l'échec.
22. B. La tour du roi à la quatrième case de la tour de la dame noire.
N. Le pion du chevalier du roi un pas.
23. B. Le chevalier à la troisième case du fou de sa dame.
N. La tour de la dame à la case de sa dame.
24. B. La tour de la dame prend le pion de la tour adversaire.
N. La tour prend la tour.
25. B. La tour reprend et doit ensuite gagner, pour avoir un pion de plus, et passer. (*d*)

(*d*) On peut être convaincu par ce renvoi, qu'un pion séparé des autres ne peut jamais faire fortune.

QUATRIÈME

QUATRIÈME RENVOI

SUR LE GAMBIT DE LA DAME,

Au quatrième coup du blanc.

4 coup. *Blanc.* Le pion de la dame prend le pion.
Noir. La dame prend la dame.
5. B. Le roi reprend la dame.
N. Le fou de la dame à la troisième case de son roi.
6. B. Le pion du fou du roi deux pas.
N. Le pion du chevalier du roi un pas.
7. B. Le chevalier de la dame à la troisième case de son fou.
N. Le chevalier de la dame à la seconde case de sa dame.
8. B. Le pion de la tour du roi un pas.
N. Le pion de la tour du roi deux pas.
9. B. Le fou de la dame à la troisième case de son roi.
N. Le roi roque.
10. B. Le roi à la seconde case du fou de sa dame.
N. Le fou du roi à la quatrième case du fou de sa dame.
11. B. Le fou prend le fou.
N. Le chevalier reprend le fou.

Tome III. P

12. B. Le chevalier du roi à la troisième case de son fou.

N. Le pion du fou de la dame un pas.

13. B. Le chevalier du roi à la quatrième case du chevalier du roi noir.

N. Le pion du chevalier de la dame deux pas.

14. B. Le fou du roi à la seconde case de son roi.

N. Le chevalier du roi à la seconde case de son roi.

15. B. Le chevalier prend le fou.

N. Le pion reprend le chevalier.

16. B. Le pion de la tour de la dame deux pas.

N. Le chevalier de la dame à la troisième case du chevalier de la dame blanche.

17. B. La tour de la dame à sa seconde case.

N. Le pion de la tour de la dame un pas.

18. B. Le pion de la tour de la dame prend le pion.

N. Le pion de la tour de la dame reprend le pion.

19. B. La tour donne échec.

N. Le roi à la seconde case du chevalier de sa dame.

20. B. La tour prend la tour.

N. La tour reprend la tour.

21. B. La tour à la case de sa dame.

N. Le chevalier de la dame donne échec.

22. B. Le roi à la case du chevalier de sa dame.

N. Le roi à la troisième case du chevalier de sa dame.

23. B. Le pion du chevalier du roi deux pas.

N. Le pion prend le pion.

24. B. Le pion reprend le pion.

N. Le pion du fou de la dame un pas.

25. B. Le pion du chevalier du roi un pas.

N. Le chevalier du roi à la troisième case du fou de sa dame.

26. B. Le fou à la quatrième case du chevalier de son roi.

N. Le pion du chevalier de la dame un pas.

27. B. Le chevalier à la seconde case de son roi.

N. Le chevalier du roi à la quatrième case de la tour de sa dame.

28. B. Le chevalier prend le chevalier.

N. Le pion reprend le chevalier.

29. B. Le fou prend le pion.

N. Le roi à la quatrième case du fou de sa dame.

30. B. Le pion du fou du roi un pas.

N. Le pion de la dame un pas.

31. B. Le pion du fou du roi prend le pion. (a)

N. Le chevalier à la troisième case du chevalier de la dame blanche.

(a) Il prend ce pion pour pousser à dame sur la case blanche soutenue de son fou.

32. B. Le pion un pas.

N. La tour à la case de la tour de sa dame, pour donner mat.

33. B. La tour prend le pion.

N. La tour donne échec.

34. B. Le roi à la seconde case du fou, n'ayant point d'autre retraite.

N. La tour donne échec et mat à la case du fou de la dame.

QUATRIÈME RENVOI

SUR LE GAMBIT DE LA DAME;

Au septième coup du Blanc.

7 coup. *Blanc.* Le fou du roi prend le pion du gambit.
Noir. Le pion du fou du roi prend le pion.
8. B. Le pion du fou du roi reprend le pion.
N. Le chevalier du roi à la quatrième case du chevalier du roi blanc.
9. B. Le chevalier du roi à la troisième case de sa tour.
N. La dame donne échec.
10. B. Le roi à la seconde case de sa dame.
N. Le chevalier du roi à la troisième case du roi blanc.
11. B. La dame à la seconde case de son roi.
N. Le fou de la dame à la quatrième case du roi blanc.
12. B. La dame à la seconde case de son roi.
N. Le fou de la dame à la quatrième case du chevalier du roi blanc.
13. B. La dame à sa troisième case.
N. Le chevalier du roi prend le pion.

14. B. Le chevalier du roi à sa case.
N. La dame à la case du roi blanc donnant échec.
15. B. Le roi se retire.
N. Le fou du roi prend le chevalier, et doit ensuite gagner facilement.

CINQUIÈME RENVOI

du Gambit de la Dame,

Au huitième coup du noir.

8 coup. Blanc. La tour prend le fou.
Noir. Le pion du chevalier de la dame deux pas.
9. B. Le chevalier à la quatrième case du fou de la dame noire.
N. Le roi roque.
10. B. Le pion de la tour de la dame deux pas.
N. Le chevalier de la dame à la troisième case de sa tour.
11. B. Le chevalier prend le chevalier.
N. Le fou reprend le chevalier.
12. B. Le pion de la tour prend le pion.
N. Le fou reprend le pion.
13. B. Le pion du chevalier de la dame un pas.
N. Le pion du fou du roi prend le pion.

14. B. Le pion du chevalier de la dame prend le pion.
N. Le fou à la seconde case de sa dame.
15. B. Le fou de la dame à la quatrième case du chevalier du roi noir.
N. Le pion prend le pion.
16. B. Le pion reprend le pion.
N. Le roi à la case de sa tour.
17. B. Le fou du roi à la troisième case de sa dame.
N. Le pion de la tour du roi un pas.
18. B. Le pion de la tour du roi deux pas.
N. Le pion de la tour prend le fou de la dame.
19. B. Le pion prend le pion.
N. Le chevalier à la quatrième case de sa tour.
20. B. Le fou à la troisième case du chevalier du roi noir.
N. Le chevalier à la quatrième case du fou du roi blanc.
21. B. La dame à la seconde case de son fou.
N. Le chevalier prend le fou, pour éviter le mat.
22. B. La dame reprend le chevalier.
N. Le fou à la quatrième case du fou de son roi.
23. B. La dame donne échec.
N. Le roi se retire.
24. B. Le pion du chevalier du roi un pas.
N. Le fou prend le pion.
25. B. La dame prend le fou.

N. La dame à la troisième case du fou de son roi.
26. B. La tour de la dame à la troisième case de la tour de la dame noire.
N. La dame prend la dame.
27. B. La tour de la dame reprend la dame.
N. La tour du roi à la seconde case de son fou.
28. B. Le roi à sa seconde case.
N. Le pion de la tour de la dame deux pas.
29. B. La tour de la dame à la troisième case du roi noir.
N. Le pion de la tour un pas.
30. B. La tour prend le pion.
N. Le pion de la tour un pas.
31. B. La tour du roi à la case de la tour de sa dame.
N. Le pion de la tour un pas.
32. B. La tour à la troisième case de son roi.
N. La tour du roi à la troisième case de son fou.
33. B. La tour à la troisième case de sa dame.
N. La tour donne échec.
34. B. Le roi à sa quatrième case.
N. La tour prend la tour.
35. B. Le roi reprend la tour.
N. La tour à la troisième case de la tour de sa dame.
36. B. Le roi à la quatrième case de sa dame.
N. Le roi à la seconde case de son fou.

37. B. Le roi à la troisième case du fou de sa dame.

N. La tour donne échec.

38. B. Le roi à la quatrième case du chevalier de sa dame.

N. La tour prend le pion.

39. B. La tour reprend le pion.

N. Le roi à sa seconde case.

40. B. Le pion du fou de la dame un pas.

N. Le pion du chevalier du roi deux pas.

41. B. La tour à la seconde case de la tour de la dame noire.

N. Le roi à la case de sa dame.

42. B. Le roi à la quatrième case du chevalier de la dame noire.

N. Le pion du chevalier un pas.

43. B. Le roi à la troisième case du fou de la dame noire.

N. La tour donne échec.

44. B. Le pion couvre l'échec.

N. Le pion prend le pion.

45. B. Le pion reprend le pion.

N. Le roi à sa case.

46. B. La tour à la seconde case du chevalier du roi noir.

N. La tour à la troisième case de sa tour.

47. B. Le roi à la seconde case du fou de la dame noire, et gagnera la partie en poussant son pion.

N.

SIXIÈME RENVOI

du Gambit de la Dame,

Au dixième coup du blanc.

10 coup. Blanc. Le pion du fou du roi prend le pion.
Noir. Le chevalier prend le pion du roi.
11. B. Le chevalier reprend le chevalier.
N. La dame donne échec.
12. B. Le chevalier à la troisième case du chevalier de son roi.
N. Le fou de la dame à la quatrième case du chevalier du roi blanc.
13. B. Le fou du roi à la seconde case de son roi. (*a*)
N. La dame prend le pion de la tour.
14. B. La tour du roi à la case de son fou. (*b*)
N. La dame prend le chevalier et donne échec.
15. B. Le roi à la seconde case de sa dame.

(*a*) Tout ce que vous eussiez pu jouer ne pouvait vous empêcher de perdre une pièce.

(*b*) Si, au lieu de jouer votre tour, vous eussiez joué votre roi, il gagnait plus facilement en jouant sa tour à la seconde case du fou de votre roi.

N. Le chevalier de la dame à la seconde case de sa dame.

16. B. La tour prend la tour. (c)

N. La tour reprend la tour.

17. B. La dame à la case de son roi.

N. La tour à la seconde case du fou du roi blanc, et gagne la partie.

(c) Si vous eussiez pris son fou, il vous aurait donné échec avec sa dame à la troisième case de la vôtre, et mat le coup après, en prenant votre tour.

LE MAT DU FOU DE LA TOUR,

Contre une tour.

La situation dans laquelle je mets les pièces, est la plus avantageuse pour la tour qui défend le mat ; mais en cas qu'elle ne s'y place point, il est assez facile de forcer le roi à l'extrémité de l'échiquier.

SITUATION.

NOIR.

Le roi à sa case, et la tour à la seconde case de sa dame.

BLANC.

Le roi à la troisième case du roi noir, la tour sur la ligne du fou de la dame, et le fou à la quatrième case du roi noir.

1 coup. *Blanc.* La tour donne échec.
Noir. La tour couvre l'échec.
2. B. La tour à la seconde case du fou de la dame noire.
N. La tour à la seconde case de la dame blanche.
3. B. La tour à la seconde case du chevalier de la dame noire.
N. La tour à la case de la dame blanche.

Quatrième coup sur lequel il y a un renvoi.

B. La tour à la seconde case du chevalier du roi noir.
N. La tour à la case du fou du roi blanc.

Cinquième coup sur lequel on trouvera un second renvoi.

B. Le fou à la troisième case du chevalier de son roi.
N. Le roi à la case de son fou.
6. B. La tour à la quatrième case du chevalier de son roi.

N. Le roi à sa place.

Septième coup avec un troisième renvoi.

B. La tour à la quatrième case du fou de sa dame.

N. La tour à la case de la dame blanche.

8. B. Le fou à la quatrième case de la tour de son roi.

N. Le roi à la case de son fou.

9. B. Le fou à la troisième case du fou du roi noir.

N. La tour donne échec à la case du roi blanc.

10. B. Le fou couvre l'échec.

N. Le roi à la case de son chevalier.

11. B. La tour à la quatrième case de la tour du roi, et donne échec et mat le coup après.

PREMIER RENVOI

Au quatrième coup.

4 coup. Blanc. La tour à la seconde case du chevalier du roi noir.
Noir. Le roi à la case de son fou.
5. B. La tour à la seconde case de la tour du roi noir.
N. La tour à la case du chevalier du roi blanc.

Sixième coup, avec un renvoi sur ce même renvoi.

B. La tour à la seconde case du fou de la dame noire.
N. La tour donne échec à la troisième case du chevalier de son roi.
7. B. Le fou couvre l'échec.
N. Le roi à la case de son chevalier.
8. B. La tour donne échec.
N. Le roi à la seconde case de sa tour.
9. B. La tour donne échec et mat à la case de la tour du roi noir.

Suite du sixième coup sur ce renvoi, en cas qu'il ne donne point échec.

B. La tour à la seconde case du fou de la dame noire.

N. Le roi à la case de son chevalier.
7. B. La tour donne échec à la case du fou de la dame.
N. Le roi à la seconde case de sa tour.
8. B. La tour donne échec à la case de la tour du roi noir.
N. Le roi à la seconde case de son chevalier.
9. B. La tour donne échec à la case du chevalier du roi noir, et prend la tour pour rien.

SECOND RENVOI.

Sur le cinquième coup du mat de la Tour, et Fou contre la Tour.

5 *coup. Blanc.* Le fou à la troisième case du chevalier de son roi.
Noir. La tour à la troisième case du fou du roi blanc.
6. B. Le fou à la troisième case de la dame noire.
N. La tour donne échec.
7. B. Le fou couvre l'échec.
N. La tour à la troisième case du fou du roi blanc.
8. B. La tour donne échec à la seconde case du roi noir.
N. Le roi à la case de sa dame.
9. B. La tour à la seconde case du chevalier de la dame noire, et donne échec et mat le coup après, à la case de la dame noire.

TROISIÈME RENVOI

Sur le Septième coup.

7 coup. Blanc. La tour à la quatrième case du fou de sa dame.
N. Le roi à la case de son fou.
8. B. Le fou à la quatrième case du roi noir.
N. Le roi à la case de son chevalier.
9. B. La tour à la quatrième case de la tour de son roi, et donne mat le coup suivant à la case de la tour du roi noir.

SUPPLÉMENT

DE LA QUATRIÈME PARTIE,

Où l'on peut être convaincu qu'ayant le trait, il n'est point avantageux de jouer le pion du fou de la dame au second coup.

1 coup. Noir. Le pion du roi un pas.
Blanc. De même.
2. N. Le pion du fou de la dame un pas.
B. Le pion de la dame deux pas.
3. N. Le pion prend le pion.
B. La dame reprend le pion.

4. N. Le pion de la dame deux pas.
B. Le pion prend le pion.
5. N. Le pion reprend le pion.
B. Le pion du fou de la dame deux pas.
6. N. Le fou de la dame à la troisième case de son roi.
B. Le pion prend le pion.
7. N. La dame reprend le pion.
B. La dame prend la dame.
8. N. Le fou reprend la dame.
B. Le chevalier de la dame à la troisième case de son fou.

Sans aller plus loin, je laisse à considérer, par la situation présente, si le noir a profité quelque chose de son attaque.

Fin du troisième et dernier Volume.

TABLE DES JEUX.

Contenus dans le troisième Volume.

Le Jeu du Trictrac, avec une table alphabétique des termes de ce Jeu . pag. 1

Le nouveau Jeu du Trictrac, comme on le joue aujourd'hui. 48

Dictionnaire des termes du Trictrac. 132

Le Jeu du Revertier. 142

Le Jeu de Toute-table. 159

Le Jeu de Tourne-case. 169

Le Jeu des Dames rabattues. . . 176

Le Jeu du Plain. 183

Le Jeu du Toc 187

Le Jeu de Domino, avec les décisions des meilleurs Joueurs. 196

Le Jeu des Echecs. 218

Fin de la Table.

www.ingramcontent.com/pod-product-compliance
Lightning Source LLC
Chambersburg PA
CBHW071615220526
45469CB00002B/354